우리 각자의
◦≫ 미술관 ≪◦

우리 각자의 ○≫ 미술관 ≪○

Title. A Museum of One's Own
Writer. 최혜진

지식 없이 즐기는 그림 감상 연습

PRESENT EXHIBITION

그림에게 묻고 답하기

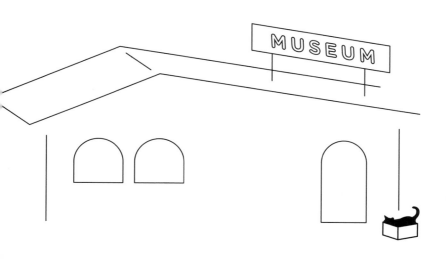

그림을 보고 있는 당신에게
누군가 다가와 묻습니다.
"이 그림 어때요?"

'윽.'
부담, 위축, 걱정, 당황… 다양한 감정이 몰려듭니다.
미술에 대한 지식도 없고 공부해본 적도 없는데
어떻게 하죠.
일단 이렇게 입을 떼봅니다.

"제가 그림에 대해 잘은 모르지만…"

우리는 왜 미술 앞에서 주눅 들게 되었을까요.
내 마음을 끄는 그림을 발견하고 감동하고
그것에 대해 말할 수 있는 건
미술 공부를 많이 한 특별한 사람만이 할 수 있는 걸까요?

정말 그런 걸까요?

그림은 아는 만큼 보이는 걸까

지금부터 이어질 긴 대화는 어쩌면 하나의 질문에 제대로 답
하기 위한 것인지도 모르겠습니다.

저는 주로 명화, 그림책에 대한 책을 써왔습니다. 좋아하는
시각예술 작품을 마주할 때 제 안에서 벌어지는 상호작용을
글로 옮기길 좋아합니다. 전부 사적인 이야기들이죠. 책 덕
분에 다양한 만남의 기회도 얻었습니다. 작가와의 만남, 북
토크, 강연 등 여러 자리에서 각계각층의 독자를 만나 함께
그림을 보며 이야기 나눴습니다. 어린 학생부터 노년층까지
나이, 사는 곳, 직업도 모두 제각각인 여러 집단을 만났는데
흥미로운 공통점이 하나 있더군요. 그림에 대한 자기 감상
을 말할 때 이렇게 말문을 여는 독자가 어디에나 있다는 것
이었습니다.

"제가 그림에 대해 잘은 모르지만…."

일단 무식에 대한 양해를 구하고 자신이 느낀 점을 이야기하
는 겁니다. 하도 많은 분이 저 문장을 말씀하시기에 어느 시

점에는 궁금해지더군요. 우리는 어쩌다 자기 느낌을 발언하기 전에 사과부터 하는 것을 당연시하게 된 걸까요?

"제가 그림에 대해 잘은 모르지만…"이라는 말에는 전제가 숨어 있습니다. 일정 수준 이상의 지식을 갖춘 사람에게만 그림에 대한 견해를 발언할 수 있는 자격이 허락된다는 전제죠. 어딘가에 '지식수준의 합격선'이 존재하는데, 거기에 미치지 못했음에도 불구하고 자기 생각을 이야기해보겠다는 의미니까요. 또 다른 숨은 감정도 있습니다. 혹시 내가 틀리더라도 잘 몰라서 그런 거니 나를 너무 나무라지 말아주세요, 라는 부탁이죠. 다시 말하면 틀릴 것에 대한 두려움입니다.

"제가 그림에 대해 잘은 모르지만…"만큼은 아니지만, 꽤 자주 반복해 들어온 질문도 하나 있습니다. "혹시 미술 전공하셨어요?"입니다. 미술을 전공하지도 않았으면서 어떻게 그림 읽는 법을 깨우쳤냐, 라는 칭찬의 뉘앙스가 담긴 날도 있었고, 비전공자의 견해는 그리 신뢰할 만하지 않다는 자격 검증의 뉘앙스가 담긴 날도 있었습니다.

저는 그림과 제가 어떤 식으로 내적 대화를 나누었는지 고백하는 글을 써왔습니다. 미술사나 미학 분야에 새로운 이론을 정립하거나 지식을 갈무리하기 위해 책을 쓰지 않았습니다. 그럼에도 제가 미술 전공을 했는지 여부를 궁금해하는 분들이 꽤 많았습니다. 왜일까요?

"제가 그림에 대해 잘은 모르지만…"과 비슷한 전제를 공유하고 있기 때문이라고 생각합니다. 전공자(일정 수준 이상의 지식을 가진 자)만이 미술에 대해 발화할 수 있을 거라 전제하기에 성립할 수 있는 질문이죠. 저는 이 전제들에 관심이 생겼습니다. 또 미술 언저리에서 수많은 사람이 느끼는 부담감, 걱정, 위축, 당황의 이유를 알고 싶었습니다. 궁금했습니다. 미술은 애당초 문턱이 높을 수밖에 없는 예술일까요? 대학교에서 미술사나 미학을 공부하지 않으면 영영 도달할 수 없는 이해의 영역에 미술이 있는 걸까요? 그림은 정말 아는 만큼 보이는 걸까요?

이런 질문을 품고 있던 어느 날, 한 미술사학자 선생님과 공동 강의를 할 기회가 있었습니다. 문화인류학 석사, 미술사학 석박사 과정을 마친 전문가 중의 전문가라 할 수 있는 분이었죠. 그분께서 제 강의를 듣고 나서 마이크를 잡고 객석을 향해 이렇게 말씀하셨어요.

"솔직히 작가님이 부럽습니다. 저는 더 이상 작가님처럼 그림과 만나지 못하거든요. 화가가 공부한 학교 이름을 보면 누구에게 배웠겠구나, 어떤 영향을 받았겠구나, 하면서 머리가 먼저 돌아가요. 순수하게 마음으로 감동하기가 어렵습니다."

제 딴에는 꽤 놀라운 순간이었습니다. 다수의 일반 관람객은 자신의 지식수준을 부끄러워하면서 지식을 많이 가진 사람

이 분명 그림을 더 즐길 거라 생각하는데, 지식으로 무장한 전문가는 오히려 지적 이해가 감동에 방해가 되기도 한다고 말하고 있었으니까요.

그날 이 책을 써야겠다고, 아니 더 정확하게는 쓰는 것이 의미 있겠다고 확신했습니다. 미술을 전공하지 않은 사람으로서 미술관에 다닐 때 품었던 의문과 질문을 수면 위로 올려 함께 이야기해보자고 다짐했습니다. 지식에 기대지 않고 그림을 마주하는 경험을 왜 다들 이토록 어려워하게 된 것인지, 우리를 주눅 들게 하는 미술을 둘러싼 권위의 정체가 무엇인지, 미술사적 정론이라 여겨지는 어떤 관점을 곧장 내 삶 속에 적용시키는 것이 옳은지, 그럴 필요가 있는지 곰곰 따져보고 싶었습니다. 저에게 미술과 미술관은 너무나 행복한 해방과 재충전의 공간이기 때문입니다.

미술은 저에게 정말로 많은 일을 해주었습니다. 분명 내 안에 있으나 무엇이라고 설명하기 어려웠던 모호한 감정의 정체를 이해할 수 있도록 도와주었고, 뭘 봐도 가슴 뛰지 않을 정도로 바짝 메말라버린 감수성의 촉수를 몇 번이고 다시 생생하게 해주었습니다. 정수리가 쪼개지는 듯 날카로운 자각을 선물해주기도 했고, 더도 덜도 아닌 딱 정확한 무게로 공감과 위로를 해주기도 했습니다. 이렇게 좋은 일을 해주는 미술을 여러 사람이 지금보다 편안하고 자유롭게 (부디 눈치는 그만 보고) 즐겼으면 하는 바람에서 이 글을 시작하게 되었습니다.

이 책은 이론서가 아닙니다. 어쩐지 미술이 어렵고, 미술관 가기가 부담스러운 사람들이 그런 증상이 나타날 때 툭 털어 넣듯 복용할 수 있는 실용서입니다. 작품을 어떻게 봐야 할지 막막할 때 자그마한 힌트를 건네는 책입니다. 학계의 검증은 받지 않았습니다. 오직 제 경험, 직관, 주관적 사유로 쓴 글입니다. 분명 한계가 있을 겁니다. 하지만 애당초 제 목표는 오류 없는 이론 정립에 있지 않습니다. 이 글을 읽는 독자들이 그림을 마주하고 자기 안에서 피어오르는 작은 느낌, 인상, 연상, 기억을 소중히 여기게 돕는 것. 누군가 정해놓은 거대한 체계에 억눌려 자기 안의 느낌을 하찮게 여기지 않도록 대항할 일말의 논리를 제공하는 것. 그게 저의 유일한 관심사이고, 이 글을 쓰는 목표입니다. 잘 알지 못해서, 뒤죽박죽하고 미비해서, 발언할 가치가 없다고 삼켜왔던 당신 안의 느낌을 다른 눈으로 바라보길 바라는 마음입니다.

Prologue

그림은 아는 만큼 보이는 걸까

1.

미술관 씨, 친해지고 싶어요

2.

그림에게 묻고 답하기

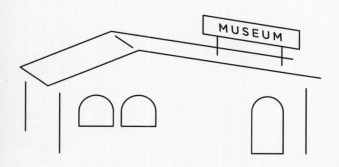

3.

있으려나 미술관에 오신 것을 환영합니다

4.

다시 세상의 미술관으로 나아가는 당신께

MUSEUM

#1

미술관 씨, 친해지고 싶어요

낯선 이에게
악수를 청하는 마음으로

먼저 짚고 넘어가고 싶은 점이 있습니다. "지식의 권위에 눌리지 말자"라는 말은 "미술은 그저 느끼면 될 뿐, 감상에 공부는 필요 없다"라는 말과 같지 않습니다. 정확한 뜻을 전달하기 위해 제 경험담으로 이야기를 풀어가보려고 합니다.

저는 어릴 때 세계지도 보기를 좋아했습니다. 중고등학생 시절에 가장 좋아한 과목은 세계사였고요. 외국어로 된 낯선 지명, 도시명, 문명 이름 따위를 보면 낭만적인 몽상에 빠져드는 기분이었어요. 피곤한 현실 속에서 잠시나마 먼 곳, 다른 시간대를 굽어보면 어쩐지 마음에 여분의 공간이 마련되는 느낌이 들었죠.

이 막연한 호감은 문화사에 대한 호기심으로 이어졌습니다. 대학생 때는 미술의 이해, 비교문화론, 서양사, 세계 문화와 종교, 문화예술사 같은 과목을 수강하기도 했고, 대학원에 진학해 미학 공부를 할까 잠시 고민했던 적도 있었습니다. 하지만 하루라도 빨리 경제적 독립을 이뤄야 한다는 부담감과 논문보다 쉽고 재미있는 글을 읽고 쓰고 싶다는 욕구 때문에 신문방송학 전공을 살려 잡지 에디터로 생업을 시

작했습니다.

직장생활을 하면서 처음으로 유럽 미술관에 갔던 2005년 무렵의 저는 "아는 만큼 보인다"는 말을 전적으로 신뢰하고 있었습니다. 미술관에 가기 전 해당 미술관에 어떤 유명 소장품이 있는지, 그 작품이 미술사적으로 왜 의미 있는지, 화가가 의도한 바는 무엇인지 찾아보길 좋아했어요. 미술관에서 오디오 가이드는 필수로 챙기고, 도슨트 해설도 가급적이면 들으려 했고요. 혼자 봤다면 모르고 지나쳤을 디테일을 짚어주는 게 좋았습니다. 이런 예습은 모두 그림을 잘 즐기고 싶다는 마음에서 비롯한 것이었죠.

미술사적 지식을 바탕으로 한 감상법 덕분에 즐거웠던 순간도 분명히 있었습니다. 예를 들면 벨기에 안트베르펜 성모 마리아 대성당에 가서 페테르 파울 루벤스Peter Paul Rubens의 〈십자가에 올려지는 예수〉(만화 〈플란다스의 개〉에서 주인공 네로가 그토록 보고 싶어 한 바로 그 작품입니다)를 직접 보았을 때 제 안에서 이런 감탄사가 터져나왔어요.

'와, 이게 바로크구나!'

인물들이 비스듬한 삼각형 모양으로 화폭에 배치되어 상승감과 역동성이 느껴지고, 경계 표현은 흐릿하며, 신체는 꿈틀거리는 곡선으로 그려지고, 흡사 누군가 화폭 바깥에서 성스러운 빛을 쏘아 보내는 것처럼 사선으로 스며드는 빛의 존

페테르 파울 루벤스, <십자가에 올려지는 예수>, 1610~1년

재감이 강하게 느껴지는 그림. 그간 책에서 읽었던 바로크 시대 미술의 정수를 눈앞에서 확인하는 기분이었고, '와, 이거였구나' 하는 짜릿함을 느꼈습니다.

로마 바티칸 미술관에 방문했을 때는 소그룹 투어를 신청해 온종일 해설사의 이야기에 귀 기울이기도 했어요. 족집게식으로 요점만 딱딱 짚어주는 가이드는 명쾌하기 이를 데 없었고, 각종 미술책에서 보던 명화를 대면하고 확인하는 기쁨도 나름대로 강렬했습니다. 그 감정의 정확한 정체는 '와! 드디어 (책에서 / 영화에서 / TV에서 봤던) 이 작품을 봤어!'라는 성취감이었죠. 엄밀히 말해 '봐야 할 것', '이해할 것'의 목록은 이미 저의 외부에 존재해 있었고, 저는 그것을 열심히 지워가는 방식으로 미술관을 누볐습니다.

분명 보람 있다고 할 만한 경험이었지만, 일상의 묵직한 관성 안으로 돌아오면 기억 속 작품은 하나둘 빛을 잃었습니다. 열심히 읽고 귀담아들은 작품 설명도 훌훌 잊혔죠. 설령 일부가 남았다 해도 살면서 당장 처리해야 할 내면의 필요—이를테면 직장 동료의 언행이 은근히 짜증을 유발할 때, 재능이라는 것이 눈곱만큼이라도 있나 싶어 좌절할 때, 누군가를 향한 나의 감정이 썸인지 호감인지 사랑인지 나조차도 모르겠을 때—에 도움이 되지 않으니 서서히 기억에서 휘발되었죠. 한마디로 바로크를 이해하는 것과 내 삶을 사는 것은 별개였습니다.

한편, 비슷한 시기에 강렬한 끌림으로 프랑스 북부에 있는

빈센트 반 고흐Vincent Van Gogh의 무덤에 찾아간 일이 있었습니다. 그는 분명 미술사에서 의미 있는 화가이지만, 단지 미술사적 명성 때문에 제가 그곳까지 걸음했다고 말할 순 없습니다. 아름다운 그의 작품을 감상하기 위해서도 아니었죠. 그림이 목적이었다면 미술관만 가도 충분하니까요.

반 고흐 형제의 무덤까지 저를 이끈 것은 '만나야 한다'라고 속삭인 직관의 신호였습니다. 말로는 설명하기 어려운 끌림이었지만, 정말 그뿐이었습니다. 제 두 다리를 움직여서 그가 누운 곳에 서보고 싶었습니다.

그렇게 찾아간 반 고흐 형제 무덤에서 갑자기 납득하기 어려운 눈물이 터졌고, 수첩을 찢어 편지를 써놓고 오는, 평소의 저라면 하지 않았을 일도 저지르게 되었습니다. 이해할 수 없는 것투성이인 여행이었지만, 이날 이후 저에게 빈센트 반 고흐는 결코 대체할 수 없는 존재가 되었습니다.

한국에 돌아와 시간이 흐를수록 기억은 사라지지 않고 오히려 선명해졌습니다. 다른 화가도 많은데 왜 하필이면 빈센트 반 고흐에 끌렸던 것인지, 그의 생애와 그림이 제 내면의 허기를 어떻게 어루만져주었는지, 왜 군이 무덤까지 가보고 싶었던 것인지 이해하기 위해 생각을 굴리고 반추하는 시간이 이어졌습니다. 여행할 당시에는 모호하고 막연했던 빈센트 반 고흐라는 이름의 의미가 여행이 끝난 뒤 제 삶 속에서 서서히 완성되는 느낌이었죠.

'나'가 개입하는 미술감상

앞선 두 종류의 경험 모두 미술의 울타리 안에서 벌어진 일이

었습니다. 어떤 경험은 안전한 이해의 영역에서 즐거움을 주었습니다. 다른 어떤 경험은 알 수 없는 미지의 영역으로 저를 데려가 얼을 빼놓았습니다. 어떤 감상은 전과 후의 제가 같았고, 어떤 감상은 전과 후의 제가 달랐습니다.

자연스럽게 자문하는 시점이 찾아왔습니다. 나는 그림을 왜 보는 걸까? 전자와 후자 중 나는 어느 쪽 경험을 추구할까? 무엇을 위해 미술 관련 책을 읽고, 미술관에 갈까? 대답은 쉽게 나왔습니다.

"감동하고 싶어서지."

감동이라는 단어 안에는 움직임과 떨림이 내재되어 있습니다. 감동할 때 우리는 무언가 나에게 충돌해왔음을 느끼고 전율하지만, 그것의 정체를 정확한 언어로 옮길 수 없는 상태에 빠집니다. 그 일이 벌어진 장소가 분명 나의 내부인데도 흡사 처음 발을 딛는 낯선 곳에 도착한 듯 느끼죠. 감동하는 자아는 보호막을 잊고 스스로를 무언가에 찔리도록 개방합니다. 감동할 때 우리는 필연적으로 흔들리며, 흔들리기 때문에 중심을 새로이 잡아야 할 내면의 필요와 마주합니다. 예전과 다른 내적 질서를 가진 사람이 될 가능성의 문이 열리는 것이죠. 시리 허스트베트Siri Hustvedt가 『살다, 생각하다, 바라보다』에서 쓴 다음 문장은 '책' 자리에 '그림'을 넣어도 유효합니다.

어떤 이유에서든 우리의 삶을 재배열할 힘을 갖지 못한 다른 책

들은 주로 완전히 잊힌다. 하지만 우리와 함께 머무는 책은 우리가 된다.

곰곰 생각해보면 감동은 첫 만남에서 극대화됩니다. 아무리 좋아하는 영화라 해도 여러 번 보면 (볼 때마다 다른 발견 거리가 있는 작품도 물론 있지만) 첫 감동만큼 강렬한 감정을 느끼긴 어렵습니다. 제가 만약 반 고흐 무덤에 다시 간다면 처음과 같은 감정을 또 느낄 수 있을까요? 그러니까 이렇게 생각해볼 수 있습니다. '감동하기'가 미술감상의 목적이라면 선입견 없는 백지상태가 그리 나쁘지 않다고요. 외부에서 주어진 해석이 없을 때는 자신의 반응에만 집중하게 되므로 오히려 스스로를 열어놓을 확률이 높다고요.

이제 저는 미술관에 가기 전 예습하지 않습니다. 어떤 작품을 보게 될지, 누구에게 끌림을 느낄지, 무엇을 얻고 나올지 모르는 채로 자신을 불확실성 안으로 던져봅니다. 처음 만난 사람에게 악수를 청하는 마음으로 작품 앞에 섭니다. 별다른 감흥을 주지 않는 작품이 이어질 때도 많습니다. 그러다가 일순간 어? 하면서 시야의 초점이 또렷이 맞는 작품, 한참 들여다보고 나서도 발길이 잘 떨어지지 않는 작품, 지나치고 나서도 어쩐지 눈길이 자꾸만 가서 뒤돌아보고 싶어지는 작품과 만납니다. '여기에 너를 흔들고 재배열할 무언가가 숨어 있어'라고 직관이 신호를 보내는 겁니다.

작은 부딪힘의 파동을 소중하게 품고 집으로 돌아와 그때부

터 화가에 대해, 그가 살았던 시기와 작품에 대해 자료를 찾아 읽습니다. 때로는 미술과 상관없는 인문서를 뒤져보기도 합니다. 말 그대로 공부를 하는 거죠. 이 공부는 아는 만큼 보인다고 믿으며 그림 해설을 들여다보던 시절에 했던 공부와 완전히 다른 감각을 남깁니다. 훨씬 더 와닿고 재미있습니다. 나에게 신호를 보낸, 다시 말해 관계의 끈으로 이미 연결된 각별한 대상에 대해 조사하는 시간이니까요. 공부라기보다 '덕통사고*' 후 '떡밥*'을 찾아 헤매는 과정과 더 닮았습니다. 조사하다 보면 '아, 이래서 내가 이 작품에(화가에게) 끌렸구나' 뒤늦게 이해가 도착할 때가 많습니다. 저만의 의미화 작업이 완료된 것입니다.

앞서 '독자들이 그림을 마주하고 자기 안에서 피어오르는 작은 느낌, 인상, 연상, 기억을 소중히 여기게 돕는 것'이 이 글을 쓰는 저의 유일한 관심사라고 말씀드렸습니다. 여기에서 소중히 여긴다는 뜻은 '감상에 무슨 사유가 필요해요, 그냥 느끼세요'라는 식의 무조건적 긍정을 의미하지 않습니다. 자신의 느낌, 인상, 연상, 기억의 출처와 의미를 곰곰 따져보고 언어를 통해 그것들을 바깥으로 끄집어내는 경험을 해보자는 권유입니다. 감성의 영역이라기보다 지성의 영역에서 벌어지는 일이죠. 강남순 철학자는 『배움에 관하여』에서 이

* 덕통사고: 교통사고를 당하듯 우연한 기회에 특정한 대상, 장르, 인물에 강렬한 호감을 느껴 마니아, 덕후가 되는 일.
* 떡밥: 아직 보지 못한 자료나 콘텐츠.

렇게 썼습니다. "크게 보자면 두 종류의 배움이 있기 때문이다. '나'가 부재한 정보의 축적으로서의 배움과 '나'가 개입된 성찰적 배움." 그림과 만나는 일 역시 그렇습니다.

제가 이 책을 통해 궁극적으로 나누고 싶은 내용은 그림을 볼 때 '나'를 개입시키며 보는 방법입니다. 하지만 구체적 방법론을 다루기 전에 먼저 해결하고 싶은 질문들이 있습니다. 무엇이 우리로 하여금 '정보의 축적'으로서의 그림 감상을 하게 만들까요? 우리가 미술작품을 볼 때 알게 모르게 전제하거나 당연시하고 있는 생각은 무엇일까요? 우리의 감상 행위에 영향을 미치는 요인은 무엇일까요? 이어질 글에서 이 질문을 하나씩 풀어가보겠습니다.

'미알못'이 묻습니다

인터넷 검색을 하다 흥미로운 질문을 발견했습니다. 제목이 와닿아서 눌러보지 않을 수 없었어요. "미술에 관한 지식이 전무한데 전시회 가도 재밌을까요?" 글쓴이가 궁금해하는 내용은 이러했습니다. '미술에 막연한 호기심이 있으나 지식이 전무해 돈 내고 미술관에 가본 적이 없다. 처음으로 혼자 미술관에 가보려는데 가서 보면 느낌이 정말로 다른가?' 댓글도 재미있었습니다. 나도 '미알못(미술을 알지 못하는 사람)'인데 가보니 괜찮더라, 도슨트 설명을 꼭 챙겨 들어라, 여자친구 때문에 억지로 다닌다, 현대미술은 피해라, 봐도 아무 느낌 없다, 미술관과 담쌓았다, 일단 유명한 화가부터 봐라, 아는 만큼 보인다는 말은 진리니 가기 전에 책을 읽어라… 짧은 게시글 안에 제도권 미술을 바라보는 대중의 다양하고도 솔직한 시선이 모두 담겨 있는 듯했어요.

미술은 어쩐지 어렵고 부담스럽다는 반응이 저는 꽤 일리 있다고 생각해요. 알고 보면 하루 이틀 만에 생긴 거리감이 아니거든요. 프랑스 사회학자 피에르 부르디외가 1979년에 발표한 연구서 『구별짓기 : 판단의 사회적 비판』은 사회학 분야

에서 손꼽히는 명저인데요. 흔히 우리는 취향을 '개인적 차원'의 일로 받아들이지만, 알고 보면 사회계급에 따라 문화 취향의 경향성이 만들어진다고 말하는 책입니다. 책이 발표된 시대의 특수성을 고려해 받아들일 필요가 있지만 책의 요지는 이렇습니다. 교육 수준이 높고 문화 자본을 많이 가진 '정통적 취향(상류계급)'의 사람들은 대상을 미적으로 구성할 수 있는 능력이 있기 때문에 모호한 이미지를 보고도 흥미롭다고 느끼는 반면, '중간층 취향(중간계급), 대중적 취향(하층계급)'의 사람들은 의도가 명확하지 않은 이미지에는 반응하지 않는 경향을 보인다고 설명합니다. 미적 취향은 결국 대상을 미적으로 구성해낼 수 있는 능력에 따라 형성되는데, 이 안목은 교육의 산물이라고도 말합니다. 정치외교학자 홍성민 교수는 책 『취향의 정치학』에서 이렇게 썼습니다.

이것은 예술작품에 대한 해석의 권위를 학교가 독점하고 있다는 점을 시사한다.

생각해보면 저 역시 최초로 미술을 교육받은 공간은 학교였습니다. 교과서에 실린 작품이 기억할 만한 가치를 지닌 작품일 거라고 믿어왔고, 학교에서 가르쳐주는 해석이 곧 미술이라고 생각했죠.

하지만 이상한 일이죠. 지금은 먼 나라 미술관에 가기 위해 수천 킬로미터를 기꺼이 날아가는 애호가가 되었지만, 학창 시절에는 미술시간이 좋았던 적이 단 한 번도 없었습니다. 그 이유를 설명하기 위해 예시를 하나 가져왔습니다. 어느

중학교의 2학년 미술 기말고사 시험지에서 발췌한 문제입니다. 한번 같이 풀어보실래요?

Q1. 색입체에 대한 설명으로 옳은 것은?

① 타원형 중심에서 유채색의 축이 있다.

② 색상, 명도, 채도를 알아보기 쉽게 배열해놓은 것이다.

③ 주심축은 맨 위가 검정(0), 맨 아래가 흰색(10)의 11단계이다.

④ 횡단면도는 같은 채도의 색상과 명도를 한눈에 알아볼 수 있다.

⑤ 종단면도는 동일색상의 명도와 채도를 볼 수 있으며, 반대쪽에는 유사색이 나타난다.

Q2. 19세기 미술은 무엇인가?

① 추상파

② 표현파

③ 입체파

④ 사실파

⑤ 야수파

Q3. 야수파에 관한 설명이다. 바른 것은 무엇인가?

① 대상을 분해하여 화면을 재구성

② 강한 터치와 대담한 변형

③ 대담한 변형을 통해 내면의 세계를 표현

④ 잠재의식 속의 꿈, 상상 등을 표현

⑤ 극단적인 주관성과 강한 색채 표현

중학교 2학년 시험 문제라는 사실에 저 혼자만 당혹스러웠을까요? 그나마 간단해 보이는 2번 문제를 맞혀보고 싶었지만, 그마저도 실패했습니다. '미술 사조는 국가별로 상황에 따라 상이한 속도와 흐름으로 발전하는데, 19세기 미술이라고 똑 잘라서 말할 수 있는 사조가 진짜 존재한다는 말이야? 어느 나라의 19세기 미술을 뜻하는 거지? 그나저나 어떤 사조가 19세기 사조인지 아는 게 왜 중요하지?' 머릿속이 복잡해지면서 '동공 지진'만 일어났습니다.

이 시험 문제는 최초의 미술 경험이 우리 안에 어떤 식으로 자리 잡았는지 이해하는 데 큰 힌트를 줍니다. 우리는 미술 감상 교육 대신 미술사 교육, 미술이론 교육을 받았습니다. 엄밀히 말하면 작품을 볼 때 자기 안에 피어오르는 인상, 감정, 느낌을 언어로 표현하고 나누는 방법을 배운 것이 아니라 과거 권위 있는 이론가, 학자들이 정리한 지식 체계를 습득하는 능력을 갖도록 교육받은 셈입니다. 거기에 시험이라는 평가까지 거쳐야 했고, 게다가 구술형 시험도 아니고 다지선다형 보기 중 정답 하나만 골라야 했으니 미술을 떠올리면 '틀릴 것에 대한 두려움'이 즉각 따라오는 게 무리도 아닙니다.

요컨대 예술작품에 대한 해석의 권위는 학교가 가지고 있는데, 대다수의 사람이 경험하는 공교육 교과 과정은 우리에게 미술을 다지선다형 보기 속에서 알아맞혀야 할 단 하나의 정답이 있는 세계로 소개했습니다. 지식을 암기하지 못하면 통과할 수 없는 어려운 과제, 언제나 옳은 대답만 해야 하는 세

계로 각인시킨 것이죠. 이를 상쇄하는 대안교육, 가정교육, 사적 경험이 있지 않은 한 미술에 대한 최초의 경험은 이렇게 굳어질 가능성이 높습니다.

이게 작품이라고?

학창 시절의 어두운 기억을 무릅쓰고 미술 애호가가 된다고 하더라도 현실이 그리 녹록하지 않습니다. 동시대 미술이라 할 수 있는 현대미술은 한마디로 설명하고 해석하기가 어렵습니다. 미술이 오직 미술 그 자체만을 위한 진보를 꾀해왔고, 우리 시대의 예술가들은 추상적인 방식으로 표현하길 원하며, 수직적이었던 작가와 감상자 사이의 관계가 수평적으로 되었기 때문입니다. 작가가 작품 안에 숨겨놓은 의도가 절대적 정답처럼 존재하고, 감상자는 그것을 잘 찾아내는 식의 감상법이 통하지 않는 세계, 한마디로 정답 없는 세계이죠.

학교에서는 하나의 정답을 찾는 법만 배웠는데, 막상 미술관에서 만나는 작품들은 관람객에게 자신만의 대답을 찾아나서라고 독려합니다. 미술감상 훈련도 제대로 해보지 못한 채 실전에 뛰어들어야 하니 당황스러운 게 당연해요. 작품 앞에서 피어오르는 느낌을 포착해 자신의 인식 체계 안에서 나름대로 자리를 찾아 자기만의 해석을 갖는다는 게 결코 쉬운 일이 아니거든요. 특히 다음과 같은 현대미술 작품을 마주할 때면 복잡한 심경이 되어버립니다.

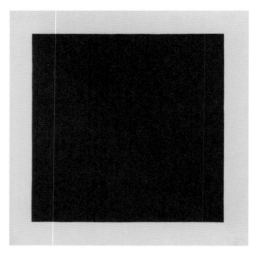

카지미르 말레비치, <검은 네모>, 1915년

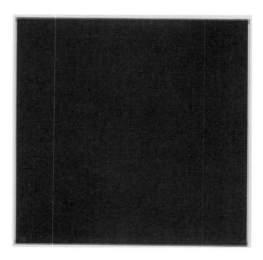

애드 라인하르트, <추상화>, 1966년

50년의 시간 차이를 두고 그려진 두 추상화가 시각적으로 흡사하다는 사실을 지적한 이는 『이것은 미술이 아니다』를 쓴 메리 앤 스타니스제프스키입니다. 두 작품 말고도 검정색면 추상화는 현대미술에서 심심찮게 등장하는데, 서로 다른 화가들이 결과적으로 같은 이미지를 만들어내는 현상을 도대체 어떻게 이해해야 할까요? 시각적으로 동일한 각각의 작품에 대해 각기 다른 감상을 가져야 할까요? 알쏭달쏭하기만 합니다. 자발적이고 능동적으로 감상 행위를 수행하고 싶은 의지가 있어도 현대미술은 공부하지 않으면 개인적 해석이나 깨달음의 단초가 되는 최초의 느낌조차 갖기 어려운 경우가 많습니다.

첫 번째 그림 〈검은 네모〉를 그린 러시아 화가 카지미르 말레비치 Kazimir Malevich는 그림으로 대상을 재현한다는 오랜 관념을 깨기 위해 순수한 검정과 사각형으로 화폭을 구성한 추상 운동의 선구자입니다. 그림은 오랫동안 어떤 사물이나 자연을 재현하는 장이었습니다. 말레비치는 대상을 그린다는 생각 자체를 거부하고, 모든 색과 형태가 소멸한 것 같은 단순한 구성으로 순수한 감정을 전하고자 했습니다. 단 하나의 시점만 가진 형태를 해체시킨 피카소보다 한발 더 나아가 그 무엇도 중개하지 않은 화폭을 관람객에게 들이민 최초의 화가였다고 하네요. 극도로 단순한 말레비치의 작품들은 이후 미니멀리즘 사조가 탄생하는 발판이 되었다고 하고요.

두 번째 그림 〈추상화〉를 그린 애드 라인하르트 Ad Reinhardt는

1960년대 뉴욕에서 활동한 화가입니다. 당시 미국의 비평가 클레멘트 그린버그는 19세기 유럽에서 시작된 모더니즘이 뉴욕에서 꽃피었다고 강조하면서 '미국형 회화American Type Painting'라는 용어를 만들어냈습니다. 다소 저렴하게 표현해보자면 대대적인 '국뽕' 전략이었죠. (이러한 시도는 다른 시대, 다른 나라에서도 쉽게 발견할 수 있습니다.) 대중적으로 잘 알려진 잭슨 폴록Jackson Pollock, 마크 로스코Mark Rothko는 물론 색면추상화가 바넷 뉴먼Barnett Newman, 추상표현주의 화가 한스 호프만Hans Hofmann 등이 '미국형 화가'로서 이름을 올렸는데요. 동시대에 활동한 애드 라인하르트는 여기 포함되지 못했습니다. 그가 자기 미술철학의 근본으로 늘 동양의 선불교를 언급했기 때문이었다고 해요. 라인하르트는 일체의 표현을 거부하고, 시간을 초월한 반복성을 추구하며, 극도의 순수성을 유지하기 위해 흡사 숭고한 종교의식을 치르듯 작업했습니다. 그의 블랙 페인팅은 '예술로서의 예술'이라는 이상에 다가가기 위한 구도자적인 노력이었다고 하네요.

두 화가에 대해 간단하게나마 설명을 덧붙인 이유는 현대미술이 감상자에게 많은 노력을 요구한다는 점을 드러내기 위해서입니다. 예전에는 소통을 위한 노력이 창작자의 몫이었다면(작품을 통해 전하고자 하는 내용이 잘 전달되도록 테크닉을 연마하고 구현할 책임이 창작자에게 있었다면) 지금은 미술가들이 스무고개 퀴즈를 내듯 작품을 세상에 던져놓습니다. 관람자가 감상과 이해를 위한 많은 노력을 껴안아야 하는 상황이죠. 작가가 왜 이러한 표현 방법을 선택했는지, 왜 이런

재료를 골랐는지, 그가 처했던 당대 사회 현실은 어떠했는지, 미술사에서는 어떤 맥락 안에 있었는지 자료를 찾아보아야 겨우 느낌이 올까 말까 한 작품이 꽤 많습니다. 이런 미술을 비판하는 목소리도 분명 존재합니다. 예를 들어 미국의 예술사학자 바버라 로즈는 미니멀 아트를 향해 이렇게 일갈했습니다.

이 새로운 미술을 진심으로 좋아하는 사람도 있을 수 있을까… 이 미술은 불친절하고 비감상적이며 자전적 흔적도 거의 없다. 그래서 해석이 개입할 여지가 없다. 당신이 처음 보았을 때 그게 마음에 안 들었다면, 아마 앞으로도 내내 그럴 가능성이 크다. 당신의 첫눈에 띈 바로 그것, 그 이상은 아무것도 없기 때문이다.

윤자정, 「미니멀리즘과 '상황의 미학'」,
제13호 『현대미술학 논문집』에서 재인용

〈검은 네모〉와 〈추상화〉의 사례에서 보았듯 겉으로 드러나는 행위나 표현이 거의 흡사한 작품들을 보면 일반 관람객 입장에서는 무엇이 좋은 작품인지 분간하기가 어렵습니다. 말레비치의 검정과 라인하르트의 검정 중에 어느 쪽이 더 의미있는 작품이라고 판단해야 할까요?

다른 예를 들어볼까요? 프랑스 추상화가 이브 클랭 Yves Klein 이 자신이 직접 작곡한 〈단음교향곡〉이 연주되는 동안 나체의 여성에게 파란색 물감을 묻혀서 캔버스에 이리저리 굴려 만든 모노크롬 회화는 미술사의 중요한 순간으로 기억되어

있죠. 그렇다면 2017년 가수 솔비가 가나아트센터에서 열린 자신의 미니앨범 〈하이퍼리즘:레드〉 발매 기념 쇼케이스에서 새 음악에 맞춰 온몸에 물감을 바르고 페인팅 퍼포먼스를 한 것은 어떻게 봐야 할까요? 행위가 같으니 내포된 미적 가치도 같은 걸까요? 만약 다르다면 두 작업을 왜 다르게 대접해야 하는 걸까요? "예술에 있어서 반복보다 더 무가치한 것은 없다"고 말한 스페인 문화비평가 호세 오르테가 이 가세트Jose Ortega y Gasset의 선언처럼 뭐든 처음 시도하는 작가가 가치를 선점하는 걸까요? 새롭기만 하다면 그 안에 미적 가치가 있다고 봐야 하는 걸까요?

상황이 이렇다 보니 현대미술가들은 자신만의 존재감을 각인시키기 위해 화가의 똥, 고문 도구, 포르노그래피, 동물 사체, 심지어 살아 있는 동물까지 미술관 안으로 들입니다. 그것을 용기나 저항이라고 불러야 할지, 객기라고 불러야 할지, 혹은 새로움을 향한 몸부림으로 봐야 할지 관람객 입장에서는 난처하기만 합니다. 아니, 관람객만 난처한 건 아닌 듯합니다. 넷플릭스 오리지널 영화 〈벨벳 버즈소〉는 '갤러리스트-아트 딜러-비평가'의 삼각 연대가 현대미술 시장에서 특정 예술가를 어떻게 띄우는지 생생하게 묘사하는 작품입니다. 영화 속에서 초대형 스타 작가를 전속으로 모시려고 애쓰는 한 갤러리스트가 화가의 아틀리에에 놓인 쓰레기를 보면서 호들갑 떠는 장면이 등장합니다. 갤러리스트조차 쓰레기와 작품을 구분하지 못하는 게 현대미술의 처지라는 일종의 비꼬기였죠.

치열한 삶의 현장에서 시달리다가 신선한 재충전의 감각을 느끼기 위해 미술관에 걸음하는 관람객 입장에서는 즉각적 감동이나 쾌감은 거의 주지 않고 답 안 나오는 커다란 숙제만 잔뜩 선사하는 것 같은 미술작품이 피곤하게 여겨질 수 있습니다. 가뜩이나 빡빡하고 힘든데 미술감상을 위해 이렇게까지 에너지를 쓸 일인가 싶은 회의감이 드는 게 한편으로는 이해되는 일이죠. 즉각적인 감탄을 이끌어내는 인상파 화가들의 작품이나 쉬이 인지되는 구상미술에 대한 대중의 선호와 편애가 저는 괜히 생겨나지 않았다고 생각해요.

일단 이 이야기를 해야겠습니다. 스스로 '미알못'이라고 느끼는 당신이 미술관 문턱에서 부담감을 느끼는 건 당신 잘못이 아닙니다. 왠지 주눅 들고, 알아야 할 것 같다는 압박감을 느끼는 것도 당신이 유독 모자라서가 아닙니다. 최초의 미술 경험을 남긴 학교가 그렇게 가르쳤고, 일부의 동시대 미술은 피로, 난독증, 판단 중지를 불러일으키면서 미술 전체를 향한 혐오, 거리 두기, 비아냥의 계기가 되기도 합니다. 미술관의 출발점을 들여다보면 애당초 모두를 위한 공간이 아니었다는 점도 빠뜨릴 수 없죠. 다음 장에서는 미술관이라는 공간이 우리에게 미치는 영향에 대해 이야기해보겠습니다.

모두를 위한
미술관이라는 착시

여행 중 각 도시를 대표하는 미술관에 갈 때는 가방 무게를
최대한 줄이고, 가장 편한 신발을 신습니다. 한국에서도 마
찬가지입니다. '국립', '왕립' 같은 말이 붙은 대형 미술관에
서는 감상이 체력전이 될 때가 많으니까요.

브뤼셀에 있는 벨기에 왕립미술관에 갔을 때의 일입니다. 왕
실이 소장한 중세, 근대, 현대 미술품을 총망라한 컬렉션에
르네 마그리트 미술관까지 더해진 초대형 미술관이라 개관
시간부터 폐관 시간까지 미술관에만 머물렀습니다. 다행히
전시실에 벤치가 놓여 있어서(전시실 내부에 앉을 곳이 없는 미
술관도 꽤 많습니다) 중간중간 다리를 쉴 수 있었어요.
그렇게 관람하던 중 손에 들고 있던 브로슈어, 카메라, 책 등
이 번잡스러워 가방에 정리하고 싶은 순간이 있었습니다. 전
시실 안 벤치에 자리를 잡고 크로스백 안에 있던 파우치와
지갑을 꺼낸 뒤 손에 들고 있던 물건들을 넣으려고 했죠. 그
런데 소지품을 벤치 위에 꺼내자 까만 제복을 입은 중년 남
성 안내 요원이 성큼성큼 걸어오더니 강경하고 딱딱한 목소
리로 "You shouldn't do that here(여기에서 이러면 안 됩니다)"라

고 경고했습니다.

저는 당황해서 얼굴이 빨개졌고, 미안하다고 말한 뒤 서둘러 소지품을 가방 안에 넣었죠. 종종걸음으로 전시실을 나와 다음 전시실로 가는 길에 머릿속이 복잡해졌습니다. 잠깐 가방을 정리한 게 관람 분위기에 그렇게 방해가 되었나? 작품에 가까이 가지 않았는데 너무 유난 아닌가? 큰 목소리로 떠드는 백인들은 왜 가만히 두고 나한테만 그러지? 혹시 나 인종차별 당한 건가… 당황하니 별별 생각이 다 들더군요. 잠깐 동안 벌어진 일이지만, 후에 관람을 이어가면서 자꾸만 제복 입은 사람들이 신경 쓰이고 괜스레 눈치가 보이는 것을 막을 순 없었습니다. '누군가가 나를 지켜보고 있다'라는 인식이 의식에서 떠나지 않았습니다.

여행에서 돌아와 이 경험담을 꺼내놓으면 "맞아, 나도 그런 적 있어"라며 지킴이에게 경고를 받은 에피소드를 들려주는 지인이 꽤 많았습니다. 지킴이의 존재 자체가 분위기를 경직되게 해서 마음이 편치 않다는 친구도 있었고요. 이는 국내외 미술관을 막론하고 공통으로 느끼는 감정이었습니다.

전시 지킴이는 일차적으로 작품 보호를 위해 존재합니다. 접촉이나 훼손을 시도하는 관람객이 있을 가능성에 대비해 그곳에 있습니다. 그들의 역할은 감시입니다. 바꿔 말하면 관람객인 우리는 미술관에 들어서는 순간 감시에 노출됩니다. 미술관에 가면 우리를 지켜보는 이가 있음을 인식한 채로 작품 앞에 섭니다. 지킴이는 그저 구석에 있지만, 동시에 이런 신호를 보낸다고 볼 수도 있습니다.

'이 공간에는 엄격한 질서가 있습니다. 이곳의 규범에 맞는 태도를 보이십시오. 당신은 적절치 않은 행동을 할 가능성을 품고 있기에 감시의 대상이 됩니다.'

지킴이를 없애야 한다는 주장이 아닙니다. 미술관의 분위기가 환대와 거리가 멀다는 이야기를 드리는 것입니다.

영국의 소설가이자 미술비평가 존 버거의 책 『벤투의 스케치북』에도 비슷한 에피소드가 하나 있습니다. 존 버거가 안토넬로 다 메시나Antonello da Messina의 그림을 보기 위해 런던 내셔널 갤러리를 찾았을 때 벌어진 일입니다. 그림을 보며 드로잉하려고 가방에서 스케치북, 펜, 손수건을 꺼낸 다음 마침 비어 있던 지킴이 의자 위에 가방을 조심히 올려둡니다. 그러자 무장한 지킴이가 다가와 말합니다. "선생님 의자가 아닙니다!" 존 버거가 가방을 들어서 자신의 두 다리 사이 바닥에 내려놓고 계속 드로잉을 이어가니 지킴이가 경고합니다. "가방을 바닥에 두시면 안 됩니다." 어깨에 가방을 걸치고는 드로잉하기가 어렵다고 설명하는데도 최후통첩이 돌아옵니다.

"가방을 어깨에 메십시오! 여섯까지 세고 경비 책임자를 부르겠습니다. 하나! 둘! 셋…"

미술비평가인 존 버거가 왜 군이 이 에피소드를 글로 발표했을까요? 현대의 공공미술관은 한목소리로 '모두를 위한 미술관'을 표방하지만, 들여다보면 미술관의 질서는 수평적이라기보다 위계적입니다. 경비, 제복, 지킴이 의자로 상징되는 '관官'은 다양한 개인의 적극적이고 주체적인 감상을 환영

하지 않는 듯한 느낌으로 공간을 운영합니다. 암스테르담 시립미술관에서 공공프로그램과 출판을 담당하는 마르흐르트 셰버마커르의 고백처럼요.

> (우리 미술관의) 공공프로그램에는 문제가 있었습니다. 조사에 따르면, 공공프로그램에 참여한 사람들은 미술관에 열 번 이상 방문한 분들로 대부분 전공자였습니다. '공공프로그램'이 아닌데도 계속 '공공'이라는 이름을 기만적으로 사용해왔죠. (…) 그동안 미술관이 열린 공간이 되지 못했다는 사실을 인정해야 합니다.
>
> 월간 《미술세계》 68호,
> 〈심포지엄 리뷰 : 미술관에서 연구란 무엇인가〉 중

그간 공공이라는 이름하에 결국 미술계 내부 인사들이 모이는 장소로 기능했었다는 냉정한 자기반성 후 암스테르담 시립미술관은 미술을 모르는 대중이나 이민자, 환자, 소외계층처럼 미술에 관심을 둘 수 없는 환경에 처한 사람들에게 먼저 다가가는 노력을 하고 있다고 합니다.

그런데, 이게 무슨 말씀이신지

미술관이 '일부 계층을 위한 공간'처럼 느껴지는 중요한 요인이 또 있습니다. 바로 미술관 특유의 언어 구사 방식입니다. 일반 관람객을 위한 전시 설명문을 읽다 보면 당최 무슨 말을 하는 것인지 이해할 수 없는 글과 만날 때가 많습니다. 난해함이 무조건 나쁘다는 뜻이 아닙니다. 연구자들을 위한

논문이나 학술적 목적으로 작성한 자료라면 '그들만의 리그' 언어를 사용해야 마땅합니다. 이를테면 양자물리학 논문을 일상적인 언어로 쓸 수는 없는 노릇이죠. 같은 논리로 불특정 다수를 위한 글은 대중의 감수성에 맞추는 게 옳습니다. 그러나 많은 공공미술관이 이 사실을 종종 잊어버리는 것 같습니다.

영국의 현대미술가 그레이슨 페리Grayson Perry가 쓴 『미술관에 가면 머리가 하얘지는 사람들을 위한 동시대 미술 안내서』에는 재미있는 연구 결과가 소개되어 있습니다. 사회학자 앨릭스 룰과 예술가 데이비드 리바인이 공공기관에서 개최한 동시대 미술 전시회의 수천 가지 보도자료를 언어 분석 프로그램으로 돌려 '국제 예술 영어'의 특징을 도출했다고 합니다.

> 국제 예술 영어는 평범한 영어에는 명사가 부족하다는 점을 비판한다. '시각적인'은 '시각성'이 된다. '전 지구적'은 '전 지구성'이 되고, '잠재적인'은 '잠재성'이 된다. 그리고 '경험'은 물론 '경험 가능성'이 된다.

전시 설명문에 현학적이면서 어색한 번역 투의 문장이 유독 많은 이유를 짐작하게 합니다. 그레이슨 페리는 '형이상학적 멀미'를 일으키는 미술계 특유의 화법이 1960년대 미술비평에서 시작되어 공공기관, 상업 갤러리, 논문으로까지 들불처럼 번져갔다고 설명합니다. 보통 사람이 이해하기 어려운 언어를 구사하면 예술에 대해 진지한 태도를 지닌 듯 보일 수

있기에 미술계 내부자들이 상호참조를 하면서 엘리트 언어가 자리 잡았다는 뜻입니다.

이렇게 작성한 전시 설명을 읽고 있으면 전문용어를 모르는 일반 관람객 입장에서는 '아, 여기는 내가 있을 곳이 아니구나…'라는 느낌을 받게 됩니다. 어렴풋한 배제의 느낌이 반복적으로 쌓이면 미술관과 멀어지는 길로 가게 될 확률도 높아지고요.

미술관 씨는 언제부터 이렇게 도도했나?

마지막으로 현대 미술관의 가장 의미심장한 특징을 들여다보려고 합니다. 혹시 '화이트 큐브White Cube'라는 용어를 들어보신 적 있나요? 무균실처럼 새하얗고 탁 트인 큐브 형태의 전시실을 일컫는 말인데요. 미국의 미술평론가이자 개념미술가 브라이언 오 도허티Brian O' Doherty가 1976년 《아트포럼》지에 세 편의 글을 기고하면서 탄생한 미술용어입니다. 우리 머릿속에서 미술관, 갤러리 하면 처음으로 떠오르는 이미지도 이런 화이트 큐브 형태일 때가 많습니다. 그만큼 우리에게 익숙하고 보편적인 전시실의 모습이죠. '미술관은 원래 그런 모습 아니야?' 반문이 드는 분도 있을 거예요.

결론부터 말하면 미술관, 갤러리가 현재와 같은 모습을 띤 지 100년도 채 되지 않았습니다. 1929년 뉴욕 모마MoMA의 초대 관장인 알프레드 바가 부임 후 개최한 전시 〈세잔, 고갱, 쇠라, 반 고흐〉에서 사방의 모든 벽을 면직물로 덮고 기둥이나 벽의 세부 마감을 제거한 화이트 큐브 형태의 전시실을 처음

으로 선보였다고 해요. 그럼 이전까지 미술관의 전시실은 어떤 모습이었을까요? 무엇보다 일반 관람객이 그 차이를 아는 것이 왜 중요할까요?

이를 설명하기 위해 먼저 미술관, 박물관, 화랑, 뮤지엄, 갤러리의 차이를 짚고 넘어갈게요. 쉽게 말해 미술관은 '미술박물관'의 줄임말이에요. 박물관 중에서도 미술에 특화된 기관을 '미술관'이라는 별도의 이름으로 부르는 것이죠. 박물관이나 미술관 모두 공공성을 추구하는 전시 중심 공간으로 소장품을 상업적으로 거래하지 않아요. 반면 화랑에서는 전시 작품을 사고팔 수 있어요. 참고로 미술 행사나 미술 축제 역시 전시를 중심으로 하는가, 거래를 중심으로 하는가에 따라 비엔날레, 아트페어 등의 이름으로 구분한답니다.

영어로 뮤지엄Museum은 박물관과 미술관을 두루 의미하고, 갤러리Gallery는 미술관과 화랑을 두루 의미하기 때문에 기관에 따라 이름에 뮤지엄을 쓰기도, 갤러리를 쓰기도 해요. 하지만 해당 기관이 공공성을 추구하는 미술 특화 박물관일 때는 보통 '내셔널 갤러리National Gallery'라고 표기해서 공공의 성격을 강조합니다. 정리하자면 미술관은 박물관의 하위 개념이기 때문에 공공미술관의 역사를 훑기 위해서는 공공박물관의 역사에서 시작해야 해요.

근대적 박물관의 시초는 1793년 문을 연 프랑스 루브르 박물관이라고 합니다. 그전까지 뮤지엄은 유럽의 대부호나 귀족

들이 세계 각지에서 모아온 진귀한 수집품을 보관하기 위한 공간이었습니다. 자신의 손님들에게 보여줄 때만 문을 여는 수장고였죠. 근대 박물관처럼 체계적인 분류법을 가지고 있지 않았기에 이 수장고 안에는 온갖 종류의 수집품이 뒤섞여 있었습니다. 도판에서 보듯 미술관, 자연사박물관, 민속박물관이 구분 없이 섞여 있는 모습이었습니다.

이런 수장고를 독일에서는 '경이의 방'이라는 뜻으로 '분더캄머Wunderkammer'라고 불렀고, 프랑스에서는 '호기심의 방'이라는 뜻으로 '카비네 드 큐리오지테Cabinet de Curiosité'라고 불렀습니다. 이탈리아에서는 '스투디올로Studiolo'라고 불렀다고 하고요.

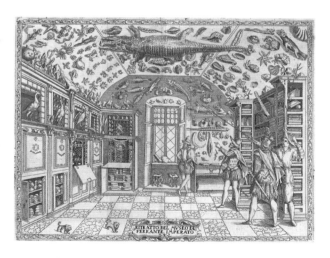

작가 미상, <약제사 페란테 임페라토의 자연사박물관 방문>, 1599년

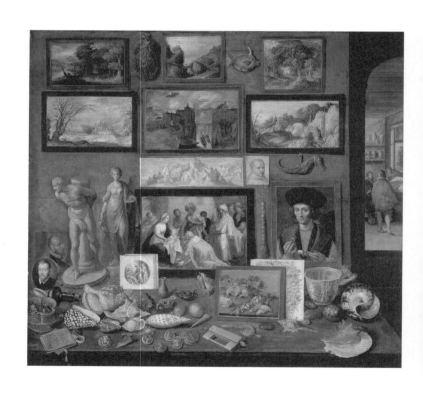

프란스 프랑켄 2세, <예술과 호기심의 컬렉션>, 1636년

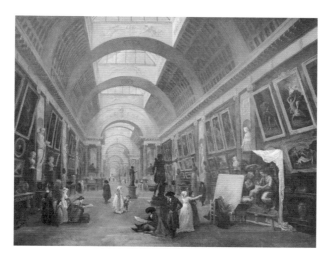

위베르 로베르, <루브르 그랑드 갤러리 보수 계획>, 1796년경

최초의 근대적 박물관인 루브르 박물관은 혁명 후 계몽주의 흐름에 맞춰 일반 대중에게 문을 엽니다. 전시실의 분류 체계도 생겨납니다. 당시 루브르 박물관은 회화작품들을 이탈리아, 플랑드르, 네덜란드, 프랑스라는 네 개 유파에 따라 분류했다고 하는데요. 작품 사이의 시각적 유사성이 아니라 지역과 역사를 기반으로 모아놓으니 자연스럽게 그들 사이에 어떠한 구조적 관계가 있는지 연구하게 되었고, 이때부터 미술사학이 크게 발전했다고 하네요.

루브르 박물관의 전시실 내부 풍경을 볼 수 있는 18, 19세기 회화작품은 꽤 많습니다. 위베르 로베르 작품에서 보듯 전시실에는 모자이크처럼 빽빽하게 그림을 걸었습니다. 당시 미술관과 살롱의 전시 공간 연출에 있어 가장 중요한 것은 '벽면의 공간을 낭비하지 않기'였다고 해요. 벽 크기에 맞춰 그림을 자르는 일도 빈번했다고 합니다. 회화작품 하나하나에 집중했다기보다 웅장한 공간의 아름다움을 완성하는 데에 '그림의 덩어리'가 기여하도록 한 것입니다.

여기에 아주 중요한 생각거리가 하나 숨어 있습니다. 시선을 던질 곳이 오직 개별 작품밖에 없도록 작품 이외의 모든 공간 요소를 묶음으로 처리하는 방식(화이트 큐브의 방식)과 작품이 공간과 건축물에 녹아들도록 배치하는 방식(근대 루브르 박물관의 방식)에는 각각 어떤 함의가 있을까요? 그리고 어떠한 이유에서 현대의 미술관과 갤러리는 화이트 큐브 방식으로 전시실을 연출할까요?

함께 생각해보면 좋겠습니다. 근대 이전의 종교화, 벽화, 조각 작품의 제작 목적은 무엇이었을까요? 그리고 그것의 원래 자리는 어디였을까요? 미켈란젤로 부오나로티 Michelangelo Buonarroti가 시스티나 성당에 〈천지창조〉 벽화를 그릴 때, 성당이라는 장소적 맥락을 고려했을까요, 고려하지 않았을까요? 디에고 벨라스케스 Diego Velázquez 같은 궁정화가들이 왕족의 초상화를 그릴 때, 자신의 그림이 누구를 위해 복무하는지 고려했을까요, 고려하지 않았을까요? 17세기의 뛰어난 네덜란드 정물화가들이 교역으로 부를 축적한 신진 상인

들에게 작품을 판매할 때 그 행위가 '순수'한지 아닌지 고민했을까요?

요는 지금 우리가 미술관, 박물관에서 만나는 많은 작품이 원래는 일상생활의 공간과 맥락 안에서 만들어졌다는 점입니다. 18세기 전반까지 미술은 종교, 건축, 왕권, 국가, 당대의 풍속 등에 종속되어 있었습니다. 현대에는 공예와 예술을 '응용미술', '순수미술' 같은 말로 구분 짓지만, 당시에는 이런 구분이 필요 없었습니다. 어차피 모든 작품이 일종의 실용적 목적에 복무하기 위해 제작되었으니까요. 요즘 기준으로 보자면 죄다 순수하지 못한 미술이었던 거죠. 애당초 주술적, 종교적, 정치적, 실용적, 장식적 목적 등으로 만들어졌던 작품을 근대 이후부터는 원래의 맥락에서 떼어내어 미술관, 박물관이라는 특수한 환경에 일괄적으로 모아두고 감상합니다. 회화의 액자와 조각의 받침대가 그것을 가능하게 했죠. 성당에 있을 때는 벽의 일부였던 종교화가 미술관으로 옮겨올 때는 액자에 둘리는 점을 생각해보세요. 조각은 어떤가요? 광장이나 건축의 일부로서 장소를 장식하던 조각품이 미술관에 들어올 때는 자신의 장소를 탈피해 받침대 위에 놓입니다. 이렇게 근대 박물관의 탄생과 함께 미술의 일차적인 독립이 이루어졌습니다.

'예술을 위한 예술' 개념이 등장하면서 미술은 완전한 독립을 꿈꿉니다. 종교, 윤리, 정치, 실용 그 무엇에도 복무하지 않고 미의 진보만을 목표로 삼는 움직임이 태동합니다. 액

자와 받침대로부터도 벗어나는 미술을 꿈꾼 거죠. 이런 물결 끝에 등장한 추상미술은 화폭을 통해 대상이나 자연을 재현하기를 거부합니다. 대상을 통해서 감각을 다루지 않고, 원초적 감각 그 자체를 화폭에 담습니다. 영원, 진리, 순수성, 숭고미, 초월적 정신성 등을 추구하는 추상미술과 개념미술, 이후의 동시대 미술은 공간이 그 무엇도 지시하지 않은 새하얀 무균실에 있을 때 그 힘이 극대화됩니다. 화이트 큐브에 들어서는 순간 우리는 바깥세상과 차단되는 느낌을 받습니다. 일상적 질서, 장소적 맥락이 모두 제거되고, 오직 미술만이 지배력을 행사하는 무중력 공간에 도착한 느낌을 받죠. 흡사 성스러운 공간에 발을 들인 것처럼요.

조르조 아감벤은 미술이 이렇게 오직 미적 향유만을 목표로 한 이후부터 오히려 예술작품의 위상이 변질되었다고 말하며 『내용 없는 인간』에서 이렇게 썼습니다.

이제 관람자가 목격하는 것은 더 이상 그가 의식 속에서 곧장 자신의 가장 고차원적인 진실로 발견할 수 있는 무언가가 아니다. 관람자가 예술작품 속에서 발견하는 모든 것은 미적 표현에 의해 중재된다. 미적 표현은 이제 내용과 상관없이 그 자체로 최고의 가치인 동시에 스스로의 힘을 작품 자체를 토대로 작품 자체를 통해 설명하는 은밀하기 짝이 없는 진실로 등극한다.

공간이 감상에 미치는 영향

한편으로 이런 전시 공간은 작품에 권위와 무게를 실어주는 역할도 합니다. 실용적인 목적으로 대량 생산된 물건이 미술관에 들어가 완전히 다른 대접을 받은 유명한 사례를 우리는 잘 알고 있습니다. 마르셀 뒤샹Marcel Duchamp의 〈샘〉은 원래 공장에서 만들어진 변기였지만, 미술관에 들어간 이후엔 아무도 그것을 원래 목적과 내용대로 사용하지 않습니다.

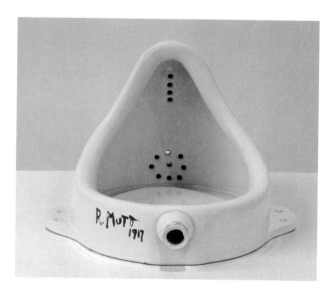

마르셀 뒤샹, <샘>, 1917년

'Banksy NY' 유튜브 화면 캡쳐

우리 시대의 중요한 아티스트 중 한 명인 뱅크시Banksy는 2013년 뉴욕 센트럴파크에서 의미심장한 퍼포먼스를 진행했습니다. 길거리 화가들의 좌판이 모여 있는 곳에 좌판 하나를 만들고 할아버지에게 자신의 그림을 개당 60달러에 판매하도록 한 것입니다. 경매에서 최하 2만5천 달러를 호가하는 그의 작품도 전시장 바깥으로 나오니 다른 대접을 받습니다. 하루 종일 그림을 팔았는데, 고작 세 명이 여덟 장을 샀다고 해요. 작품 자체는 변한 것이 없고, 작품이 놓인 문맥만 바뀌었습니다. 이 퍼포먼스를 통해 뱅크시는 질문을 던집니다. 같은 그림이 전시장 안으로 들어가면 왜 가치가 달라지는가. 작품에 가치를 부여하는 주체는 누구인가. 현대의 제도권 미술은 어떻게 스스로를 비호하는가, 라는 질문들이죠.

이렇듯 전시 공간은 다양한 층위에서 감상자의 인식에 영향을 미칩니다. 이 사실을 절실히 체감한 제 경험담을 나눠볼까 해요. 저는 그간 종교화에서 감동을 얻은 적이 별로 없었습니다. 비슷비슷, 고만고만한 그림이라고 생각해 지루하게만 여겼죠.

16세기 이탈리아 화가 틴토레토Tintoretto의 그림도 마찬가지였습니다. 워낙 유명한 화가라 대형 미술관에 가면 그의 작품을 종종 만날 수 있었는데, 특별히 흥미를 느낀 적이 없었어요. 그러다 베네치아 여행 중 우연한 기회로 틴토레토 그림이 걸려 있는 산 자카리아 성당에 가게 되었습니다. 원래부터 그 공간, 그 자리를 위해 그려져서 수백 년 동안 같은 곳에 걸려 있는 작품과 마주했습니다.

성당 안쪽 작은 문을 열고 들어간 방은 세상의 소음이 다 사라진 듯 조용했습니다. 자그마한 창문으로 스며든 햇빛이 틴토레토 작품과 저 사이, 비어 있는 공간의 먼지 입자에 반사되어 농밀한 춤사위를 만들어냈습니다. 경건하다고밖에 말할 수 없는 빛의 품 안에서 틴토레토의 그림을 보았고, 저는 눈물을 흘렸어요. 같은 틴토레토의 종교화였지만 미술관 전시실에서 만날 때와 느낌이 완전히 달랐습니다.

상상해봅니다. 그림이 아닌 그림을 둘러싼 외부 요인에 힘입어 감동한 그날의 저를 만약 틴토레토가 본다면 뭐라 할까요? 순수하게 그림에만 집중하지 않았다고 꾸짖을까요? 작품 외부의 요소로 감상에 영향을 받았으니 '진보'적인 미적 체험이 아니라고 무시할까요?

이런 상상을 해보는 이유는 현대의 우리가 당연시하는 화이트 큐브 전시실에서의 감상이 미술감상의 유일한 방식이 아니란 점을 기억하기 위해서입니다. 근엄한 순수예술의 세계라는 개념도 근대 이후의 발명품입니다. 미술사학자들이 '이것이 미술이다'라고 명명한 수많은 작품이 과거에는 일상생활의 맥락 안에서 '사용'되었습니다. 그러므로 질문해볼 필요가 있습니다. 세속과 성스러움의 구분 짓기를 통해 가장 이득을 보는 주체는 누구인가, 제도권 미술 내부자가 아닌 한 명의 개인인 나는 이 구분 짓기에 대해 어떤 입장을 취할 것인가, 라고요.

저는 혼자 고고히 부유하는 미술은 별로 반갑지 않습니다. 있어 보이기 위해 괜스레 근엄한 척하는 것도 별로고요. 같은 이유에서 엄숙함을 벗은 전시 공간을 더 많이 만나고 싶습니다. 밝은 얼굴로 웃어주는 미술관, 친절한 말투를 가진 미술관. 미술의 권위와 아우라를 소중히 여기는 것만큼이나 관람자의 감상 경험을 소중히 생각하는 미술관이 많아진다면 미술과 우리 사이 거리감도 줄어들 수 있지 않을까요.

이건
누구의 선택이죠?

감상자 입장에서는 생각할 일이 별로 없지만 일단 가늠해보는 순간 다른 시야가 열리는 질문이 하나 있습니다. 여러분도 같이 생각해보시겠어요?

"현재 한국에서 화가로 활동하는 사람은 몇 명일까요?"

정확한 통계는 없지만 대략의 숫자를 추정해볼 수 있는 지표가 있습니다. 6~10년 이상 활동한 경력이 있는 화가만 가입할 수 있는 한국미술협회 정회원은 2018년 기준 3만3천여 명이고, 비회원은 10만여 명에 이를 것으로 추정한다고 합니다. 여기에 매해 3천6백여 명의 미술대학 졸업생과 6천3백여 명의 응용예술학과 졸업생이 사회에 나오고 있고요. 물론 이들이 모두 작가가 되는 것은 아니지만, 미술계에 몸담은 사람들이 쏟아내는 작품의 개수를 찬찬히 상상해보세요. 언뜻 생각해도 어마어마한 양입니다. 시계를 과거로 돌려보면 더 대단하죠. 광복 이후부터 현재까지 한국 화가들의 작품은 과연 몇 점일까요? 만약 해외 작가까지 포함한다면요? 20세기에 전 세계에서 쏟아져나온 미술작품은 과연 얼

마나 될까요?

이런 생각을 해보는 이유는 미술관에서 우리가 만나는 작품
은 전체 미술의 역사에서 생산된 작품의 극히 일부라는 사실
을 기억하기 위해서입니다. 이는 관람객이 누군가의 선택을
감상하고 있다는 뜻이고, 어딘가에는 선택받지 못한 작품과
작가가 있다는 뜻이기도 합니다.

그렇다면 어디까지가 미술이고 어디서부터 미술이 아닌지,
무엇이 미술관에 들어올 수 있는지, 어떤 작가가 주목할 가
치가 있고 어떤 작가는 주목하지 않아도 상관없는지, 어떤 작
품이 후대에 전수할 가치가 있는지, 사람들의 시선이 잘 닿
는 곳에 노출되어야 하는 작품은 무엇이고, 어두운 창고에 보
관해도 괜찮은 작품은 무엇인지 판단하는 위치에 있었던 이
들은 누구일까요? 미술의 역사에서 누가 선택하는 위치를 차
지할 수 있었을까요? 과거엔 교회, 왕실, 귀족이 있었고, 근
현대에 와서는 대학, 연구자, 비평가, 문화기관이 그 일을 합
니다. 당연한 이야기이지만, 우리가 미술관에서 만나는 작품
은 시민들이 다수결 투표로 뽑아서 그곳에 있는 게 아닙니다.

관람객 입장에서 왜 이 사실을 기억해야 할까요? 전문가들
이 어렵히 알아서 좋은 작품을 골라놓았을 텐데 그냥 그 안
에서 잘 향유하면 되는 거 아닌가 하는 반문이 들 수도 있어
요. 물론 그것도 의미 있는 감상 방식입니다. 하지만 그림과
친밀하게 관계 맺는 경험을 해보고 싶다면 나를 개입시키면
서 그림을 봐야 하고, 나를 개입시키면서 그림을 보고 싶다

면 나에게 영향을 미치는 요인들을 일단 시험대에 올려서 입장을 정리하는 편이 좋습니다. 예컨대 선택하는 위치에 있었던 사람들이 이미 내려놓은 판단을 나라는 사람은 과연 동의하는지 아닌지 생각해보는 일은 성찰적입니다. 그 자체로 자기 이해의 폭을 넓힐 수 있는 계기가 되죠.

아름다움과 아름답지 않음의 기준

개인적으로 이 점을 깨달았던 경험담을 들려드리고 싶어요. 그간 서양의 미술관을 돌면서 많은 여성 누드화를 감상했습니다. 미술사 서적에서 도판으로 봤던 산드로 보티첼리Sandro Botticelli의 〈비너스의 탄생〉이 너무 보고 싶어서 피렌체 우피치 미술관에 갔던 적도 있고, 런던 내셔널 갤러리에 있는 디에고 벨라스케스의 〈비너스의 단장〉이나 파리 오르세 미술관에 있는 알렉상드르 카바넬Alexandre Cabanel의 〈비너스의 탄생〉 앞에선 아름다운 살결 표현에 넋이 나갔던 적도 있어요.

미술관 방문 횟수가 늘면서 자연스레 베첼리오 티치아노Vecellio Tiziano의 〈우르비노의 비너스〉, 장 오귀스트 도미니크 앵그르Jean Auguste Dominique Ingres의 〈오달리스크〉, 프란시스코 고야Francisco Goya의 〈옷을 벗은 마야〉 등 미술사적으로 명성 높은 화가들이 그린 수많은 여성 누드화를 대면할 기회가 생겼습니다. 당시엔 '아, 이런 게 아름다움이구나. 예찬받아 마땅한 몸이란 이런 것이구나' 생각했어요. 기본적으로 그림은 그려진 대상을 예찬하기 위해 그리는 것이니까요.

유럽의 대형 국공립미술관에서 만난 누드화 속 여성은 대부

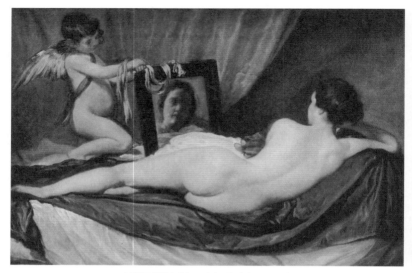

디에고 벨라스케스, <비너스의 단장>, 1644년

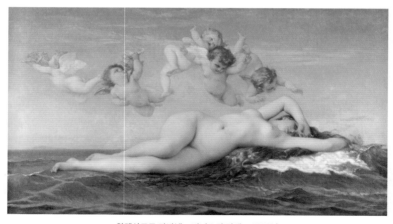

알렉상드르 카바넬, <비너스의 탄생>, 1863년

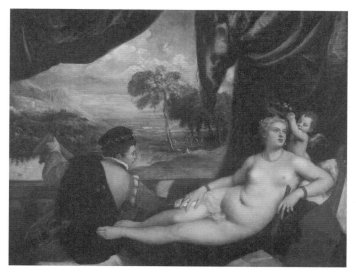

베첼리오 티치아노, <우르비노의 비너스>, 1538년

장 오귀스트 도미니크 앵그르, <오달리스크>, 1814년

분 백인이었고, 볼륨감이 강조되는 포즈를 취하고 있었습니다. 피부는 도자기처럼 흠 없이 매끈했고, 체모는 모두 지워져 있었죠.

또 누군가 자신을 지켜보고 있다는 사실을 알고 있는 표정을 짓고 있었습니다. 관람자 쪽으로 묘하게 시선을 던지며 교태를 부리거나 '당신에게 나를 맡길게요'라고 말하는 듯했어요.

미술사적으로 의미 있는 화가들이기도 하고 대형 미술관의 대표 소장품이기도 하니까 당시 저는 이 누드화들을 '볼 만한 가치가 있는 작품'이라고 받아들였지 그 안에서 이상한 점을 느끼지는 못했습니다. 사실 낯설지 않은 모습이기도 했고요. 오늘날 매일 보는 광고 이미지와 대중매체 속에서 매혹적이라고 여겨지는 여성들이 흔히 취하는 자세이니까요.

20세기 초반 활동한 프랑스 화가 수잔 발라동Suzanne Valadon의 작품과 19세기 말 스웨덴에서 활동한 제아나 바우크Jeanna Bauck의 작품을 만나기 전까지 저는 제가 어떤 렌즈를 끼고 아름다움과 아름답지 않음을 판단하고 있는지 알아차리지 못했습니다.

수잔 발라동, <파란 방>, 1923년

처음 수잔 발라동의 〈파란 방〉을 보았을 때 저는 푸하하 웃
고 말았습니다. 구도와 모델의 포즈를 보면 분명 비스듬히
누운 여성 누드화의 계보를 잇고 있는데, 그림 안에 재현된
여성의 몸과 표정이 너무 달랐거든요. 관람객을 유혹하려는
의지는커녕 '보든 말든, 흥!' 이런 느낌이었달까요. 이 작품
을 계기로 수잔 발라동에게 관심이 생겨 그의 다른 작업도
찾아보았습니다.

수잔 발라동, <침대에 걸터앉은 누드>, 1929년

1929년 작 〈침대에 걸터앉은 누드〉를 보았을 때, 세 겹으로
접힌 여성의 뱃살과 그 아래 거뭇한 체모에 가장 먼저 제 시
선이 가닿았습니다. 깜짝 놀랐어요. 여성의 누드화에서 이런
뱃살을 보게 될 줄은 몰랐거든요. 놀람이라는 느낌을 잡아채
서 자문자답을 시작했습니다.

나1 : 접힌 배랑 체모가 왜 그렇게 놀라워?

나2 : 보통 명화에 그려진 여성 모델은 유혹적이고 늘씬하잖아. 살결도 매끈하고.

나1 : 타인의 시선에 노출되는 여자의 몸은 유혹적이고 늘씬하고 매끈해야 한다는 생각이 네 안에 있었던 거네? 수잔 발라동의 그림은 그런 기대에 어긋나는 작품이라서 놀랐던 거고.

나2 : 응, 맞아. 그랬던 것 같아.

나1 : 그런데 너는 왜 그런 기대를 하고 있었을까?

나2 : 그동안 보아왔던 명화들에서 나도 모르게 미의 기준을 배운 거지.

나1 : 네 몸을 보면 배도 접히고 체모도 있잖아. 그 기준으로 보면 네 몸을 아름답다고 평가하긴 어렵잖아.

나2 : 그렇지. 그 기준으로 보자면 내 몸은 한심스러운 몸뚱이지.

나1 : 그렇게 스스로를 부정하게 하는 잣대를 너는 그냥 받아들일 거야? 그나저나 그 잣대는 누가 누구 좋으라고 만들어놓은 잣대래?

나2 : ….

생각이 여기까지 이르자 갑자기 말문이 턱 막히고, 정수리에 번개가 내리꽂히는 듯했습니다. 서양미술사에서 여성의 신체를 재현해온 관습이 그 자체로 이데올로기적이며, 그림이 그려진 당시와 아주 먼 시공간을 사는 저에게까지 지대한 영향을 미치고 있다는 사실을 절절한 내적 체험으로 깨

달은 것입니다. 갈증이 나니 허겁지겁 관련 책을 찾아 읽게 되더군요. 이상화된 신체 이미지라는 화두로 저만의 공부가 시작되었습니다.

그 과정에서 미술관에는 신화나 성경 속 인물 이름이 제목으로 붙은 누드화가 왜 그렇게 많은지, 누드화 속 여성들은 왜 모두 누워 있는지, 단장하는 여성을 열쇠 구멍 사이로 들여다보는 듯한 그림이 왜 많은지, 오스만튀르크가 유럽 코밑까지 쳐들어온 18세기에 터키 술탄의 후궁을 뜻하는 '오달리스크'라는 제목의 누드화가 왜 그렇게 많이 그려졌는지, 비스듬히 누운 여성 누드화의 계보를 잇는 에두아르 마네Édouard Manet의 〈올랭피아〉가 왜 미술사적으로 의미 있는 작품인지 이해할 수 있게 되었습니다. 이 배움은 철저히 '나'가 개입된 배움이었기에 단순한 지식 암기와 달랐습니다. 저라는 사람의 관점을 재조립하는 과정이었죠.

'미술사'라는 카테고리의 안과 밖

18세기 말부터 19세기 말 사이의 북유럽 회화에 대한 글을 쓰다가 제아나 바우크의 그림을 만났을 때는 "아…" 하는 장탄식이 흘러나왔어요. 그간 미술관에서 만난 명화에서는 언제나 그리는 자리에 남성이 있고, 그려지는 대상의 자리에 여성이 있었습니다. 요하네스 페르메이르Johannes Vermeer 그림처럼요. 이런 구도는 자연스럽다는 느낌을 줍니다. 구도가 역전된 제아나 바우크 그림은 낯섭니다. 이번에는 낯섦이라는 느낌을 잡아채서 자문자답을 해보았습니다.

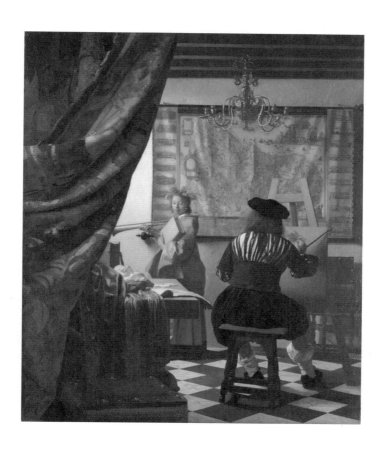

요하네스 페르메이르, <회화의 기술>, 1668년

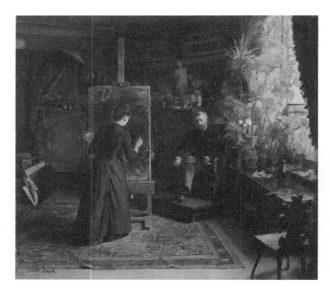

제아나 바우크, <초상화를 그리고 있는 덴마크 화가 베르타 베그만>, 1870년경

나1 : 이 그림의 특별한 점이 뭐야? 어떤 면이 그렇게 낯설게 느껴져?

나2 : 그동안 여성 화가가 캔버스 앞에 선 자화상은 그래도 몇 작품 본 것 같은데, 이렇게 모델의 자리에 남성이 있는 작품은 처음 봤어.

나1 : 모델의 자리가 무엇을 상징하는데?

나2 : 누군가의 시선에 나를 맡긴다는 뜻 같아. 모델의 가치는 보는 사람이 없으면 생기지 않으니까. 타인의 평가와 시선에 의존하게 되는 위치가 모델의 위치 아닐까?

나1 : 그 자리에 남성이 있는 게 왜 그렇게 신선해?

나2 : 생각해봐. 미술 관련 책에서 읽을 수 있는 화가와 뮤즈 이야기만 떠올려봐도 언제나 창작하는 자리에는 남성이 있었고, 그에게 영감을 주는 모델의 자리에 여성이 있었잖아. 어딜 가나 '보는 남성—보여지는 여성' 구도뿐이니까 그게 전부인 줄 알았는데, 그렇지 않을 수도 있다는 가능성을 제아나 바우크 그림이 보여줬어.

나1 : 희소성 때문에라도 많이 알려질 법한데 왜 제아나 바우크 작품은 하나도 유명하지 않을까? 왜 다른 명화들처럼 곳곳에서 전시되는 기회를 얻지 못했을까?

나2 : 제아나 바우크는 스웨덴 화가인데, 서양미술사의 중심이 스칸디나비아 국가가 아니라 지중해 국가들이었잖아. 만약 미술사의 '바이블'이라고 하는 곰브리치『서양미술사』같은 책에 제아나 바우크 그림이 실렸다면 세계적으로 알려졌겠지.

나1 : 다시 말하면 곰브리치를 위시한 권위 있는 미술사학자의 관점에 따라 어떤 작품은 스포트라이트를 받고 어떤 작품은 배제된다는 뜻이잖아. 그럼 곰브리치『서양미술사』가 다루지 않은 서양 국가들, 이를테면 스칸디나비아, 소비에트, 라틴 아메리카 같은 나라에는 뛰어난 미술가가 없었을까? 여성 화가들은? 개정 16판이 나올 때까지 50년 넘게 곰브리치『서양미술사』에 여성 화가가 단 한 명도 소개되지 않아서 비판받고 있는데, 정말 괜찮은 여성 화가가 없어서 책에 싣지 않았을까? 무엇보다 이런 표준화된 미술사, 정론적 미술사에 포함되지 못한 화가는 관람자인 나도 주목할 필요가 없을까?

나2 : ….

생각이 여기에 미치자 또다시 갑자기 말문이 턱 막혔습니다. 뭐라도 찾아 읽어야 하는 갈증 상태에 빠지고 말았죠. 혼자만의 배움이 시작된 것입니다. 여러 책을 읽으며 미술사 안에 얼마나 많은 '그 밖의 화가들'이 존재해왔는지. 그들이 어

떻게 배제되어왔는지 알게 되었죠.

또 미술사가 유일무이한 하나의 정론이 아님을 알리기 위해 노력하는 미술사학자들도 알게 되었습니다. 참고로 곰브리치 『서양미술사』의 원제는 『The Story of Art』입니다. 정관사 The가 붙어 대표성을 띤 단 하나의 예술 이야기처럼 보이죠. 반면 대안적인 사관을 가진 미술사학자 제임스 엘킨스가 쓴 『과연 그것이 미술사일까?』의 원제는 『Stories of Art』입니다. 미술사가 고정된 하나의 정론이 아니라 관점에 따라 수많은 갈래로 쓰일 수 있는 이야기임을 드러내기 위해 선택한 제목이라고 해요.

계량 가능한 실수實數, real number의 세계에는 'A가 B보다 크다 / A와 B는 같다 / A가 B보다 작다' 세 가지 비교만이 존재합니다. 우열을 가릴 수 있죠. 하지만 가치의 세계와 실수의 세계는 다릅니다. 제임스 엘킨스가 『과연 그것이 미술사일까?』에서 썼듯 예술의 세계에는 절대평가의 지표란 존재하지 않습니다.

"미켈란젤로의 〈다비드〉가 코랴크*의 꽁꽁 언 개보다 더 중요하다고 어떻게 확신할 수 있단 말인가?"

* 코랴크: 시베리아 원주민 부족 이름. 성난 자연을 달래고 마을을 수호하기 위해 개를 제물로 삼아 막대기에 꽂아두는 제의 풍습을 가졌다. 코랴크의 꽁꽁 언 개는 다비드상과 같은 종교적 상징물인데 둘 중 무엇이 더 가치 있고 중요하다고 누가 어떻게 판단할 수 있을까.

이 이야기를 들려드리는 이유는 우리가 막연히 미술의 정론이라고 여기는 관점도 누군가의 주관이라는 사실을 기억하기 위해서입니다. 전문가들도 자기 시대의 한계와 개인사의 자장 안에서 대상을 보고, 선택하고, 배제합니다. 우리가 미술관이나 미술책에서 만나는 작품은 대체 불가능한 유일무이한 걸작이어서 그곳에 있는 것이 아닙니다. 마침 선택할 권한을 가졌던 사람들의 견해에 의해 그곳에 있는 것입니다.

개인 감상자 입장에서도 이 사실을 기억하는 일은 중요합니다. 표준화된 지식에 짓눌리지 않고 조금 더 당당하게 자신의 선호와 느낌을 표현할 수 있게 심리적 공간을 확보해주기 때문입니다. 무엇보다 미술감상이 맹목적인 엘리트주의에 빠지지 않도록 브레이크를 걸어주고요. 너무 당연한 말이지만, 전문가 눈에 의미 있는 작품이 꼭 나에게 의미 있는 작품이라는 법은 없습니다. 교과서에 실리는 걸작들은 미술사안에서는 중요한 지위를 차지하겠지만, 그것이 나에게도 의미 있는 작품이라는 법도 없습니다. 엄밀히 말하면 '미술사'라는 카테고리 안에서만 통용되는 걸작이죠.

저는 '나랑 무슨 상관이야?'라는 생각이 들면 그것이 아무리 훌륭하거나 새로워도 마음으로 와닿지 않더라고요. 미술 관련 지식도 마찬가지예요. 연결고리를 갖기 위해서 무엇이든 시험대 위에 올려 긍정과 부정의 근거를 곰곰 따져봅니다. 그것을 받아들이거나 무시하기로 선택하기 전에 질문을 던지면서 생각해보는 시간을 갖습니다. 관여도를 높이는 데에는 물음표를 붙여보는 것만큼 좋은 방법이 없거든요.

MUSEUM

2

그림에게 묻고 답하기

우리, 같은 그림
보고 있는 거 맞아요?

지금까지 감상 행위에 영향을 미치는 외부 요인을 점검해보았습니다. 이제부터는 진짜 본론인 '그림에게 묻고 답하기' 방법론으로 들어가보려고 해요. 먼저 기분 전환 겸 재미있는 놀이를 하나 해볼까요?

폴 세잔Paul Cézanne이 그린 〈이탈리아 소녀〉는 좀처럼 눈을 떼기 어려운 작품입니다. 소녀가 입은 하얀 블라우스의 볼륨감이 단박에 시선을 사로잡는 반면 소녀의 얼굴 위로는 알 듯 말 듯한 감정이 뒤섞여 있어요. 정감 있는 테이블보와 소녀의 검정 치마에 시선을 던지다 보면 뭔가 부자연스럽다는 느낌이 듭니다. 주변 공간이 일그러진 듯 보이죠. 테이블은 평평하지 않고, 인물과 벽 사이의 거리감도 전혀 느껴지지 않고요. 이런 모순된 공간 표현 덕에 소녀의 얼굴에 더 주목하게 됩니다. 여기는 어딜까, 소녀는 뭘 하던 중일까, 무엇보다 지금 무슨 생각을 하는 걸까 질문하게 돼요.

이제부터 해보려고 하는 놀이는 '감정 낱말 고르기'입니다. 자, 76쪽의 감정 낱말 목록 중에서 소녀의 얼굴이 표현하고

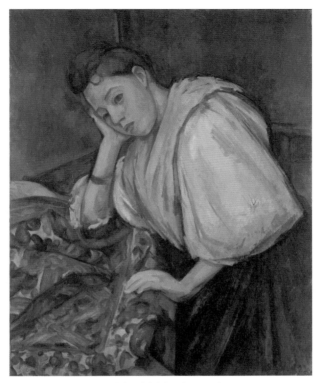

폴 세잔, <이탈리아 소녀>, 1896년

있는 감정에 가장 가깝다고 생각하는 낱말을 하나 골라보세요. '소녀는 부끄러운 걸까? 불쾌한 걸까? 무기력한 걸까? 냉담한 걸까?' 이런 식으로 그림과 낱말을 교대로 보면서 본인이 느끼기에 가장 근접한 단어를 하나 고르는 거예요. 만약 보기에 적절한 단어가 없다고 느껴진다면 새로운 감정 낱말을 생각해봐도 좋습니다.

부끄러운	불쾌한	무기력한
냉담한	초조한	뭉클한
위축된	신경질 나는	낙심한
울고 싶은	섬뜩한	푸근한
민망한	열받은	서글픈
어쩔 줄 모르는	곤란한	후련한
지친	외로운	권태로운
불편한	걱정하는	느긋한
어리둥절한	지겨운	허탈한
찝찝한	전전긍긍하는	고요한

하나를 고르셨나요? 그럼 이곳에 적어보세요.

내가 고른 낱말

이제 가족이나 친구에게 똑같이 〈이탈리아 소녀〉와 감정 낱말 목록을 보여주고 하나를 고르라고 해보세요. 물어볼 사람이 옆에 없으면 사진으로 찍어서 메시지로 전송해도 좋아요. 최대한 많은 사람에게 물어볼수록 신기한 경험을 하게 될 거예요.

다른 사람이 고른 낱말

우리는 같은 것을 보지 않습니다

사람들이 같은 그림을 보고 다른 감정을 느낀다는 사실을 인식한 것은 우연이었습니다. 『명화가 내게 묻다』 출간 후 한 강연에서 책 속에 실린 영국 풍경화가 조지 클라우슨George Clausen의 〈쉬는 시간〉을 보며 감정 낱말 고르기를 했는데, 청중들이 신기할 정도로 서로 다른 단어를 고르더라고요. 그 뒤로 기회가 닿을 때마다 실험을 해보았습니다. 강연장에 있

는 모든 사람이 한 명씩 돌아가면서 큰 소리로 자신이 고른 단어를 이야기했습니다. 10명이 모인 곳이든 100명이 모인 곳이든 결과는 비슷했어요. 대부분 골고루 서로 다른 단어를 골랐고, 한 단어로 쏠리는 일은 거의 일어나지 않았습니다. 딱 한 번 예외가 있었습니다. 청중의 절반 정도가 '지겨운'을 골라서 놀랐던 적이 있었죠. 바로 고등학교 야간 자율학습 시간에 이루어진 강의에서였습니다.

이런 의미심장한 체험을 통해 저는 우리가 사전 지식 없이 낯선 그림을 마주할 때 결국 자신 안에 있는 무언가를 꺼내어 비춰본다는 가설을 세울 수 있었습니다. 모두가 객관적으로 있는 그대로 보고 있다고 믿지만, 같은 대상을 봐도 사람마다 보는 내용이 다른 것이죠.

본다는 행위에 대해 생각하면 생각할수록 질문이 많아졌습니다. 왜 우리는 같은 얼굴을 보고 다른 감정을 느낄까요? 어떻게 처음 보는 그림 속 얼굴에서 감정을 읽을 수 있을까요? 그림 속 특정 윤곽선이나 색깔을 볼 때 심리적 변화가 생기는 이유는 무엇일까요? 2차원의 캔버스 위에 발린 물감 덩어리에서 어떻게 3차원의 공간감을 느낄까요?

우리가 깨어 있는 매 순간 두뇌는 일련의 혼란스러운 감각 입력들로 넘쳐난다. 이 모든 것은 우리의 정합적인 관점으로 통합되어야 한다. 우리의 관점은 저장된 기억이 우리 자신이나 세계에 대해 이미 참이라고 말해주는 것들에 입각해 있다. 정합적인 행위를 하기 위해서, 두뇌는 세부적인 것들로 넘쳐나는 이런 입력

들을 걸러내고. 그것들을 안정적이며 내적으로 일관된 '믿음 체계' 속으로 통합하는 방법을 가지고 있어야 한다.

빌라야누르 라마찬드란, 샌드라 블레이크스리,

『라마찬드란 박사의 두뇌 실험실』

궁금증을 해결하기 위해 읽은 시지각 관련 서적에서 다음과 같은 내용을 배웠습니다. '입력되는 모든 감각 정보를 뇌가 처리해야 한다면 일상생활이 불가능하다. 어떤 정보는 걸러 내고 어떤 정보는 수용한다. 뇌의 입장에서는 새 정보가 모호할 경우 이를 해결해야 하는 부담에 시달린다. 그래서 이미 가지고 있던 과거의 경험, 기억, 믿음 체계를 동원해 새로운 정보에 빠르게 맥락을 부여한다'라는 것이었죠.

찬찬히 생각해보면 아침에 침대에서 눈을 떠서 회사에 출근할 때까지 수많은 사물과 풍경을 마주하지만 그것들을 하나하나 살펴보겠다는 마음을 먹진 않습니다. 이미 다 알고 있다고 생각하니까요. 예를 들어 노을이 질 때 초록 이파리가 노을빛을 반사해 붉은색을 띠어도 우리는 이파리가 초록색이라는 믿음을 철회하지 않습니다. 또 밤에 방의 불을 끄고 자리에 누워 온 세계가 깜깜해져도 내가 알던 사물과 가족이 그 자리에 있다는 믿음을 철회하지도 않죠. 현재의 시각 정보를 과거의 앎과 믿음 체계로 통합시킨 것입니다. 만약 과거의 앎을 모두 지우고 눈에 보이는 시각 정보를 매 순간 새로 업데이트한다면 거대한 혼란에 빠지게 될 거예요.

앙리 드 툴루즈 로트렉, <들장미 극단>, 1895년

물랭 루주의 댄서들이 프렌치 캉캉을 추느라 치마를 추켜올
리고 있습니다. 그 사이로 검은색으로 채색한 댄서들의 다리
가 보이네요. 가장 왼쪽에 있는 댄서를 제외한 나머지 댄서
들의 다리는 몇 개일까요?

혹시 두 개라고 답하셨나요? 다시 한번 그림을 보세요. 눈에
보이는 다리가 몇 개입니까? 하나입니다. 다른 쪽 다리는 보
이지 않습니다. 그럼에도 불구하고 우리는 댄서들의 다른 쪽
다리가 있을 거라고 생각합니다. 입력된 시각 정보 속 의미
의 여백을 믿음의 체계를 통해 스스로 채워넣기 때문입니다.

다시 말해 우리는 보이는 대로 보는 게 아니라 믿는 대로(아는 대로) 세상을, 대상을, 그림을 봅니다. 그런데 사람마다 모두 다른 경험, 기억, 믿음 체계를 가지고 있기 때문에 같은 그림을 보고 다른 의미를 찾거나 다른 감정을 느끼는 일이 벌어지죠. 결국 폴 세잔의 〈이탈리아 소녀〉를 보면서 여러분이 고른 감정 낱말은 어디에서 뚝 떨어진 것이 아니고 여러분의 내면에 머무는 감정이라고 볼 수 있습니다. 화가 데이비드 호크니 David Hockney는 책 『다시, 그림이다』에서 시지각의 이러한 특수성을 '기억과 함께 보기 때문'이라고 명쾌하게 설명합니다. 만약 두 사람이 같은 장소에 있다 하더라도 둘의 기억이 동일하지 않기 때문에 같은 곳에서 서로 다른 것을 보는 일이 벌어지는 거라고요. 호크니는 우리가 흔히 상정하는 '객관적인 시각'이라는 것은 언제나 존재하지 않는다고 단언합니다.

과거 경험이나 기억, 신념 이외에도 시지각에 영향을 미치는 요인이 있습니다. 다음 그림을 보면서 함께 생각해볼까요?

피터르 브뤼헐, 연도미상

입을 벌리고 눈을 찡그린 사내가 있습니다. 이 작품의 제목은 〈하품하는 사람〉이지만 만약 여러분 몸에 통증이 있을 때 이 그림을 본다면 어떻게 느낄 것 같나요? (실제로 강연에서 만난 한 독자는 그림 속 사내가 통증을 느끼고 있다고 봤습니다) 만약 배가 고플 때 본다면요? 옴짝달싹할 수 없는 현실이 갑갑하게 느껴지던 차에 그림을 보거나 아니면 반대로 학업 부담이나 업무 부담이 모두 사라진 여유로운 날에 본다면요? 이 작품이 옥션에서 최고 낙찰가 신기록을 세웠다는 소식을 듣고 보거나 혹은 피터르 브뤼헐Pieter Brueghel the Elder의 진품이 아니라 누군가 그를 모사한 것이라는 설명을 읽은 후 본다면요?

요컨대 우리가 어떤 상황에 놓여 있는지에 따라 같은 그림도 다르게 보입니다. 같은 대상을 다르게 지각하는 일이 나와 타인 사이에서뿐 아니라 나와 나 사이에서도 벌어지는 셈이죠. 모든 감각은 그것을 받아들일 때의 정서적, 심적, 생리적 상황과 뒤엉켜서 입력됩니다. 한 사람 안에서도 정서적, 심적, 생리적 상황이 시시각각 달라지기 때문에 같은 그림을 다른 눈으로 볼 수 있습니다. 같은 소설을 10대 때 읽는 느낌과 40대가 되어 읽는 느낌이 다른 사실을 떠올려보시면 금세 이해가 될 거예요.

"안 본 눈 삽니다"

기억, 믿음, 신념, 정서적 상황 외에 시지각에 중대한 영향을 미치는 요인이 또 하나 있습니다. 바로 기대입니다. 앎은 기대를 만들고, 무엇을 보리라 기대하는지에 따라 실제로 보

는 것이 달라집니다. 소설가 오스카 와일드는 제임스 휘슬러 James Whistler의 런던 안개 풍경화를 보고 이렇게 말했습니다. "휘슬러가 런던의 안개를 그리기 전에는 런던에 안개가 없 었다."

이건 무슨 뜻일까요? 휘슬러가 그림을 그리기 전에도 런던 에 늘 안개가 있었지만, 너무나 일상적이라 특별히 지각하지 못하다가 휘슬러의 그림으로 인해 안개 낀 풍경 특유의 정취 를 알아차리는 눈을 갖게 되었다는 뜻입니다. 휘슬러의 안개 덕분에 런던에 늘 안개가 있었음을 이해하고 그것을 보리라 기대하게 되었고, 그제야 안개를 지각하게 되었다는 의미죠.

제임스 휘슬러, <푸른색과 은색의 야상곡>, 1871~2년

앎이 기대를 만들고, 그 기대가 감각의 수용에 영향을 준다는 사실을 증명한 재미있는 사례가 있습니다. 2008년에 신경과학자 힐케 플라스만이 진행한 실험인데요. 똑같은 와인에 한쪽엔 90달러 가격표를 붙이고 다른 쪽엔 10달러를 붙인 뒤 시음하게 했더니 참가자들은 비싼 쪽 와인이 더 맛있다고 느꼈습니다. 뇌 영상을 촬영해보니 맛을 느끼는 뇌 영역은 동일했지만, 감정을 조절하고 경험의 가치를 판별하는 뇌 영역이 활성화되었다고 해요. 가격이 감각 자체를 변화시키진 않지만, 그 경험에 어떤 가치를 부여할 것인지 판단하는 데에는 영향을 미친 것입니다. 가격을 사전에 알려주지 않은 그룹에서는 만족도의 차이가 없었다고 합니다. 가격을 안다는 사실이 기대를 만들고, 그 기대가 똑같은 경험에 다른 가치를 부여한 것이죠. 곰곰 생각해보면 예술에서도 마찬가지 일이 늘 벌어집니다. 유명한 화가, 작가, 감독의 이름이 붙은 작품이 어쩐지 더 훌륭하게 느껴지는 경험, 다들 해보지 않으셨나요?

앎이 보는 행위에 얼마나 큰 영향을 미치는지 재미있는 체험을 해보려고 합니다. 다음 사진을 바라봐주세요.

어느 주택의 안뜰 모습입니다. 천천히 사진 구석구석에 시선을 던져보세요. 그리고 다음 사진을 보세요.

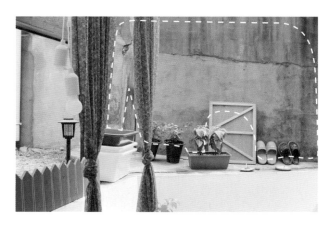

윤곽선으로 표시한 부분에 무엇이 보이나요? 코끼리가 한 마리 있는 것처럼 보이죠? 커튼 사이에 있는 벽은 코끼리 눈과 코를 닮았습니다. 특히 코끼리 눈이 참 실감 납니다. 진짜 재미있는 체험은 이제부터인데요. 다시 첫 번째 사진을

보세요. 처음 이 사진을 보았을 때처럼 벽이라고 생각하면서 바라보세요. 어떤가요? 코끼리 형상을 지울 수 있나요? 코끼리로 보일 수도 있다는 사실을 몰랐을 때의 시선을 회복할 수 있나요?

에릭 캔델이 쓴 『어쩐지 미술에서 뇌과학이 보인다』에서 이러한 현상을 이해할 수 있는 단초를 발견했습니다. 정보를 습득하고 나면 뇌는 그 학습한 내용을 원래의 모호했던 이미지에 적용하기 때문에 학습 이전의 상태로 돌아갈 수 없다는 설명이었죠. 새로운 기억이 생긴다는 것은 연결되지 않았던 뉴런 사이에 새로운 연결이 생겨났다는 뜻이며, 그 순간 우리의 뇌가 달라지기 때문에 정보 습득 이전의 감각대로 볼 수 없다고 해요. 인터넷 댓글에 자주 등장하는 "안 본 눈 삽니다"라는 말이 실은 이런 시지각의 본질을 꿰뚫은 훌륭한 표현이었던 거죠.

우리는 매일 무언가를 보며 살지만, 별 의식 없이 그냥 보이는 걸 본다고 믿습니다. 하지만 본다는 행위 안에 이토록 다양한 층위의 인지, 심리, 철학적 화두가 포함되어 있습니다. '보다'의 정확한 의미에 대해 공부할수록 우리가 그림을 보는 순간, 그림만 보는 게 아니라는 사실을 깨닫게 됩니다. 그림을 볼 때 피어오르는 느낌과 감정을 다른 관점으로 대하도록 독려하죠. 살면서 중요시하는 게 무엇인지, 당연시하는 것은 무엇인지, 어떤 기억에 얽매여 있는지, 무엇을 두려워하는지 이해하게 돕는 '나의 조각들'이 낯선 그림 안에 자리하고 있음을 알게 됩니다.

질문을 바꿔보면
생기는 일

미술과 친해지지 못하는 결정적 이유는 아마도 '봐도 재미가 없다', '뭘 느껴야 할지 모르겠다'는 막막함 때문일 것입니다. 이번 장에서는 그림을 보며 조금 더 풍부하게 느낄 수 있는 요령에 대해 이야기해보려고 합니다.

오른쪽 작품은 런던 테이트 브리튼의 대표 소장품인 〈오필리아〉입니다. 우리가 그림을 마주하고 즉각적으로 떠올리게 되는 질문이 하나 있는데요. 그 질문을 던져보겠습니다. 여러분도 한번 대답해보세요.

"이것은 무엇을 그린 걸까?"

그림을 꼼꼼히 보셨나요? 그럼 가능한 대답을 한번 적어보겠습니다. 먼저 "수풀이 우거진 개울에 꽃과 함께 떠내려가는 드레스 차림 여자를 그린 그림"이라고 답할 수 있겠네요. 눈에 보이는 대로 묘사한 대답입니다.
가능한 다른 대답은 "오필리아를 그린 그림"입니다. 작품 제목대로죠. 오필리아는 희곡 『햄릿』에서 햄릿이 사랑했던 여

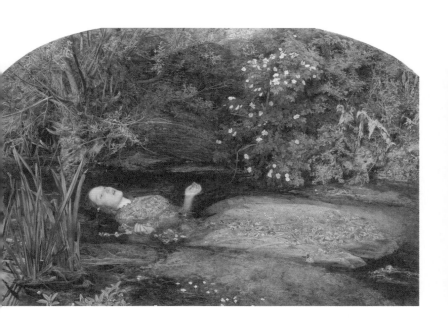

존 에버렛 밀레이, <오필리아>, 1851~2년

인이자 햄릿에게 죽임을 당한 폴로니어스의 딸입니다. 아버지의 죽음에 충격을 받아 제정신이 아닌 상태로 물에 빠져 사망한 비극적 인물이죠. 만약 『햄릿』의 줄거리나 등장인물을 몰랐다면 '오필리아'라는 제목을 보고도 해석의 힌트를 얻지 못했을 겁니다. 만약 누군가 "역시 아는 만큼 보인다"라고 한다면 수긍할 수밖에 없는 상황입니다.

가능한 또 다른 대답으로는 "라파엘 전파의 공식 뮤즈였던 모델 엘리자베스 시달Elizabeth Siddal을 그린 그림"이 있습니다. 18~19세기 영국 화가 중에는 라파엘로 산치오Raffaello Sanzio 이전의 초기 르네상스 시대와 이탈리아 화가들을 동경한 화가들이 있었습니다. 아카데미즘에서 벗어나 라파엘로 시대 이전으로 돌아가자는 기조 아래 문학에 기반을 둔 이야기를 그리되 자연을 섬세하고 사실적으로 묘사하는 방식으로 작업을 한 화가들을 '라파엘 전파'라고 부릅니다. 중세 시대에 대한 동경, 관능과 장식성 등의 특징을 보이는 이들의 작품은 한눈에 보아도 쉽고 낭만적입니다.

그런데 이 라파엘 전파 화가들 그림 속에 자주 등장하는 빨간머리 모델이 있습니다. 리지Lizzie라는 예명으로 불렸던 그는 후에 라파엘 전파 화가인 단테 가브리엘 로제티Dante Gabriel Rossetti와 결혼했고, 자신도 시인이자 화가가 되었죠. 〈오필리아〉는 존 에버렛 밀레이John Everett Millais가 물 채운 욕조 안에 누워 있는 엘리자베스 시달을 보고 그린 그림이라고 해요. 그림을 보고 이 사실을 알아차리기 위해서는 당시의 역사적 사실에 대한 공부도 필요하고, 라파엘 전파라는 미술사조도

알아야 합니다. 또 한 번 "아는 만큼 보인다"는 말이 반박할 수 없는 진리로 느껴지는 순간이죠.

이제 같은 그림을 보면서 질문만 바꿔보겠습니다. 다시 〈오 필리아〉에 시선을 던지면서 다음 질문에 답해보세요.

"이것을 보는 지금, 느낌이 어때?"

어떤 종류의 느낌이든 좋습니다. 보는 사람마다 다르게 느 낄 수 있기에 이 질문은 예상 답변을 특정 짓기 어렵지만 몇 가지 예시를 들어볼게요. 먼저 개울물의 차가움과 축축함 이 느껴질 수 있습니다. 습한 냄새나 잎사귀 사이로 스미는 바람 소리가 느껴질 수도 있고요. 오필리아의 묘한 표정에 서 절망감, 허무함, 무기력함 같은 감정을 느낄 수도 있습니 다. 어느 영화에서 보았던 장면(이를테면 〈오필리아〉를 오마주 한 영화 〈멜랑콜리아〉의 포스터)이 기억날 수도 있고, 혹은 그 저 그림이 전체적으로 비장하고 아름답다고 느낄 수도 있습 니다. 무엇이 느껴지는가에 대한 질문에 답할 때는 『햄릿』의 줄거리나 엘리자베스 시달에 대해 아는 바가 없어도 나름의 대답이 다양하게 펼쳐집니다.

하지만 이런 느낌들은 어쩐지 불완전하게 느껴지기도 합니 다. 심도 깊고 드넓은 해석의 영토 중 아주 일부만을 맛본 듯 한 느낌이 들 수 있죠. 『햄릿』에서 오필리아가 어떤 죽음을 맞이했는지 책을 읽어 알고 있거나, 라파엘 전파의 화풍에 대한 이해가 뒷받침된 상황과 비교하면 특히 이러한 일차적

느낌이 미비해 보입니다. 하지만 그 느낌을 파고들다 보면 의외로 작품의 본질에 쉽게 가닿을 수 있습니다. 제 경험담을 들려드릴게요.

창비학당에서 '그림에게 묻고 쓰기' 수업 중 '한눈에 고르기' 활동을 할 때 있었던 일입니다. 제가 그간 여러 미술관을 돌며 수집한 명화 엽서 40여 장을 책상 위에 펼쳐놓고 학인들에게 계속 시선이 가는 그림을 딱 한 점만 골라보라고 했습니다. 한 분이 〈오필리아〉 엽서를 골랐습니다. 그분은 '오필리아'가 누구인지, 이 그림이 라파엘 전파 화가의 작품인지 사전 지식이 전혀 없는 채로 그림을 보았습니다. "무엇이 느껴지세요?" 물었더니 "이러지도 저러지도 못하는 느낌"이 든다고 답하더군요. 그림 속 여자가 물에 잠기지도, 뜨지도 못하는 것처럼 보인다고요. 어떤 힘이 여자를 수면 아래로 잡아 끌어내리는 것 같기도 하고, 수면 위로 밀어올리는 것 같기도 하다고 자신의 느낌을 표현했습니다. 저와 학인은 간단한 질답을 주고받은 후 이 느낌을 '상반된 두 흐름 사이에 끼여 있는 사람'이라는 언어로 정돈해보았습니다. 그러자 학인이 고개를 끄덕이더군요. "아, 이 사람이 결국 저네요"라며 꿈과 현실 사이의 괴리, 이것도 아니고 저것도 아닌 지대에 머무는 요즈음의 상황에 대해 진지한 자기 고백을 해주었습니다. 왜 많은 그림 중 이 작품에 자꾸 눈이 갔는지 이해할 것 같다면서요.

학인의 느낌은 지극히 사적으로 보이지만, 『햄릿』의 주제 의식이나 화가가 표현하려고 한 정서와 결코 동떨어져 있지 않

습니다. 『햄릿』은 선과 악, 정의와 불의, 사랑과 복수 같은
두 가지의 대립항 사이에 끼여서 주저하다가 결국은 커다란
운명의 흐름에 자신도 모르게 휘말린 이야기니까요. 학인은
'이러지도 저러지도 못하는 느낌'이라는 일차적 느낌을 실마
리로 삼아서 스스로 인식하지도 못한 사이에 그림과 희곡의
주제와 자기 자신의 삶을 꿰어낸 것입니다.

저에게도 비슷한 경험이 꽤 많습니다. 낯선 그림을 마주하고
'어쩐지 이런 느낌이 드는데?' 생각하고는 집에 돌아가 작품
이나 화가에 대해 조사하면 수긍이 갈 때가 많았어요. '아,
그래서 내가 이런 느낌을 받았구나' 뒤늦게 이해가 찾아오는
일이 많았죠. 그림을 대하며 받은 자신의 첫 느낌을 신뢰하
고 소중히 여겨야 하는 이유가 여기 있습니다.

왜 나는, 왜 하필 작가는

지금까지 본 〈오필리아〉는 원작 희곡이 있고, 화가나 모델에
대한 사료도 충분히 확보되어 있는 작품입니다. 만약 그림의
내용이 무엇인지, 화가가 어디에서 영감을 얻어 그린 작품인
지 밝혀지지 않았다면 어떨까요? 우리가 미술관에서 만나는
작품 중에는 "이것은 무엇을 그린 걸까?"라는 질문에 대답할
수 없는 작품도 상당히 많으니까요. 그럴 때도 "이것을 보는
지금, 느낌이 어때?"라는 질문이 유효할까요?

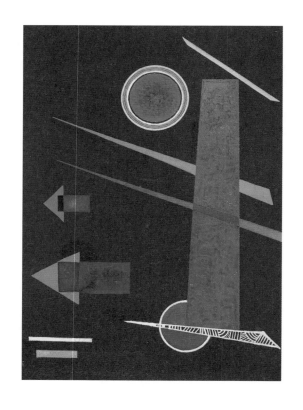

바실리 칸딘스키, <강한 빨강>, 1928년

바실리 칸딘스키Wassily Kandinsky의 추상화를 눈에 담으면서 "이것은 무엇을 그린 걸까?" 질문해보세요. "삼각형, 원, 사각형?" 말고는 딱히 생각나는 답이 없네요. 그렇다면 "이것을 보는 지금, 느낌이 어때?"라고 질문하면 어떨까요? "뾰족뾰족해", "빨강이 창을 들고 전진하는 것 같아", "삼각형과 사각형이 싸우는 것 같아", "바퀴 굴러가는 소리가 들리는 것 같아" 등 조금 더 다채로운 대답을 할 수 있는 공간이 확보됩니다.

"느낌이 어때?"라는 질문을 조금 더 세분화하면 다음과 같이 물을 수 있습니다. 가장 처음 무엇이 눈에 들어와? 그것을 볼 때 내 몸의 반응은 어때? 그다음 내 시선이 어디로 움직여? 작품 속 한 부분에서 특별히 연상되는 것이 있어? 왜 그것이 연상돼? 등과 같은 후속 질문이 가능합니다. 이다음 "왜?"를 붙이면 더 깊이 들어갈 수 있어요. 나는 왜 뾰족하다는 느낌을 제일 먼저 받은 걸까? 나는 왜 기다란 삼각형을 창이라고 느꼈을까? 나는 왜 도형끼리 싸운다고 느꼈을까? 질문해보면 자연스럽게 작품의 조형적 특징이 자신의 내면에 어떤 영향을 주고 있는지 관찰할 수 있습니다.

미술작품을 보면서 "무엇이 느껴지지?"만큼 입에 달고 있길 권하는 또 하나의 질문은 바로 "왜 하필…?"입니다. 화가는 왜 하필 빨간색을 제일 크게 칠했을까? 화가는 왜 하필 뾰족한 삼각형이 화폭을 가로지르도록 배치했을까? 화가는 왜 하필 『햄릿』 속 오필리아를 주인공으로 삼았을까? 화가는 왜

하필 오필리아와 함께 꽃들이 떠내려가도록 그랬을까? 이런 방식으로 일련의 질문을 만들어가는 것입니다.

"느낌이 어때?"에서 파생한 질문들이 감상자 자신에게 집중하게 하는 효과가 있었다면, "왜 하필…?"에서 파생한 질문들은 작품 자체의 형식과 화가의 선택에 집중하도록 돕습니다. 특히 각 작가만의 고유한 특징을 감지하는 데 유용한 질문이죠.

모든 예술가는 자기 작품이 다른 방식이 아닌 바로 그 방식으로 표현되어야 하는 이유를 찾습니다. 앞서 보았던 존 에버렛 밀레이의 그림으로 예를 들면 거대한 운명에 휩쓸린 한 개인의 무력함을 표현할 소재는 세상에 많고 많은데 왜 하필 '오필리아'를 택해야 하는지, 그 소재의 장점은 무엇이고 그것이 자신의 개성과 어떻게 잘 부합하는지 자문자답하는 과정을 분명 거쳤을 것입니다. 바우하우스에서 학생들을 가르치는 교수이기도 했던 칸딘스키는 왜 구상을 버리고 추상으로 가야 하는지, 순수한 형태와 색채로 무엇을 전달할 수 있을지에 대한 자문자답을 너무 많이 하다가 『예술에서의 정신적인 것에 대하여』라는 책을 집필하기에 이르렀을 테고요.

때문에 관람객 입장에서도 "왜 하필…?"이라는 질문을 던지는 일은 유용합니다. 어떠한 연유에서 작품이 현재와 같은 형태로 세상에 태어났을지 가늠해볼 수 있고, 작가가 왜 많고 많은 선택지 중에 특정한 하나의 선택지에 주목했는지 그의 입장에서 상상해볼 수 있기 때문입니다. "왜 하필…"로 시

작하는 질문에 답하기 위해선 자료 조사가 조금 필요합니다. 종종 단독으로 보았을 때는 와닿지 않았던 어떤 그림의 개성이 화가의 생애와 시대 배경, 작품 변천 과정 등을 알고 나면 훨씬 잘 와닿을 때가 있죠? 그러한 배경들이 다른 예술가와 구별되는 이 작가만의 고유성의 재료가 되었다는 사실을 이해하게 되어 그전과 다른 경험을 하는 것이죠.

중요한 이야기를 잊을 뻔했네요! 그렇다고 해서 우리가 세상 모든 작가의 고유성을 알아차리고 감상할 의무를 진 것은 아닙니다. 그림 한 점 앞에서 끈질기게 질문을 붙들고 있으려면 그만한 내적 동기가 있어야 합니다. 일이기 때문에, 의무적으로 알아야 하기 때문에 질문을 던지는 경우가 아닐 땐 언제나 애정 혹은 호기심이 좋은 동력이 됩니다. 좋아하거나 관심 가는 작가, 어쩐지 새로운 느낌으로 다가오는 작품 앞에서만 자문자답의 핑퐁 게임을 즐기셔도 충분하다는 말씀을 꼭 드리고 싶네요.

자유연상이
데려다준 곳

앞서 소개한 '감정 낱말 고르기' 놀이와 '느낌이 어때? 왜 그렇게 느꼈을까?'에 대답하는 놀이는 실은 제가 미술관 여행을 다니며 터득한 혼자 놀기의 방법들입니다. 여행지에서 종일 미술관에 머물며 누구와도 말을 섞지 않고 그림만 보다 보면 이런 궁리를 하게 됩니다. 2018년 가을 어느 날, 시리 허스트베트의 책 『사각형의 신비』를 읽다 그간 마음속으로 비밀스럽게 즐긴 자문자답 놀이의 의미를 뒤늦게 깨달았습니다.

어떤 그림을 바라본 후 남는 것은, 내 마음속에 똑같이 새겨진 그림의 이미지가 아니라 그것이 내게 불러일으킨 느낌이다. 몸으로 경험하는 감정들은 우리가 거기에 붙이는 이름보다 다듬어지지 않은 경우가 많기 때문에, 어떤 때는 그 느낌에 분명한 이름을 붙이지 못해 고심하곤 한다. 하지만 이미지에 대한 본능적인 반응들은 필연적으로 의미로 이끄는 길이다. 어떤 그림이 왜 그런 방식으로 우리에게 영향을 미치는지 항상 분명하지는 않다. 하지만 내가 볼 때 그 수수께끼를 추적하는 것만이 이에 대한 답을 발견하는 가장 효과적인 유일한 방법이다.

그림을 조금 더 재미있게 보기 위해서 동원했던 놀이의 핵심에 바로 '연상'이라는 지각작용이 있었다는 사실을 비로소 이해할 수 있었습니다. 그림을 보고 연상되는 감정 낱말을 골라서 모호한 느낌과 감정에 이름을 붙이려 했고, 그림의 형태와 색채에서 연상되는 느낌이 저의 내면에 어떻게 영향을 미치는지 되짚어보려 했던 것입니다.

사실 연상은 특별하거나 거창한 활동이 아니고, 우리가 일상적으로 수행하는 사고방식입니다. 선천적 장애나 후천적 외상을 겪지 않는 한 누구나 어린 시절부터 자연스럽게 연상을 통해 세상을 배웁니다. 오죽하면 이런 동요가 있을까요.

원숭이 엉덩이 → 빨갛다 → 사과 → 맛있다 →

바나나 → 길다 → 기차 → 빠르다 → 비행기…

에펠탑 사진을 보거나 '에펠탑'이라는 단어만 봐도 우리는 프랑스를 떠올립니다. 솜사탕을 보면 놀이동산이 생각나고, 팝콘을 보면 영화관이 생각나고, 파전을 보면 막걸리나 비오는 날이 생각나죠. 연상은 기억과 밀접하게 연관되어 있습니다. 혹시 그런 경험 있지 않나요? 어떤 영화에 대해 친구에게 설명하려는데 제목이 기억나지 않아서 "왜 그 있잖아, 엄청 예쁜 여배우 나오고, 배경은 로마인데, 주인공이 계단에서 아이스크림 먹는 장면 나오는 그 영화…" 하다가 "아! 맞아. 로마의 휴일!" 이런 식으로 제목을 기억해내는 경험요. 혹은 역사나 지구과학을 공부할 때 '암기송'의 도움을 받아본 경험도요. 흩어지고 뒤섞인 정보가 연상을 통해 기억되는

과정을 단적으로 보여주는 예라고 할 수 있어요.

만약 정보를 구조화하거나 조직화하지 않으면 우리 뇌는 '목록 없는 도서관' 같은 상태가 됩니다. 있긴 있는데, 찾아서 꺼내 쓸 수 없는 상태가 되죠. 다시 말해 연상은 뇌가 맥락을 정리하고 목록을 만드는 활동이라고 볼 수 있습니다.

이 연상작용은 우리가 그림을 볼 때도 무의식적으로 일어납니다. 엄밀히 말해 연상작용 없이 미술작품을 보는 것은 불가능하다고 말할 수 있을 정도죠. 왜냐하면 형태와 색채가 연상시키는 느낌을 잘 통제하고 융합하면서 목표한 느낌을 선명히 전달하는 것이 미술가가 작품을 창작하는 방식이니까요. 시각예술은 분명 연상작용의 토대 위에 세워졌습니다. 간단한 예를 들어볼게요.

위 삼각형을 볼 때 어떤 느낌이 드나요? 아마도 크게 특별한 느낌이 들진 않을 거예요. 익숙하고 안정적인 모양이니까요. 하지만 같은 삼각형을 이렇게 배치한다면요?

갑자기 위태위태하고 쓰러질 것처럼 보이지 않나요? 혹은
어딘가를 향해 날아가고 있는 것처럼 느껴질 수도 있고요.
밑변이 수평선을 이루고 있는 삼각형과 비교해 훨씬 더 동
적인 느낌이 듭니다. 위와 같은 삼각형에서 우리는 움직임
을 연상하죠.

이 삼각형들은 어떤가요? 그저 2차원 종이 위에 잉크로 인쇄
한 것뿐인데, '찔릴 것 같다'라는 생각에 몸이 움츠러들지는
않나요? 사나운 괴수의 발톱이 생각나기도 하고, 삼지창이
나 창 같은 무기가 연상되기도 합니다.

미국 그림책 작가 몰리 뱅Molly Bang이 쓴 『몰리 뱅의 그림 수업』을 보면 기초적인 도형—원, 삼각형, 사각형, 직선, 사선—이 우리의 심상에 어떤 이미지를 연상시키고 어떤 심리적 변화를 일으키는지에 대한 아주 흥미로운 설명이 있습니다. 몰리 뱅은 마음을 움직이는 그림의 원리에 대해 이렇게 말합니다.

> 그림을 볼 때, 그것이 그림일 뿐 실물이 아니라는 것을 잘 알면서도 우리는 '불신을 일시 정지한다'. 잠깐 동안 그림은 '실물'이다. 우리는 뾰족한 형태를 뾰족한 실제 대상과 연관시킨다. 우리는 빨간색을 실제 피나 불과 연관시킨다. 뾰족한 끝, 색이나 크기 같은 구체적인 요소는 우리가 실제 날카롭고 뾰족한 끝이나 색 또는 확연히 크거나 작은 사물을 경험할 때 느끼는 감정을 불러일으킨다. 우리의 현재 반응의 대부분을 결정하는 것은 바로 '기억된 경험에 연관된 이런 감정'이다.

재미있는 실험을 한번 해볼까요? 하나의 곡선을 마음껏 그린 뒤 처음과 끝이 만나도록 해보세요. 닫힌 곡선의 형태를 그리는 겁니다. 이를테면 이런 식으로 어떤 도형이든 만들어보세요.

이 의미 없어 보이는 그림을 갑자기 풍부한 표정을 가진 살아있는 생명체로 보이게 하는 방법이 있습니다.

이 겹쳐진 동그라미를 곡선 안쪽에 아무데나 넣어보세요.
이렇게,

혹은 이렇게,

이렇게도 가능하죠.

새로운 시각 정보를 원래 알던 무언가와 연결해 지각하는 연상작용을 우리는 매일 숨 쉬듯합니다. (참고로 앞의 실험은 스콧 맥클라우드의 『만화의 이해』를 읽고 배운 것입니다.)

색채의 경우는 어떨까요? 이번에도 간단한 실험을 해보겠습니다. 아래 열한 가지의 색깔을 봐주세요.

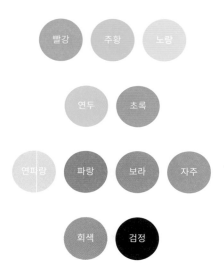

아래 낱말을 보고 연상되는 색깔을 위에서 골라 적으세요.

화난	∘≫	[]색
즐거운	∘≫	[]색
두려운	∘≫	[]색
슬픈	∘≫	[]색
무감각한	∘≫	[]색
편안한	∘≫	[]색

적어보셨나요? 이제 지인이나 친구, 가족에게도 한번 의견을 구해보세요. 그들은 각각의 감정 낱말에서 어떤 색깔을 연상했는지 물어보세요. 사람들의 대답에 일관된 경향성이 있다는 사실을 아마 쉽게 알아차릴 수 있을 겁니다. 하지만 '화'라는 감정에 빨간색을 연결시키는 판단은 명확한 논리의 세계에서 벌어지는 일이 아닙니다. 생각 이전에 몸 안에서 일어나는 반응이죠.

칸딘스키는 "밝은 노란색을 피아노 저음으로 연상하는 사람이 거의 없는 이유는 색이 정확한 소리를 가졌기 때문"이라고 했습니다. 각각의 색은 우리 몸에 서로 다른 물리적인 반향을 일으키는데, 그러한 색이 가진 막대한 힘은 여전히 미지에 싸여 있습니다.

자연의 형태와 색을 읽고 생존 전략을 세워야 했던 원시 시대부터 문명 시대의 수많은 문화적 코드, 거기에 각 개인의 경험 차까지. 의식의 지층에 켜켜이 새겨진 시각 정보 처리 원리를 우리는 전부 이해할 수 없습니다. 같은 맥락에서 여러분이 그림을 보면서 특정한 감정이나 기억을 연상했다면 그럴 만한 이유가 있어서라고 믿어도 좋다고 생각합니다. 비록 그 이유를 당장은 이해하지 못한다 하더라도요.

철학자 데이비드 흄은 "마음의 창의력이란, 감각과 경험이 우리에게 제공하는 재료들을 결합하거나 전환하거나 늘리거나 줄이는 기구에 다름 아니다"라고 말했습니다. 연상이

창의적인 지각 활동이라는 사실을 깨달은 뒤부터 저는 그림을 마주할 때 연상작용이 벌어지면 그 내용을 가급적 기록하려고 노력합니다. 일단 뭐든지 적습니다. 두서없는 단어의 나열, 파편적인 기억의 조각, 어딘가에서 읽었던 문장…. 그러다가 일순간 알 수 없는 화학작용이 일어난 것처럼 별안간 그림을 보고 있는 저라는 사람에 대한 '이성적 이해'가 도착할 때가 있어요. 자유연상과 자문자답을 통해 '생각 이전에 몸 안에서 일어난 반응들', 다시 말해 감정, 인상, 느낌, 기억의 정체를 천천히 파악해갔습니다. 앞서 인용한 책『사각형의 신비』에서 시리 허스트베트가 "수수께끼를 추적"한다고 표현한 일을 한 것이죠.

그러는 동안 문자 언어가 미처 담아내지 못하는 모호하고 신비한 세계를 더욱 사랑하게 되었습니다. 그림은 분명 내 안에 존재하지만 말로 옮기기는 어려운(혹은 옮기고 나면 누추해지는) 미묘한 감각과 감정을 눈앞에 펼쳐줍니다. 예를 들어 어릴 적 외할머니의 시골집 마루에서, 호 불면 입김이 나오는 찬 밤공기를 들이마시면서 위를 올려다보았을 때 끝도 없이 펼쳐진 새까만 공간이 불러일으킨 느낌, 멀리서 컹컹 개 짖는 소리가 까만 공간에 보이지 않는 물결을 만들어냈을 때 마음 안에서 벌어졌던 일을 옮겨낼 수 있는 단어를 저는 갖고 있지 못해요. 하지만 그림은 속삭입니다. 네가 그때 접속했던 세계가 어디인지 내가 알고 있어, 라고.

그림에는 문자 언어로 포섭되지 않는 신비의 영역이 있습니

다. 그림과 대화할수록 '나는 이런 사람이야'라는 단호하고 고정된 상으로 스스로를 규정짓지 말아야 한다고 생각합니다. 우리의 내면에는 의식할 수 있는 영역보다 의식할 수 없는 영역이, 명료하게 설명할 수 있는 영역보다 설명할 수 없는 영역이 더 크니까요. 그렇기 때문에 자신이 어떤 종류의 그림에 유독 끌리는지, 그림 앞에서 어떻게 반응하는지, 어떤 기억을 떠올리는지 '자각'하는 일은 의미 있습니다. 미술관 밖, 실재 세계를 스스로가 어떤 자세로 대면하고 있는지 우회적으로 알게 해주니까요. 그림은 광활하고 가변적인 세계에서 무언가를 호출해 우리 눈앞에 펼쳐줍니다. 그림을 본다는 것은 그 호출에 응답한다는 뜻이며, 스스로가 얼마나 넓은 가능성을 품은 사람인지 깨닫는 일이기도 합니다.

작가 의도가
그게 아니면요?

2016년 가을, 한 도서관에서 다양한 연령층의 청중을 대상으로 강연을 할 기회가 있었습니다. 강의 중간 함께 그림을 보면서 '감정 낱말 고르기' 활동을 했는데요. 아내와 함께 강연장을 찾은 중년 남성이 이런 질문을 하셨습니다.

"저는 보여주신 그림을 보고 감정 낱말 목록 중에 무기력을 선택했어요. 그런데 화가의 의도는 그게 아닐 수 있잖아요. 그렇다면 오해한 건데, 이런 오해가 제대로 된 감상이라고 할 수 있을까요?"

질문을 들은 다른 청중도 고개를 끄덕였습니다. '그렇지, 오해하는 건 좋은 감상이 아니지'라고 동의한다는 듯 말이에요. 정말 좋은 질문이었습니다. 많은 분이 가질 법한 의문을 정확히 짚어준 것은 물론 저로 하여금 계속 질문을 곱씹으며 생각하도록 해주었거든요. 사유의 지평을 넓히는 계기가 되어준 감사한 질문이었죠.

위의 질문은 몇 가지 전제를 가지고 있어요. 먼저 '제대로 된

감상'과 '제대로 되지 않은 감상'이 존재하는데, 작가의 의도대로 느끼는 것이 제대로 된 감상이라고 전제하고 있습니다. 또 작가가 작품을 만들 때 무엇을 담으려 하는지 작가 자신이 잘 알고 있다고 전제하고 있죠. 마지막으로 작가가 작품에 A를 담으면 관람객도 A를 느낀다고 전제하고 있습니다. 어떤 질문이든 이렇게 질문이 딛고 있는 전제를 세분화하면 찬찬히 생각을 펼치면서 그에 대한 입장을 정리하기가 수월해진답니다. 그럼 하나씩 살펴볼까요?

작가의 의도대로 느끼는 것이 '제대로 된 감상'이라고 정의 내리는 순간 여기에 포함되지 않는 수많은 느낌은 '제대로 되지 않은 감상' 자리로 밀려나게 됩니다. 하나의 정답만 존재하는 세계가 되죠. 어딘지 익숙하지 않나요? 학창 시절 보았던 오지선다형 시험지가 기억 저편에서 다가오는 느낌이 드네요.

물론 오해라 부를 만한 감상도 존재합니다. 예를 들어, 템페라 안료로 그린 작품을 보면서 "역시 유화라 그런지 색감이 또렷하네!"라고 말한다면, 혹은 마네의 작품을 보면서 "역시 세잔 그림이라 훌륭해"라고 말한다면 제대로 된 감상이라 부르긴 어렵겠죠. 하지만 이는 모두 사실(팩트)의 영역에서 생긴 오류입니다. 느낌의 영역에서는 정답과 오답이 따로 없어요. 어떤 느낌이든 내 안에서 피어올랐다면 일단 그 자체로 의미이고 진실입니다. 느낌과 사실관계는 분리시켜도 됩니다.

다음으로 '작가가 작품을 만들 때 무엇을 담으려 하는지 작가 자신이 잘 알고 있다'라는 생각에 대해 나누어보려고 해요. 여러분은 작가가 하는 모든 표현에 의도와 이유가 있다고 믿으시나요? 저도 글을 쓰는 작가이니 제 이야기를 조금 해볼게요. 타인에게 보여줄 목적으로 쓰는 공적인 글쓰기를 할 땐 쓰기에 앞서 생각합니다. '이 글을 통해 전하고 싶은 게 뭐지?' 나름의 목표와 의도를 가진 채로 글쓰기에 들어가죠. 첫 문장을 쓰고, 다음 문장을 쓰고, 그렇게 전진하다가 더 나은 표현이나 사례는 없을까 골똘하고, 다시 처음으로 돌아가 문단 사이 논리와 연결성을 점검하면서 이전에 쓴 부분을 수정합니다. 생각을 앞으로 밀고 나가면서 동시에 과거의 생각을 끊임없이 조정합니다. 그러다 보면 처음에는 생각지도 못했던 소재, 메시지가 의식의 수면 아래에서 갑자기 툭툭 튀어오르기도 해요. 글을 쓰다 보면 의도하지 않았던 무언가와 만나는 과정이 늘 벌어집니다.

그림을 그리는 작가들은 어떨까요? 제가 각별히 좋아하는 벨기에 그림책 작가 키티 크라우더Kitty Crowther는 결말을 정해놓지 않고 이야기 안으로 뛰어든다고 해요. 세부 내용을 정해두지 않은 채로 일단 그림을 끼적이다 보면 매일 밤 '이야기 행성'에 착륙하는 기쁨을 맛볼 수 있다고 표현했습니다. 자신이 창작했기에 책임져야 할 인물들이 살고 있는 가상 세계로 들어가 그들을 관찰하고, 그 내용을 그림책에 옮긴다고요. 작가인 본인이 이야기를 이쪽으로 끌고 가고 싶어도 책 속 인물들이 "싫어, 그리로 가기 싫은데?"라고 응수

해서 결국 다른 이야기로 풀려나갈 때가 많다고요. 그래서 이야기를 창조하는 건 자기 자신이 아니라, 이야기 자체라고 생각한다고요.

제가 너무 좋아해서 자꾸만 인용하는 작가 시리 허스트베트는 책 『여자를 바라보는 남자를 바라보는 한 여자』를 아래와 같은 문장으로 열기도 했습니다.

> 예술가가 자기 작품을 놓고 하는 말은 설득력이 있다. 스스로 어떤 작업을 하고 있다고 믿는지 가늠할 수 있는 중요한 단서를 제공하기 때문이다. 그럴 때 예술가가 하는 말은 작업의 방향이나 관념을 가리키지만, 사실 작품에서 그런 방향이나 관념이 온전히 구현되는 경우는 없다. (분야를 막론하고) 예술가 자신이 인식하는 건 작업의 일부에 불과하다. 예술 창작에는 무의식적인 면이 상당히 많기 때문이다.

작가는 작품에 대해 많은 고민과 생각을 하지만, 작가도 최종적으로 나온 결과물을 완전히 설명해낼 수 없습니다. 인식하지 못한 채로 자신의 강박, 편견, 성품 등을 작품 속에 흘려보내는 일도 비일비재하고요. 무엇보다 작가로서 제가 가장 행복한 순간을 떠올려보면 답이 쉽게 나오는 듯해요. 저는 제가 생각지도 못했던 시선으로 책에 자기만의 의미를 부여하고 즐겨주는 독자를 만날 때 정말 행복합니다. 팩트체크하듯 "이 문장은 이런 의도로 쓰신 건가요?"라고 설명을 요청한다면 즐겁기보다는 진땀이 날 것 같아요. 아마 다른 예

술 분야의 작가들도 비슷하지 않을까 싶네요.

마지막으로 '작가가 작품에 A를 담으면 관람객도 A를 느낀다'라는 전제에 대해 살펴보겠습니다. 어떤가요, 여러분은 이 문장에 동의하시나요? 만약 예술이 A를 넣으면 A가 나오는 자판기 같은 것이라면 그것을 응시하고, 읽고, 독해하고, 곱씹을 필요가 있을까요? 멈춰 서서 바라볼 필요가 있을까요? 한편으로 다른 질문도 생깁니다. 관람객이 그렇게 단순한 존재인가요? A를 입력하면 A를 출력하는 존재로 보는 시각 안에 사람의 영혼과 숨결이 담겨 있나요? 한번 곰곰이 생각해보시길 바랄게요.

우리가 일상적으로 품는 질문, "작가 의도가 그게 아니면 어쩌지?"에는 이토록 많은 '당연시하는 생각들'이 숨어 있습니다. 그것들에 동의하는지 동의하지 않는지 이제 여러분이 입장 정리를 해보시면 좋을 것 같아요. 마지막으로 제가 좋아하는 한국 현대미술가 최정화 작가님의 예술에 대한 정의를 덧붙입니다. 2019년 국립현대미술관MMCA 〈꽃, 숲〉 전시 때 상영한 인터뷰 영상에서 하신 말씀입니다.

설명서를 보고 외우거나 누군가의 해석대로 작품을 보는 것은 예술이 아니다. 이번 전시 도슨트 일곱 명에게 내가 주문한 것은 한 가지다. 마음대로 해석해도 되니 각자 다른 '최정화'를 만들라는 것. 일곱 명의 해설사가 매일 몇 번씩 작품을 설명할 것이다. 그렇게 각자의 서로 다른 이야기가 쌓이면 천 명

의 최정화가 되고, 만 명의 최정화가 될 것이다. 그것이 곧 예
술 아니겠나.

#3

있으려나 미술관에 오신 것을
환영합니다

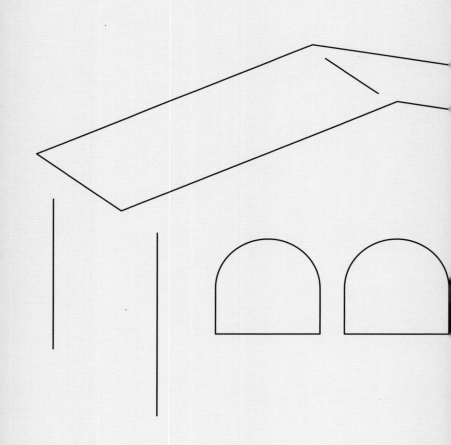

'있으려나 미술관'은
최혜진 작가가 지은 상상의 미술관입니다.
재미있게 그림을 보는 다양한 방법을
실험하는 공간으로
누구에게나 문이 열려 있습니다.

있으려나 미술관의 이름은 요시타케 신스케의 책
『있으려나 서점』에서 영감을 얻었습니다.

MUSEUM
GUIDE

있으려나 미술관

Introduction.

있으려나 미술관은 '나를 개입시키면서 그림과 만나기'를 경험할 수 있는 미술관입니다. 외부에서 제공되는 해석이나 설명 없이 그림과 온전히 대면하고 대화하는 시간을 가질 수 있도록 관람 환경을 조성합니다.

최혜진 작가 1인이 운영하는 공간으로 곳곳에 작가 개인의 관점과 취향이 스며 있습니다. 전시된 작품은 모두 작가가 큐레이션한 것으로 회화 중에서도 18~20세기 사이 인물화가 대다수입니다. 작가가 동양화, 추상화, 현대미술, 조각, 퍼포먼스 등 미술의 여타 장르와 대화하는 방법을 깨우치게 되면 있으려나 미술관 컬렉션 역시 확장됩니다.

Info.

관람 시간 00:00~24:00. 연중무휴. 책을 펼치면 언제나 입장 가능
관람료 15,000원
무료 관람 대상 『우리 각자의 미술관』 책을 구매한 독자, 그 독자에게 책을 빌린 가족과 친구, 공공도서관에서 책을 대출한 독자는 언제나 무료 입장입니다. 단, 무단 복제를 통한 무료 입장은 있으려나 미술관의 지속 가능한 성장을 위해 지양해주세요.

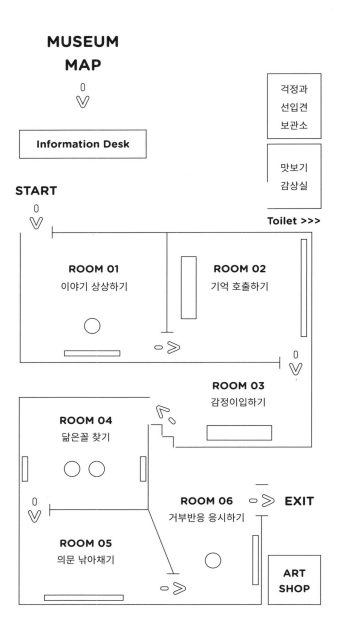

MUSEUM MAP

0
V

Information Desk

걱정과
선입견
보관소

맛보기
감상실

START

0
V

Toilet >>>

ROOM 01
이야기 상상하기

ROOM 02
기억 호출하기

ROOM 03
감정이입하기

ROOM 04
닮은꼴 찾기

ROOM 06
거부반응 응시하기

EXIT

ROOM 05
의문 낚아채기

**ART
SHOP**

0
V

Present Exhibition.
여섯 가지 마음의 반응 展

관람객이 미술작품 앞에서 보이는 반응에는 어떤 것이 있고, 그 반응들은 어떤 경로로 탄생할까? 이 질문에 대답하기 위해 여섯 가지 테마를 구성하고, 작품과 관람자 내면 사이에서 역동적인 대화가 벌어질 수 있도록 질문의 장을 마련합니다.

ROOM 01
제1전시실 : 이야기 상상하기(무슨 일이 벌어진 거지? 누굴까?)

ROOM 02
제2전시실 : 기억 호출하기(나도 비슷한 적이 있었어)

ROOM 03
제3전시실 : 감정이입하기(지금 느낌이 어때? 저 사람은 어떤 기분일까?)

ROOM 04
제4전시실 : 닮은꼴 찾기(앗, 나랑 닮은 것 같은데?)

ROOM 05
제5전시실 : 의문 낚아채기(으음, 왜 이러는 거지?)

ROOM 06
제6전시실 : 거부반응 응시하기(뭐야, 보기 싫어. 그냥 갈래)

관람 매너 **Do.**

있으려나 미술관에서는 이렇게 행동하세요

1. 화가의 의도는 잠시 잊어주세요.

2. 자신의 반응을 신뢰하세요.

3. 끌리는 그림을 발견하면 "어머!" "와…" "세상에!" 같은 감탄사를 아끼지 말고 발산하세요.

4. 필요하다면 작품 사진을 찍으세요.

tip. 복제 이미지이기 때문에 플래시를 터뜨려도 작품이 손상될 위험은 없지만, 플래시를 켜고 찍으면 보통은 예쁘게 나오지 않습니다.

5. 생각나는 것은 무엇이든 적어보세요. 철퍼덕 앉아 그림을 그리거나 몸짓으로 표현하거나 노래를 불러도 좋습니다.

6. 기왕이면 타인과 서로의 감상을 시끌벅적하게 나누어보세요. 대화가 길어질 경우 언제라도 책을 덮고 미술관을 떠나도 좋습니다.

7. 작품을 보기 전과 본 다음의 내가 달라질 수 있다는 가능성에 마음을 여세요.

8. 모르면 모른다고 솔직하고 명랑하게 말하세요. 미술 관련 지식은 배우고 싶은 마음이 들 때 자발적으로 공부하면 됩니다.

1. "내가 그림을 잘은 모르지만"은 우리 미술관의 금기어입니다.

2. 익숙한 감상 방식을 고수하지 마세요.

3. 조용히 감상하지 마세요. 자신과 맹렬하게 대화하세요.

4. 작품을 보기 전에 해설이나 자료를 먼저 찾아서 읽지 마세요.

5. 어딘가에서 가슴을 향해 올라오는 감정을 사소하게 여기지 마세요.

6. 유명한 그림이 좋은 그림이라고 생각하지 마세요. 미술 교과서에 실린 작품이 자신에게도 의미 있을 거라고 믿지 마세요. 예술의 가치를 평가하는 기준은 단 하나가 아닙니다.

7. 남들이 나의 생각을 어떻게 평가할까 조바심내지 마세요.

8. 스스로 생각하기를 귀찮아하지 마세요.

이용 규칙

당신의 감성과 지성을 무겁게 누르는 주입된 정보나 어두운 기억을 여기에 맡겨주세요.

보관 가능한 기억 목록

· 그림은 아는 만큼 보인다는 말.

· 학창 시절 풀었던 미술, 음악, 문학 과목의 다지선다형 시험지.

· 생각을 품평당했던 기억.

· 어려워서 난감했던 전시 설명문.

· 남들 다 읽는다는 교양서를 안 읽었다는 부끄러움.

보관 가능 시간

『우리 각자의 미술관』을 읽는 동안 상시 이용 가능.

tip. 걱정과 선입견을 영구 보관하고 싶다면, 오른쪽의 신청서를 작성한 후 사진을 찍어 인스타그램 아이디 @ugakmi 혹은 #우리각자의미술관 #우각미 태그를 걸어 올려주세요. 최혜진 작가가 확인 후 맡아드립니다.

있으려나 미술관

신청서

서류 번호 : 자2255방1010235

신청자 이름 :

보관하고자 하는 기억 목록 :

나 _____은(는) 미술과 친해지길 원합니다. 걱정과 선입견을

내려놓고 그림과 만나기 위해 영구 보관 신청서를 작성합니다.

20 년 월 일 신청인 (인)

이용 규칙

맛보기 감상실은 본 전시실(제1~6전시실)에 입장하기 전, 그림에게 묻고 답하기 방법론을 미리 체험해보는 공간입니다. 앞서 경험했던 감정 낱말 고르기, 연상작용을 활용한 자문자답 등 그림에 나를 개입하며 보는 방법을 구체적으로 알려드립니다. 먼저 FAQ를 읽어보세요.

<div style="text-align:center">

FAQ

</div>

1. 있으려나 미술관의 감상법은 어떤 점이 다릅니까?

있으려나 미술관에 전시된 모든 작품에는 별도의 '질문 목록'이 있습니다. 전시실 주제에 따라 질문이 조금씩 달라지지만 목적은 동일합니다. 일단 그림을 천천히, 구석구석, 골고루 바라볼 수 있도록 질문합니다. 그다음 관람자 자신의 반응을 관찰하도록 질문합니다. 이후에는 왜 그러한 반응을 하게 되었는지 반추하도록 질문합니다. 모두 정답이 없는 질문들이며, 관람자는 자신만의 대답을 글로 적거나 누군가와 말로 나누어봅니다. 마지막으로 작가가 어떠한 이유에서 현재와 같은 양식과 표현으로 작품을 남겼을지 작가의 자리로 건너가보는 시간을 갖습니다.

2. 구체적으로 어떤 질문을 경험하게 됩니까?

앞서 말씀드린 대로 그림의 특징을 눈에 보이는 대로 묘사해보고,

그러한 표현이 나에게 어떤 영향을 미치고 있는지 한발 뒤로 물러나 관찰하고, 가급적 정확한 언어로 옮기려 노력하고, 연상작용을 촉진시켜 내 안에 잠자고 있던 여러 기억과 생각을 깨우는 질문들입니다.

3. 굳이 쓰거나 말로 표현해야 하나요? 그냥 느끼기만 하면 안 되나요?

그림을 보고 나면 말로 옮기기 어려운 인상, 감정, 느낌의 덩어리가 우리에게 남습니다. 쉽게 정리정돈되지 않는 무언가를 직관적으로 느끼게 하는 게 그림이 가진 힘이라고 생각해요. 그런데 그 신비로운 작용을 왜 굳이 다시 문자 언어로 옮겨야 하는지 의아하실 수도 있어요. 어찌 보면 자가당착 같은 면이 있죠.

작품감상 후 느낌을 품고 일상으로 돌아올 수 있다면 그것으로도 이미 훌륭한 경험입니다. 그럼에도 불구하고 자문자답을 통해서 덩어리로 뭉뚱그려져 있는 인상, 감정, 느낌을 세세하게 풀어내는 이유는 이야기를 들려주기 위해서예요. 그림이 나에게 어떤 영향을 미쳤는지, 그림이 내 인생의 어느 맥락과 맞닿아 있는지 스스로에게 이야기를 들려주기 위해서죠. 이야기하기는 자존적인 삶을 위해 꼭 필요하기 때문입니다.

우리는 모두 자기 삶의 이야기를 쓰고 있어요. 과거의 사건이 나에게 도움이 된 사건인지 나를 망친 사건인지, 이질적인 타인들이 나에게 긍정적인 영향을 주는지 부정적인 영향을 주는지, 내가 명랑한 모험기의 주인공인지, 웃기고도 슬픈 희비극의 주인공인지, 딸내 나는 성장기의 주인공인지 등등 자신이 겪은 사건과 경험에 의미를 부여하고 정의하면서 자기만의 이야기를 써내려가고 있죠. 이 작업은 과거의 기억과 현재의 경험을 잇고 조정하는 사고작용인데,

이렇게 스스로를 성찰하고 구조화하면서 더 큰 맥락 안에 자신을 위치시킬 줄 안다는 것은 다시 말해 자기결정력이 있고 '멘탈이 강하다'는 의미입니다.

그런데 이런 생각의 힘을 기르려면 일단 자기 내면에 있는 것들을 끄집어내고 구체적으로 표현하는 일에 익숙해져야 합니다. 그림에게 묻고 답하기는 내면을 외현화하고 구조화하는 연습이고, 있으려나 미술관은 그것을 훈련하는 공간입니다.

느낌을 언어화해야 하는 또 다른 이유는 타인과 소통하기 위해서입니다. 그림을 보면서 감정 낱말을 고르면 하나의 단어로 그림 전체를 우악스럽게 요약하는 게 아닌가 싶을 수 있어요. 하지만 같은 그림을 보고 '나는 A를 느끼고 너는 B를 느꼈다'는 사실을 표현하고 나누기 위해서는 일단 문자 언어의 힘을 빌릴 수밖에 없죠. 다시 말해 그림은 문자 언어로 표현하기 힘든 지대까지 나아가보는 경험을 선물하지만, 그 낯선 장소의 의미를 깨닫기 위해선, 또 다녀온 경험에 대한 이야기를 자기 자신과 타인에게 들려주기 위해선 말이 필요합니다.

4. 답을 적으려다 보니 두서없는 생각만 나는데, 이래도 되나요?

그간 있으려나 미술관에서 진행한 워크숍 참가자들이 자주 한 이야기 중 하나가 바로 "두서없는 생각만 나네요"였습니다. 자유연상으로 생각나는 것들을 적다 보면 두서없이 느껴지는 게 당연합니다. 처음부터 기승전결이 말끔하게 정돈된 이야기로 느낌을 묘사할 수 있는 사람이 과연 있을까요? 평소에도 두서없이 이 이야기 저 이야기 꺼내보다가 '아! 내가 하고 싶었던 이야기가 바로 이것이군!' 뒤늦게 자각할 때가 있잖아요. 생각을 외현화하는 과정에서 그 생각

이 더 명료해지는 거죠. 그림에게 묻고 답하는 과정도 마찬가지입니다. 각각의 질문에 대한 자기만의 답을 찾아가는 과정에서, 종이에 적어보는 과정에서 실마리를 찾는 것입니다. 두서없어도 좋으니 생각나는 건 다 쓰세요. 취사선택과 정리는 나중에 하면 되니 일단다 적어보세요. 모르면 모르겠다고 적고, 당혹스러우면 당혹스럽다고 적어도 괜찮습니다. 자신의 반응을 별스럽다고 생각하거나 검열하지 말고 무엇이든 허용하세요. 그렇게 스스로를 개방할수록 그림보기가 흥미진진해질 것입니다.

5. 질문 목록은 있으려나 미술관에서만 사용할 수 있나요?

아닙니다. 일단 있으려나 미술관에서 자문자답하면서 그림 보는 방법을 훈련한 뒤 익숙해지면 스스로 대화할 작품을 골라서 응용할 수 있습니다. 관람을 마치고 나가실 때 아트숍(276쪽)에 들르시면 예시가 될 질문 목록을 가져갈 수 있습니다. 스스로 대화할 작품을 고르는 데에도 익숙해지고 나면 한발 더 나아가 나만의 질문 목록까지 만들어보세요. 「#4 다시 세상의 미술관으로 나아가는 당신께」(282쪽)에서 구체적으로 안내해드릴게요.

이제 본격적으로 맛보기 감상을 시작해보겠습니다. 추천하는 감상
방법은 이러해요.

1. 먼저 그림을 멀리서 큰 덩어리로 봅니다. 첫눈에 가장 먼저 들어
오는 영역에 무엇이 있는지 봅니다.

2. 이제 그림을 가까이에서 쪼개어 봅니다. '첫눈에 볼 때 내가 못
본 게 무엇이 있을까?' 질문하면서 사방의 귀퉁이까지 시선을 던
집니다.

3. 제시한 질문에 글이나 말로 답합니다. 꼭 질문의 순서대로 답할
필요는 없습니다. 대답하기 쉬운 질문부터 답해도 좋아요.

4. 답을 적거나 말할 때는 처음 만난 낯선 사람에게 설명해준다는
느낌으로 가급적 자세하고 친절하게 풀어내보세요.

5. 대답을 찾고 글이나 말로 옮기는 과정에서 그림을 반복해 바라보
게 될 텐데요. 다시 볼 때마다 '아까 내가 볼 때 알아차리지 못한 것
이 있진 않나?'라는 질문을 품어보세요.

6. 어떤 질문은 뭐라고 답해야 할지 막막할 수 있습니다. 힌트가 필요하다면 최혜진 작가의 답변을 실은 **Sample Answers** 코너를 참고하셔도 좋습니다. 단, 이 답변은 단 하나의 정답이 아니라 그저 최혜진이라는 사람의 내면에서 일어난 반응일 뿐입니다. 이해를 돕기위한 예시이니 얽매일 필요는 없답니다.

7. 그림에게 묻고 답하기와 그림 감상을 마치고 싶은 순간이 되면 차분한 마음으로 지금까지 작성한 답을 처음부터 되새김질해봅니다. 마지막으로 그림에게 작별의 눈인사를 보내는 느낌으로 바라보세요.

8. 화가에 대해 더 알고 싶은 독자를 위해 준비한 간단한 **Curator Note**를 즐겨주세요.

9. 책에 실린 그림을 크게 보고 싶다면 자기만의 방 블로그(blog.naver.com/jabang2017)에 방문하세요. 수록된 모든 그림을 고해상도 이미지로 볼 수 있습니다. 블로그에서 '우리 각자의 미술관'을 검색해주세요.

10. 책을 읽으며 작성한 자신의 대답을 최혜진 작가와 나누고 싶나요? 손으로 적은 답을 사진으로 찍거나, 이메일에 그 내용을 써서『우리 각자의 미술관』공식 이메일 ugakmi@gmail.com로 보내주세요. 다양한 감상자의 목소리를 수집하고 공유하기 위해 보내주신 답변의 일부를『우리 각자의 미술관』공식 인스타그램 @ugakmi에서 소개할 예정입니다.

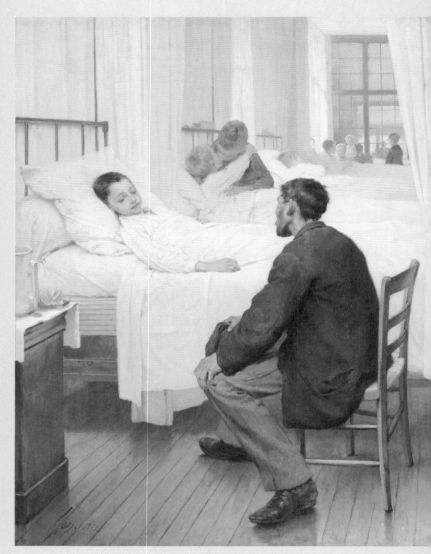

앙리 쥘 장 제오프루아, <병원 면회날>, 1889년

Questions

아래 질문에 글이나 말로 답합니다. 대답하기 쉬운 질문부터 답해도 좋아요.

Q1. 만약 당신이 이 작품에 제목을 붙인다면 뭐라고 하겠어요?

Q2. 작품에서 무엇이 보이나요? 먼저, 멀리에서 큰 덩어리로 봅니다. 첫눈에 가장 먼저 눈에 들어오는 영역에 무엇이 있는지 적어보세요.

Q3. 작품을 가까이에서 쪼개어 보세요. 첫눈에 봤을 때 놓친 게 있었나요? 있다면 적어보세요.

Q4. 가장 눈길을 사로잡는 부분이 있다면 어디인가요? 작품의 가장 매력적인 특징은 무엇인가요?

Q5. 그 부분이 당신에게 어떤 느낌/감정을 불러일으키나요? 만약 느낌/감정의 정확한 이름을 모르겠다면, 책의 부록에 실린 감정 낱말 목록을 참고하세요.

Q6. 왜 그런 느낌/감정이 들었나요? 작품의 어떤 표현들이 그런 느낌/감정이 들도록 했나요? 선, 면, 색, 형태, 움직임 등의 요소를 관찰해보세요.

Q7. 혹시 작품에서 느껴지는 것과 비슷한 느낌/감정을 경험 해본 적 있나요? 있다면 언제였나요? 왜 그때의 기억을 지 금까지 간직하고 있나요?

Q8. 왜 다른 그림이 아닌 이 그림이 유독 눈길을 끌었을까요?

Sample Answers

관람객들의 이해를 위해 예시 답변을 적어보았지만, 다시 한번 강조합니다. 이 답변은 절대 단 하나의 정답이 아닙니다. 그저 〈병원 면회날〉이라는 그림과 마주했을 때 최혜진 이라는 사람의 내면에서 일어난 반응일 뿐입니다. 이해를 돕기 위한 예시이니 얽매일 필요 없어요.

Q1. 만약 당신이 이 작품에 제목을 붙인다면 뭐라고 하겠어요?
A1. 운.

Q2. 작품에서 무엇이 보이나요? 먼저, 멀리에서 큰 덩어리로 봅니다. 첫눈에 가장 먼저 눈에 들어오는 영역에 무엇이 있는지 적어보세요.
A2. 볕이 좋은 어느 날의 어린이 병실. 병실 천장이 높고 탁 트였으며 하얗고 깨끗하다. 화폭 중앙에 누워 있는 아이는 병색이 완연하고, 그를 지켜보는 보호자는 어두운 색의 옷을 입었다.

Q3. 작품을 가까이에서 쪼개어 보세요. 첫눈에 봤을 때 놓친 게 있나요? 있다면 적어보세요.
A3. 새하얀 침대보. 병색이 완연한 아이의 낯빛. 소아병동에 있는 다른 어린 환자들. 깨끗하게 빛나는 병동과 대조적으로 어둡고 꼬질꼬질한 사내의 뒷모습. 닳고 닳은 사내의 구두 뒤축. 축 늘어진 재킷 주머니. 관리 잘된 나무바닥. 얼마 먹지 못하고 남긴 오렌지. 옆 침대의 아이들. 면회객들.

Q4. 가장 눈길을 사로잡는 부분이 있다면 어디인가요? 작품의 가장 매력적인 특징은 무엇인가요?

A4. 사내의 표정은 보이지 않는데도 아이를 바라보는 얼굴 각도, 턱 모양, 무릎을 잡은 손의 느낌, 다리 모양 등에서 그의 심경이 전해져오는 것 같다. 사내는 아이를 무척 사랑하고 있다.

Q5. 그 부분이 당신에게 어떤 느낌/감정을 불러일으키나요? 만약 느낌/감정의 정확한 이름을 모르겠다면, 책의 부록에 실린 감정 낱말 목록을 참고하세요.

A5. 작아지는 느낌. 인간의 힘으로 무엇을 어떻게 해볼 수 없는 느낌. 생로병사의 섭리 앞에서 순응해야 하는 사람의 무력감과 겸허함이 느껴진다. 아픈 아이들을 향한 측은한 감정과 피로감도 느껴진다.

Q6. 왜 그런 느낌/감정이 들었나요? 작품의 어떤 표현들이 그런 느낌/감정이 들도록 했나요? 선, 면, 색, 형태, 움직임 등의 요소를 관찰해보세요.

A6. 둘은 가까이 붙어 있지만, 새하얗게 그려진 아이의 세계와 생활의 때가 잔뜩 묻은 사내의 세계 사이가 어쩐지 멀고 아득하다. 병실은 무균실처럼 새하얗고, 사내 혼자 불순물처럼 어울리지 않은 곳에 낀 느낌이다. 명도 높은 색들을 미묘하게 사용해 풍성한 '흰 세계'를 표현하고 그와 대조적으로 사내를 명도 낮은 칙칙한 색으로 대비해서 많은 이야기를 상상하게 한다. 아이는 기운 없이 누워 있지만 오히려 표정은 편안하게 쉬고 있는 듯 보이고, 옆선에서 느껴지는 사내의 표정은 몹시 지쳐 보인다. 사내의 재킷에 희

끗희끗 묻은 생활의 흔적이나 구두 뒤축에서 그가 자기 생활에 얼마나 열심인 사람인지 짐작할 수 있는데. 그런 노력에도 불구하고 자기 힘으로 어쩌지 못하는 상황 앞에서 슬퍼하는 것 같다. 그럼에도 두 손으로 무릎을 꼭 쥐고 자기 무게를 버틴다. 무너지지 않으려고 힘을 내고 있다.

Q7. 혹시 작품에서 느껴지는 것과 비슷한 느낌/감정을 경험해본 적 있나요? 있다면 언제였나요? 왜 그때의 기억을 지금까지 간직하고 있나요?

A7. 어릴 때부터 병치레를 많이 해서 병상에 누워 있는 아이 입장이 되었던 기억은 많다. 그런 나를 바라보는 부모님 마음이 이랬을까? 내가 통증에 시달리던 순간에 아빠에게 들었던 말도 생각난다. "아빠한테 아픈 거 팔고 가. 아빠가 다 사줄게." 그 말을 듣는 순간 마음이 미어졌고 내가 더 힘을 내야겠다고 생각했던 오래전 기억이 떠오른다.

Q8. 왜 다른 그림이 아닌 이 그림이 유독 눈길을 끌었을까요?

A8. 여전히 생로병사의 섭리 앞에선 한낱 미약한 존재가 되어버리니까. 그래서 건강함의 정의와 기준이 무엇인지에 대해 자꾸 생각하게 되니까. 생, 살아 있음이라는 놀라운 사건을 당연시하지 말아야 한다. 생로병사는 내가 통제할 수 없는 영역에 있다고, '노오력'으로 다 해결할 수 있는 건 아니라고, 마음 아프고 슬퍼도 순응해야 하는 순간이 있다고 생각하고 있기 때문에 이 그림과 공명한 것 같다. 또 사랑하는 사람이 아플 때 할 수 있는 일이 없어서 스스로가 작게 느껴지는 감정에 공감이 되었던 것 같다.

나는 늘 병상에 누운 쪽 사람이었는데, 만약 내가 사랑하는 사람이 누워 있고 그 모습을 지켜보는 사내 입장이 된다면 나는 그처럼 무너지지 않으려 힘을 낼 수 있을까?

Curator Note

〈병원 면회날〉은 제가 '구글 아트앤컬처'에서 우연히 발견한 그림입니다. 프랑스 화가 앙리 쥘 장 제오프루아Henri Jules Jean Geoffroy도 처음 알게 되었어요. 그는 1883년에 세계박람회에서 처음으로 입상한 후, 1886년에 3위, 1900년에 1위를 한 자연주의 사조에 속한 화가라고 해요. 장르화, 인물화에서 두각을 나타냈고, 수채화나 파스텔화도 뛰어났다고 합니다. 저는 질문에 답을 다 적고 난 뒤 화가에 대해 조사해보았는데요. 한 가지 놀란 점은 그가 유년기 아이들이 가진 특유의 생기를 담은 그림들로 명성을 쌓았던 화가라는 점이었습니다. Geo라는 작가명으로 어린이 도서 일러스트레이터로 활동한 기록도 찾을 수 있었어요. 화가의 다른 작품들을 보자마자 알 수 있었습니다. 그가 복숭앗빛을 띤 통통한 아이들의 볼을 그릴 때 얼마나 신나 했는지 말이에요. '생, 살아 있음이라는 놀라운 사건'이라는 제 답변 속 표현이 화가의 세계관과 그리 멀지 않았다는 점을 확인하고는 신기했어요.

앙리 쥘 장 제오프루아,
<쿠키>, 1897년

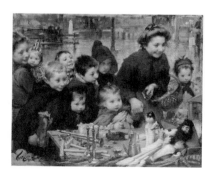

앙리 쥘 장 제오프루아,
<꼬맹이들의 기쁨>, 1906년

있으려나 미술관에서는 그림과 대화하는 방식을 다양하게 연습하기 위해 총 여섯 개의 전시실에 작품을 구분해 배치했지만, 얼마든지 관점을 바꾸어서 감상할 수 있습니다. 제1전시실에 속한 작품을 제2전시실 주제인 '기억 호출하기'의 관점으로 보거나, 제5전시실에 속한 작품을 제1전시실 주제인 '이야기 상상하기'의 관점으로 보아도 무방합니다.

각 전시실에 마련된 세부 테마는 그 자체로 감상을 위한 도구가 됩니다. 작품 안에 어떤 이야기가 숨어 있을지 상상해보거나, 연상되는 사적인 기억을 호출해보거나, 그림 속에서 느껴지는 감정이나 정서에 깊이 몰입해보거나, 여러 사람이 단체로 등장하는 인물화에서 나와 닮은 사람을 찾아내보거나, 그림에 이상한 점은 없는지, 반대로 내가 당연하게 여기고 있는 생각 중에 이상한 점은 없는지 한발 뒤로 물러나 점검해보거나, 외면하고 싶어지는 작품에서 유의미한 신호를 포착하기. 이 여섯 가지 도구에 익숙해진다면 미술관을 훨씬 재미있게 즐길 수 있을 거예요.

START

∨

ROOM 01 ->

제1전시실

이야기 상상하기

"무슨 일이 벌어진 거지? 누굴까?"

오래전부터 사람들은 회화 장르에 서열이 있다고 믿었습니다. 르네상스 초기인 1435년 『회화론』를 쓴 이론가인 레온 바티스타 알베르티는 역사화를 가장 높은 수준의 회화로 규정했어요. 성경이나 신화 같은 텍스트 기반의 이야기를 그림으로 옮겨 교훈이나 정신적 메시지를 전달할 목적으로 제작된 그림을 이스토리아Istoria라고 불렀죠. 이스토리아는 보는 사람들이 흡사 이야기의 한복판에 초대받은 것처럼 앞뒤 정황을 자연스럽게 상상할 수 있도록 구상하는 역량이 필요한 장르였습니다. 기승전결의 연속성이 있는 이야기를 단 하나의 장면으로 표현하는 것은 결코 쉽지 않으니까요.

이러한 이스토리아의 유산이 단지 거창한 종교화나 역사화로만 이어져온 것은 아니었어요. 한순간의 장면으로 이야기를 들려주는 능력이 뛰어난 스토리텔러 화가들은 근대미술에서도 어렵지 않게 만날 수 있습니다.

제1전시실에서는 영화와 달리 단 한 장면만 보여주면서도 단숨에 사각 프레임 안쪽 세계로 우리를 초대하는 그림들과 함께 이야기를 상상하는 재미를 느껴보세요.

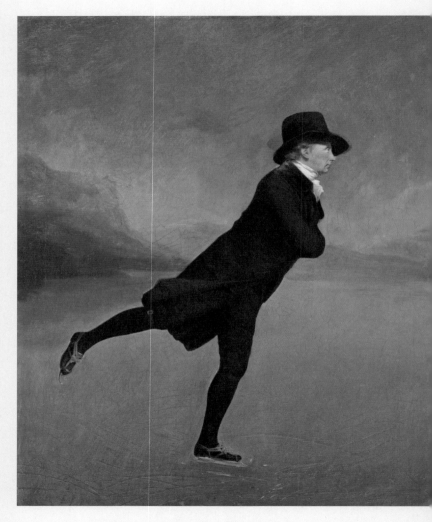

헨리 레이번, <더딩스턴 호수에서 스케이트 타는 로버트 워커 신부>, 1790년대

아래 질문에 글이나 말로 답합니다. 대답하기 쉬운 질문부터 답해도 좋아요.

Q1. 그림 속 인물을 관찰해보세요. 그는 지금 무엇을 하고 있나요?

Q2. 인물의 표정, 몸동작, 옷차림 등을 살펴보면서 눈에 보이는 특징들을 적어보세요.

Q3. 그는 지금 어떤 느낌/감정일까요? 만약 그림 속 인물의 머리 위에 말풍선이 하나 그려져 있다면 어떤 대사를 채워 넣으시겠어요?

Q4. 인물이 있는 공간을 관찰해보세요. 여기는 어디일까요? 지금은 몇 시경일까요? 날씨는 어떨까요?

Q5. 화가는 왜 하필 이런 방식으로 인물과 공간을 표현했을까요?

Q6. 그림이 보여주는 순간의 앞뒤 정황을 상상해보세요. 인물은 이곳에 오기 전 무엇을 했을까요? 그림이 보여주지 않는 '다음 순간'에는 어떤 일이 벌어질까요?

Q7. 그렇게 상상하게 된 이유가 무엇인가요? 작품 제목, 제작 연도 등 작품 정보부터 선, 색, 형태, 질감, 대비, 구도 등 그림의 내부 요소까지 특히 당신의 상상을 자극한 요인이 무엇이었는지 한번 돌이켜보세요.

Q8. 그림 속 인물을 바라보는 당신은 지금 어떤 느낌/감정이 드나요? 만약 느낌/감정의 정확한 이름을 모르겠다면, 책의 부록에 실린 감정 낱말 목록을 참고하세요.

Q9. 이 그림을 그린 화가는 어떤 성격, 개성을 지닌 사람이었을까요? 화가로서의 관심사는 무엇이었을 것 같나요?

Q10. 이 작품을 특히 좋아하는 사람들은 어떤 특징이 있는 사람들일까요?

Sample Answers

Q1. 그림 속 인물을 관찰해보세요. 그는 지금 무엇을 하고 있나요?

A1. 격식 있는 옷차림으로 빙판에서 스케이트를 타고 있다. 팔짱까지 낀 여유로운 자세를 보니 스케이트를 오랫동안 타왔던 사람 같다.

Q2. 인물의 표정, 몸동작, 옷차림 등을 살펴보면서 눈에 보이는 특징들을 적어보세요.

A2. 목 끝까지 꽁꽁 동여맨 하얀 셔츠에 검정 코트, 상류층이 즐겨 쓰는 것 같은 톱햇top hat까지 갖췄다. 옷차림만 보면 절도 있고 똑 부러지는 사람처럼 보이는데, 표정이 묘하다. 근엄한 듯하면서도 어딘가에 신남이 묻어 있는 얼굴이랄까. 짐짓 아닌 척하려고 해도 내면의 즐거움과 흥분이 스물스물 새어나오는 표정이다. 장난꾸러기 면모가 느껴진다.

Q3. 그는 지금 어떤 느낌/감정일까요? 만약 그림 속 인물의 머리 위에 말풍선이 하나 그려져 있다면 어떤 대사를 채워넣으시겠어요?

A3. 신남, 즐거움, 몰입. '아, 이 시간을 얼마나 기다렸던가!'

Q4. 인물이 있는 공간을 관찰해보세요. 여기는 어디일까요? 지금은 몇 시경일까요? 날씨는 어떨까요?

A4. 산으로 둘러싸인 호수인데, 배경 공간에 대한 정보를 일부러 정확하게 담지 않은 것 같다. 낮인지 밤인지 새벽인지 모를 시간에 아무도 없는 호수 위에서 혼자 스케이팅을 즐긴다. 인물로부터 먼 공간은 정보가 생략되어 있지만, 인물 근처의 빙판은 스케이트 날 자국 하나하나까지 자세히 묘사되어 있다.

Q5. 화가는 왜 하필 이런 방식으로 인물과 공간을 표현했을까요?

A5. 그림 속 다른 요소의 존재감을 죽여서 관람객의 시선이 단숨에 인물에게로 끌려가게 하기 위함이 아니었을까? 빙판 위 아이들처럼 언뜻 보기에도 신남이 전해져오는 대상이 아니라 다른 사람들은 모르게 조용히 내적 흥분을 느끼고 있는 근엄한 남자 어른의 심리 상태에 집중하게 하려면 그에게 오래 시선이 머물도록 할 필요가 있었을 것 같다.

Q6. 그림이 보여주는 순간의 앞뒤 정황을 상상해보세요. 인물은 이곳에 오기 전 무엇을 했을까요? 그림이 보여주지 않는 '다음 순간'에는 어떤 일이 벌어질까요?

A6. 규율이 정확하게 돌아가는 자신의 일터에서 쉽지 않은 순간들을 최선을 다해 버텨내다가 '머리가 복잡해서 안 되겠어!' 결심하며 스케이트화를 챙겨 이곳으로 왔을 것이다. 혼자 스케이트를 타며 해방감을 맛보고 머릿속의 복잡한 소음이 잦아들길 기다릴 것이다. 근심을 툴툴 털어낼 수 있을 만큼 얼음을 지친 후에는 스케이트의 빨간 끈을 풀고 다시 일상으로 돌아가겠지.

Q7. 그렇게 상상하게 된 이유가 무엇인가요? 작품 제목, 제작 연도 등 작품 정보부터 선, 색, 형태, 질감, 대비, 구도 등 그림의 내부 요소까지 특히 당신의 상상을 자극한 요인이 무엇이었는지 한번 돌이켜보세요.

A7. 제목을 보기 전에도 사회에서 닳고 닳을 만큼 경험이 많아 보이는 중년 남성이 아이처럼 스케이트를 탄다는 점에서 반전의 재미를 느꼈는데, 제목을 보고 그의 직업이 신부라는 걸 알게 됐다. 정복 차

림과 근엄함 표정, 그에 비해 너무 작고 귀엽게 보이는 스케이트화 사이의 낙차로 인해 재미가 발생한다.

Q8. 그림 속 인물을 바라보는 당신은 지금 어떤 느낌/감정이 드나요? 만약 느낌/감정의 정확한 이름을 모르겠다면, 책의 부록에 실린 감정 낱말 목록을 참고하세요.
A8. 귀엽다. 사회적 자아, 지위에 상관없이 자신이 무엇을 할 때 기쁜지 알고 성심껏 그 일에 열중하는 어른을 보는 일은 늘 즐겁다. 그의 안에 여전히 어린아이가 함께 살고 있음을 확인하는 순간 같아서.

Q9. 이 그림을 그린 화가는 어떤 성격, 개성을 지닌 사람이었을까요? 화가로서의 관심사는 무엇이었을 것 같나요?
A9. 생활에 함몰되지 않기 위해 일상 속 작은 빈틈과 재미를 잘 챙기며 사는 사람이었을 것 같다. 그림 속 모델은 혼자서 자기만의 시간을 즐기고 있지만, 화가 본인은 사람들 사이에서 어울리며 그들을 관찰하길 즐겼을 것이다.

Q10. 이 작품을 특히 좋아하는 사람들은 어떤 특징이 있는 사람들일까요?
A10. 사색적인 면이 있지만 동시에 유쾌함도 놓치고 싶어하지 않는 사람들.

Curator Note

그림 속 인물 로버트 워커 신부는 18세기에 에든버러에서 살았던 실존 인물입니다. 아버지와 삼촌, 할아버지 모두 신부가 된 성직자 집안 출신으로 로버트 워커 역시 일찌감치 사제 서품을 받았다고 해요. 그는 어릴 때부터 스케이트 타기를 좋아해 1780년부터는 유럽 최초의 스케이트 클럽으로 알려진 에든버러 스케이트 클럽의 멤버가 되었답니다.

이 그림을 그린 화가 헨리 레이번Henry Raeburn은 런던으로 가서 공부해야만 화가로 인정받으며 활동할 수 있었던 당대 유행과 상관없이 스코틀랜드를 떠나지 않았습니다. 그가 그린 초상화가 스코틀랜드 귀족들에게 인기를 끌면서 주문이 몰려들어, 영국 화단의 영향을 최대한 배제하며 고향에서 독자적인 노선을 걷고자 노력했죠. 덕분에 지금은 스코틀랜드의 자부심이자 에든버러를 대표하는 화가가 되었습니다.

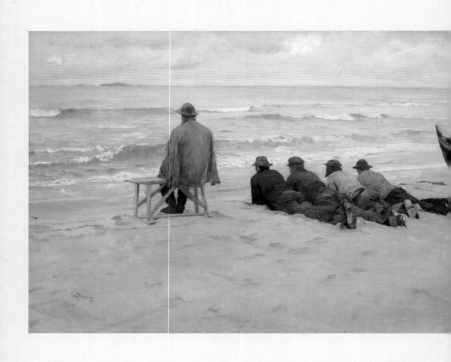

에일리프 페테르센, <주시>, 1889년

Questions

Questions

아래 질문에 글이나 말로 답합니다. 대답하기 쉬운 질문부터 답해도 좋아요.

Q1. 그림 속 인물을 관찰해보세요. 이들은 지금 무엇을 하고 있나요?

Q2. 인물들의 몸동작, 옷차림 등을 살펴보면서 눈에 보이는 특징을 적어보세요.

Q3. 그림 속 인물들의 머리 위에 말풍선이 하나씩 그려져 있다고 상상해보세요. 어떤 대사로 채워넣으시겠어요?

Q4. 이들은 서로 어떤 사이일까요?

Q5. 인물이 있는 공간을 관찰해보세요. 여기는 어디일까요? 지금은 몇 시경일까요? 날씨는 어떨까요?

Q6. 프레임 바깥에서는 무슨 일이 벌어지고 있을까요? 먼저, 황당하고 웃긴 이야기를 마음껏 상상해보세요.

Q7. 그 황당하고 웃긴 이야기를 상상하게 된 이유가 무엇인가요? 작품 제목, 제작 연도 등 작품 정보부터 선, 색, 형태, 질감, 대비, 구도 등 그림의 내부 요소까지 특히 당신의 상상을 자극한 요인이 무엇이었는지 한번 돌이켜보세요.

Q8. 이번에 슬프고 애절한 이야기를 상상해보세요.

Q9. 그림의 어떤 부분을 보면서 슬프고 애절한 이야기를 상상할 수 있었나요? 작품 제목, 제작 연도 등 작품 정보부터 선, 색, 형태, 질감, 대비, 구도 등 그림의 내부 요소까지 특히 당신의 상상을 자극한 요인이 무엇이었는지 한번 돌이켜보세요.

Q10. 화가는 왜 하필이면 이런 프레임을 택했을까요? 여기까지만 보여주기로 선택한 이유는 무엇일까요?

ROOM
01

Sample Answers

Q1. 그림 속 인물을 관찰해보세요. 이들은 지금 무엇을 하고 있나요?

A1. 다섯 남자가 해변에서 어딘가를 주시하고 있다. 한 남자만 벤치에 앉아 있고 나머지는 똑같이 모래사장에 배를 대고 엎드려 있다. 다리를 꼰 모양까지 똑같다.

Q2. 인물들의 몸동작, 옷차림 등을 살펴보면서 눈에 보이는 특징을 적어보세요.

A2. 모두 모자를 쓰고 작업복처럼 보이는 허름한 옷을 입었다. 벤치에 앉아 있는 남자는 겉옷을 제대로 입지 않고 어깨에 걸치고만 있다. 팔을 다쳐서일 수도 있고, 유독 추워해서 가장 오른쪽 남자가 자신의 겉옷을 벗어준 것일 수도 있다.

Q3. 그림 속 인물들의 머리 위에 말풍선이 하나씩 그려져 있다고 상상해보세요. 어떤 대사로 채워넣으시겠어요?

A3. 말줄임표. 말이 없는 상태.

Q4. 이들은 서로 어떤 사이일까요?

A4. 같은 바닷가 마을에서 사는 이웃, 혹은 늙은 아버지와 네 아들.

Q5. 인물이 있는 공간을 관찰해보세요. 여기는 어디일까요? 지금은 몇 시경일까요? 날씨는 어떨까요?

A5. 어느 백사장. 하늘엔 구름이 가득하고, 바다에는 파도가 꽤 거칠게 치고 있다. 너무 춥지 않은 계절의 한낮이지만 햇빛이 없어서 약간 쌀쌀하다.

Q6. 프레임 바깥에서는 무슨 일이 벌어지고 있을까요? 먼저, 황당하고 웃긴 이야기를 마음껏 상상해보세요.

A6. 그림에는 보이지 않는 제6의 남자가 자그마한 보트에서 낚싯대에 걸린 거대한 청새치를 끌고 오려고 혼자 사투를 벌이고 있다. 같은 어촌에 사는 어부 여섯이 내기를 한 상태다. 벤치에 앉아 있는 남자가 첫 주자로 나섰지만 장렬히 실패하고 홀딱 젖은 몸을 데우고 있다. 지금은 두 번째 주자가 나섰고 나머지 도전자들은 흥미진진하게 결과를 기다린다.

Q7. 그 황당하고 웃긴 이야기를 상상하게 된 이유가 무엇인가요? 작품 제목, 제작 연도 등 작품 정보부터 선, 색, 형태, 질감, 대비, 구도 등 그림의 내부 요소까지 특히 당신의 상상을 자극한 요인이 무엇이었는지 한번 돌이켜보세요.

A7. 백사장에 배를 대고 엎드린 네 남자의 몸짓에 장난스러운 구석이 있고, 흥미로운 무언가를 즐겁게 지켜본다는 인상을 준다. 긴급하고 위험한 상황을 지켜보고 있다면 이와 같은 몸짓을 보일 리가 없다.

Q8. 이번에 슬프고 애절한 이야기를 상상해보세요.

A8. 벤치에 앉은 남자는 늙은 아버지고, 나머지 네 남자는 그의 아들들이다. 이들은 사랑하는 아내이자 어머니를 바다에서 사고로 잃었다. 어머니 기일이 되면 늘 어머니가 떠났던 바다를 찾는다. 네 형제는 유년기에 어머니와 백사장을 찾으면 늘 같은 방식으로 시간을 보냈다. 그들만의 암묵적인 놀이였다. 해변에 엎드려 다리를 꼬고 먼바다를 향해 "아우~ 아우~" 들개처럼 짖으면서 창공으로 퍼져

나가는 소리를 듣고 깔깔 웃었다. 바다에서 떠난 어머니를 기억하기 위해 어릴 때처럼 엎드려 다리를 꼬고 먼바다를 향해 소리쳐보려 하지만 목이 메어 소리가 나오지 않는다.

Q9. 그림의 어떤 부분을 보면서 슬프고 애절한 이야기를 상상할 수 있었나요? 작품 제목, 제작 연도 등 작품 정보부터 선, 색, 형태, 질감, 대비, 구도 등 그림의 내부 요소까지 특히 당신의 상상을 자극한 요인이 무엇이었는지 한번 돌이켜보세요.

A9. 벤치에 앉은 남자의 뒷모습에서 느껴지는 쇠약함. 평화롭다고 보기엔 어려운 파도 상태. 쌀쌀함이 느껴지는 색감.

Q10. 화가는 왜 하필이면 이런 프레임을 택했을까요? 여기까지만 보여주기로 선택한 이유는 무엇일까요?

A10. 실제 이들을 주목하게 만드는 것이 무엇인지 실체를 보여주면 긴장과 드라마, 관람객의 호기심이 사라지니까. 가장 중요한 부분을 가림으로써 이야기를 궁금하게 만들려는 의도 아니었을까.

Curator Note

노르웨이 화가 에일리프 페테르센Eilif Peterssen은 역사화, 풍경화 등 다양한 장르에서 두루 인정받으며 활동했는데, 특히 인물의 배치와 동작, 표정 등을 통해 드라마를 응축하는 재능이 뛰어났습니다.

그의 다른 작품 〈토르벤 옥세에게 사형 선고를 내리는 크리스티안 2세〉는 흡사 미드 〈왕좌의 게임〉의 스틸 이미지처럼 농밀한 드라마를 상상하게 하는 작품인데요. 이 그림은 1517년에 덴마크왕 크리스티안 2세가 귀족 토르벤 옥세를 무고하게 처형한 사건을 담고 있습니다. 감정에 치우쳐 왕이 어리석은 판단을 내리는 순간, 그의 오른쪽에서는 신하 디드릭이 선고를 독촉하고, 왼쪽에서는 왕비 이사벨라가 이를 말립니다. (두 인물의 의상 색깔을 눈여겨보세요.) 의뭉스러운 시선으로 왕을 쳐다보고 있는 사람들을 화폭 오른쪽에 배치해 권력을 둘러싼 복잡한 이해관계를 암시한 부분에서도 화가의 감각이 돋보입니다.

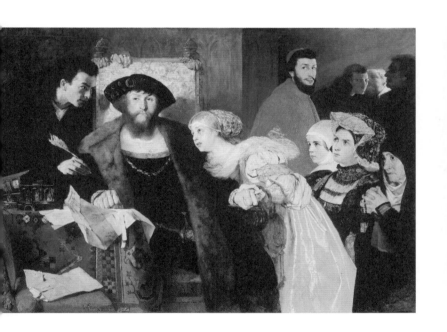

에일리프 페테르센,
<토르벤 옥세에게 사형 선고를 내리는 크리스티안 2세>, 1875~6년

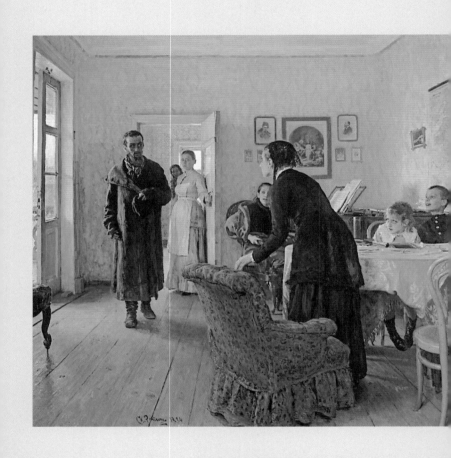

일리야 레핀, <예상치 못한 방문객>, 1884~8년

Questions

아래 질문에 글이나 말로 답합니다. 대답하기 쉬운 질문부터 답해도 좋아요.

Q1. 그림에서 무엇이 보이나요? 어떤 일이 벌어지고 있나요? 눈에 보이는 대로 적어보세요.

Q2. 그림 속 인물들의 머리 위에 속마음을 적은 말풍선이 하나씩 그려져 있다고 상상해보세요. 어떤 대사로 채워넣으시겠어요?

Q3. 이들은 서로 어떤 사이일까요?

Q4. 그림이 보여주지 않는 '다음 순간'에는 어떤 일이 벌어질까요?

Q5. 그렇게 상상하게 된 이유가 무엇인가요? 작품 제목, 제작 연도 등 작품 정보부터 선, 색, 형태, 질감, 대비, 구도 등 그림의 내부 요소까지 특히 당신의 상상을 자극한 요인이 무엇이었는지 한번 돌이켜보세요.

Q6. 그림 속 인물을 바라보는 당신은 지금 어떤 느낌/감정이 드나요? 만약 느낌/감정의 정확한 이름을 모르겠다면, 책의 부록에 실린 감정 낱말 목록을 참고하세요.

Q7. 이 그림을 그린 화가는 어떤 성격, 개성을 지닌 사람이었
을까요? 화가로서의 관심사는 무엇이었을 것 같나요?

Sample Answers

Q1. 그림에서 무엇이 보이나요? 어떤 일이 벌어지고 있나요? 눈에 보이는 대로 적어보세요.

A1. 어느 가정집으로 초췌한 사내가 들어왔는데, 공간에 있던 모두가 눈이 튀어나올 듯 놀라고 있다. 관람객에게 등을 보이고 선 검정 드레스 여성은 놀라움에 그대로 얼어붙은 듯하고, 오른쪽 어린이 둘의 표정은 상반된다. 여자아이는 낯선 사람을 본 것 같은 표정이고, 남자아이는 반가워하고 있다. 조금 전 남자에게 방문을 열어준 장본인인 듯 보이는 문간의 앞치마 두른 여성은 자신의 눈을 믿을 수 없다는 표정이다. 그 뒤에 체크무늬 두건을 쓴 여성은 곧장 바깥으로 달려 나가 마을 사람들에게 고래고래 소리지를 것 같다. "그가 돌아왔어!"라고.

정갈하고 밝은 벽지, 가구, 세간살이, 벽에 걸린 액자, 피아노, 아이들의 옷차림 등을 보았을 때 중산층 가정인 듯 보인다. 사내의 털코트나 목도리도 서민을 위한 것 같지는 않아 보이는데, 문제는 그의 얼굴이다. 퀭한 눈, 움푹 파인 볼, 덥수룩한 수염 등에서 그가 제대로 된 거처 없이 오랫동안 바깥에서 떠돌았음을 짐작할 수 있다.

Q2. 그림 속 인물들의 머리 위에 속마음을 적은 말풍선이 하나씩 그려져 있다고 상상해보세요. 어떤 대사로 채워넣으시겠어요?

A2. (그림 왼쪽부터)

남자 : 다들 표정이 왜 이러지?

멀리 두건 쓴 여자 : 빨리 마을 사람들에게 알려야지.

앞치마 입은 여자 : 믿을 수 없어. 닮은 사람이 흉내 내는 거 아냐?

피아노 앞 여자 : 어? 저게 뭐야!

검정 드레스 여자 : 네가 어떻게 거기 있어?

책상에 앉은 소녀 : 귀신 아니야? 무서워.

책상에 앉은 소년 : 아빠다! 아빠야! 아빠가 돌아왔어!

Q3. 이들은 서로 어떤 사이일까요?

A3. 가족. 피아노 뒤 벽에 걸린 사진이 한 가문에 속한 사람들임을 은연중에 드러내는 것 같다.

Q4. 그림이 보여주지 않는 '다음 순간'에는 어떤 일이 벌어질까요?

A4. 어색한 환영의 포옹과 드문드문 이어지는 질문과 대화. 남자는 오랜 시간 떠돌다 집으로 돌아왔지만 가족은 이미 자신의 부재에 적응했고 그래서 오히려 자신의 존재가 그들을 불편하게 만든다는 사실을 자각하고 커다란 외로움을 느낄 것 같다.

Q5. 그렇게 상상하게 된 이유가 무엇인가요? 작품 제목, 제작 연도 등 작품 정보부터 선, 색, 형태, 질감, 대비, 구도 등 그림의 내부 요소까지 특히 당신의 상상을 자극한 요인이 무엇이었는지 한번 돌이켜보세요.

A5. 남자가 걸어들어온 첫 순간, 소년 이외의 모든 인물이 자신도 모르게 내보인 표정은 반가움이 아니라 당혹감에 가까운 반응이다. 예를 들어 만약 전쟁 중 죽었다고 생각했던 사랑하는 아버지가 돌아온 상황이었다면 이보다는 울컥하면서 놀라는, 따스함이 스며 있는 표정을 지었을 것이다. 이물질이 침범한 것처럼 표현된 인물들의 얼굴을 보면 그가 멀리 떠나기 전에도 다른 가족들과 부드럽게 융화되거나 어울리는 사람이 아니었음을 추측할 수 있다. 작품 제목 〈예

상치 못한 방문객〉에서 예상치 못했다는 말은 맥락에 따라 긍정적인 의미일 수도 있고 부정적인 의미일 수도 있는데, 이 그림에서는 부정적인 쪽에 조금 더 가까운 것 같다.

Q6. 그림 속 인물을 바라보는 당신은 지금 어떤 느낌/감정이 드나요? 만약 느낌/감정의 정확한 이름을 모르겠다면, 책의 부록에 실린 감정 낱말 목록을 참고하세요.

A6. 다른 인물보다는 남자가 느끼고 있을 감정이 더 상상된다. 어떤 집단에 들어갔는데, 환영받지 못한다는 자각을 하게 될 때의 기분이 전해진달까. 소외감과 측은함이 동시에 느껴진다.

Q7. 이 그림을 그린 화가는 어떤 성격, 개성을 지닌 사람이었을까요? 화가로서의 관심사는 무엇이었을 것 같나요?

A7. 치밀한 성격이었을 것 같다. 이렇게 많은 인물을 흡사 연극 무대에 올린 것처럼 배치하고, 감정선을 계산했다는 점에서 그렇게 느꼈다. 그림 오른쪽에 절반만 그려진 의자의 질감, 테이블 밑에 보이는 소녀의 검정 부츠의 질감, 호피무늬 소파의 질감, 벽에 걸린 액자 속의 사진 등을 보면 화가가 여러 사물의 섬세한 디테일을 모두 살리는 테크닉을 가졌음을 알 수 있다. 하지만 그보다 더 훌륭하게 느껴지는 점은 '예상치 못함'이라는 동일한 테마 아래 많은 인물의 표정을 미묘하게 다르게 표현했다는 점이다. 자신이 그저 테크닉만 뛰어난 화가가 아니라 인간과 감정에 대한 깊은 이해를 가진 예술가임을 드러내고 싶었던 것 같다.

Curator Note

일리야 레핀Ilya Repin은 19세기 말에 활동한 러시아 화가입니다. 사실적인 화풍으로 농민, 노동자, 중산층 등 다양한 사회 계급의 현실과 표정을 그려낸 작품이 많은데, 특히 한 공간 안에서 오가는 눈에 보이지 않는 긴장과 상호작용을 탁월하게 포착합니다. 또한 그의 그림 속 사람들은 신기할 정도로 살아 있는 존재로 느껴집니다. 이름도 모르고 사연도 모르지만, 저마다 다른 성격, 성정, 체질을 가진 유일무이한 존재라는 점을 찬찬히 이해하게 되죠.

일리야 레핀은 황제나 귀족만 그림을 즐길 수 있는 게 아니라 다양한 민중들도 즐길 권리가 있다고 믿었던 이동파의 핵심 작가이기도 합니다. 이동파 작가들은 정부의 지원도 없이 시베리아 횡단 열차에 그림을 싣고 길게는 보름씩 달려 지방 도시들에서 전시회를 열었다고 해요. 그렇게 서유럽 중심, 귀족 중심의 회화 전통에서 벗어나 러시아 고유의 현실에서 출발한 미감을 확립하려고 한 이동파 화가들은 50여 년간 평단으로부터 이단아 취급을 받았습니다. 그러나 후대의 러시아 미술과 서구미술에 지대한 영향을 끼친 미술 운동이 되었습니다.

ROOM 02 ->

기억 호출하기

"나도 비슷한 적이 있었어"

우리의 눈과 뇌가 순간을 기억하는 방식은 카메라와 다릅니다. 만약 여러분이 지금 책을 읽고 있는 순간을 누군가 사진으로 남긴다고 상상해보세요. 어떤 표정을 짓고 있는지, 눈꼬리는 어떻게 치켜뜨고 있는지, 입고 있는 옷의 모양과 색깔과 형태와 질감은 어떤지, 심지어 옷에 난 작은 보풀까지, 모든 세부 정보가 기록으로 남습니다. 반면 며칠 후 그 책을 읽었던 기억을 떠올려본다면요? 무엇이 가장 먼저 의식의 표면으로 떠오를까요? "재밌었지", "불쾌했어" 같은 감정입니다. 감정과 연관되지 않은 기억은 모두 사라지지만, 감정으로 채색된 경험은 오래 남아 다시 꺼내어볼 수 있습니다. '그때 이런 기분을 느꼈어'라고 회상하는 순간, 공간의 분위기가 어땠는지, 어떤 소리가 들렸는지, 촉감이 어땠는지 등의 세부적인 감각이 함께 떠오릅니다.

어떤 그림들은 감정이라는 열쇠로 의식의 문을 열어 흐릿했던 기억을 눈앞에 호출하기도 합니다. 그림이 이끄는 대로 기억을 불러내서 언어로 옮겨보는 작업은 자아상을 세밀하게 그려가는 훈련이라고 할 수 있습니다. 한 사람을 가장 그답게 만드는 것은 결국 기억이거든요. 성격, 취향, 관계, 윤리의식 등 한 사람의 고유성을 만드는 요인은 많지만, 그 모든 요인은 결국 *그가 어떤 기억을 가졌는지*에 좌우됩니다. 타인을 신뢰했다 후회한 경험이 많거나 그러한 가족이나 친구의 이야기에 반복적으로 노출되었다면 타인에게 경계심을 쉬이 풀지 못하는 성격이 될 테고, 특정 장르의 책을 읽을 때 즐거웠던 기억이 쌓이면 자연스럽게 해당 장르를 선호할 것입니다. 이런 맥락에서 내가 나인 이유는 내가 기억하는 것들 때문이라고 말할 수 있습니다.

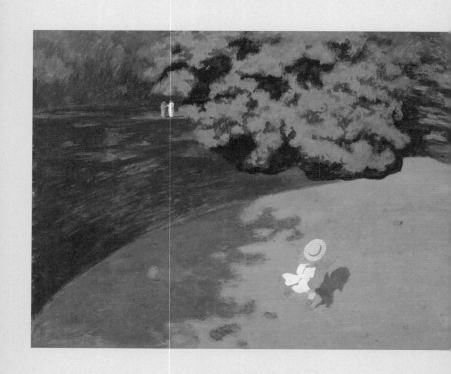

펠릭스 발로통, <공>, 1899년

아래 질문에 글이나 말로 답합니다. 대답하기 쉬운 질문부터 답해도 좋아요.

Q1. 그림에서 무엇이 보이나요? 그림 속 사람들은 지금 무엇을 하고 있나요?

Q2. 이들은 어떤 사이일까요?

Q3. 이곳은 어디일까요? 현실에 실재하는 장소처럼 느껴지나요, 상징적 장소처럼 느껴지나요?

Q4. 아이가 느끼고 있을 느낌/감정은 무엇일까요?

Q5. 그림의 어느 부분에서 그러한 느낌/감정이 들었나요?

Q6. 그림 속 아이와 비슷한 경험을 했던 의미 있는 순간이 있었나요? 언제, 어떤 일이 있었는지, 그때 어떤 기분을 느꼈는지 최대한 상세히 적어보세요.

Q7. 그때의 기억이 각별한 이유는 무엇인가요?

Q8. 그때 당신을 매혹한 '빨간 공'은 무엇이었나요?

Q9. 요즘도 그것이 끌리는 사람인가요?

Sample Answers

Q1. 그림에서 무엇이 보이나요? 그림 속 사람들은 지금 무엇을 하고 있나요?

A1. 화폭의 위쪽에는 큰 나무가 우거진 공원에서 담소를 나누는 두 명의 여성이 작게 보인다. 그 오른쪽에는 거대한 녹색 뭉게구름처럼 보이는 나무의 녹음이 자리하고 있다. 화폭 왼쪽에는 커다란 나무 그림자가 있다. 무엇보다 시선을 먼저 사로잡는 것은 빨간 공을 향해 손을 뻗으며 뛰어가는 아이다. 쨍쨍한 햇빛이 아이의 하얀 옷에 눈부시게 반사된다. 빨간 공에도 햇빛이 반사되어 매끈한 공 표면의 질감이 느껴진다. 아이 뒤편, 그림자 안쪽에는 배구공처럼 생긴 하얀 공이 숨어 있다.

Q2. 이들은 어떤 사이일까요?

A2. 아이는 두 여성과 함께 공원을 찾았을 것이다. 어른들이 대화에 정신이 팔린 사이에 아이는 스스로의 호기심을 따라 혼자만의 놀이에 빠져들면서 어른들과 멀어졌다.

Q3. 이곳은 어디일까요? 현실에 실재하는 장소처럼 느껴지나요, 상징적 장소처럼 느껴지나요?

A3. 실재하는 장소처럼 느껴지지만, 화가가 나무나 녹음을 표현한 방식이 사실적이라기보다는 색면 추상처럼 단순해서 상징적인 공간처럼 느껴지는 면도 있다. 가장 흥미로운 부분은 화폭을 사선으로 나눠서 어른의 세계와 아이의 세계를 구분한 점이다. 녹색 잔디 바닥과 황톳빛 바닥으로 두 세계는 구분된다. 만약 아이가 어른들과 이어진 녹색 바닥 위를 뛰어가고 있었다면 분명 다른 느낌의 그림이

되었을 것이다.

Q4. 아이가 느끼고 있을 느낌/감정은 무엇일까요?

A4. 몰입감. 빨간 공을 쫓아가겠다는 것 이외에는 아무 생각도 나지 않는 상태. 어른들이 만들어놓은 규범, 규칙보다 훨씬 더 긴급하고 중요한 것을 발견해서 훌쩍 안전지대의 울타리를 넘어버린 상태. 빨간 공은 화폭 전체로 보면 아주 좁은 면적만을 차지하지만, 만약 아이의 시야로 이 상황을 그린다면 아마 화폭 전체가 빨간 공으로 가득 찰 것이다. 아이는 어른과 공유하지 않을 자기만의 느낌, 충동, 비밀을 만들어가고 있다.

Q5. 그림의 어느 부분에서 그러한 느낌/감정이 들었나요?

A5. 아이의 뻗은 손, 흩날리는 머리카락과 옷자락을 보면 아이가 강렬한 충동에 몸을 맡기고 있음을 느낄 수 있다. 고요하고 차분한 어른의 세계와 비교되어 아이가 보여주는 역동성이 더 강렬하게 와닿는다.

Q6. 그림 속 아이와 비슷한 경험을 했던 의미 있는 순간이 있었나요? 언제, 어떤 일이 있었는지, 그때 어떤 기분을 느꼈는지 최대한 상세히 적어보세요.

A6. 열아홉 살 생일날, 부모님에게는 친구들과 논다고 거짓말하고 혼자 기차를 타고 부산 시립미술관과 태종대 바다에 갔다. 고향을 떠나 낯선 도시에서 대학에 다니는 것이 결정된 겨울의 어느 날이었다. 청소년기가 끝나고 성인기가 시작되는 시점이기도 했고, 안락한 울타리이자 갑갑한 굴레라고 느꼈던 원가족에게서 처음으로 벗어나

혼자가 된다는 기대감과 두려움이 뒤엉켜 있던 시기이기도 했다. 태어날 때부터 주어졌던 당연하고 익숙한 세계와의 이별을 앞두고, 막연하게나마 '단절의 세레머니'를 수행해야 한다는 충동이 들었다. 일기장과 무라카미 하루키의 『상실의 시대』를 챙겨서 부산행 무궁화호 기차를 탔고, 기차의 규칙적인 덜컹거림에 안도감을 느끼며 맹렬하게 책을 읽고 일기를 썼던 기억이 난다. 그 무렵의 나를 지탱해준 문장, "사람이 사람을 진실로 사랑한다는 건 자아의 무게에 맞서는 것"을 만난 날이기도 하다.

Q7. 그때의 기억이 각별한 이유는 무엇인가요?
A7. 처음으로 혼자 한 여행이었고, 나름대로 큰 용기를 낸 모험이었기 때문에. 무슨 일이 벌어질지 모르는 불확실성 안으로 발을 내디딜 때 두려움과 떨림도 느껴지지만, 그에 못지않은 해방감과 몰입감도 찾아온다는 사실을 처음으로 경험한 날이어서. 또 어디를 가든 무슨 일을 겪든 일기를 쓰는 사람으로 살 거란 예감을 했던 날이어서. 뒤죽박죽한 마음의 서랍을 적절한 단어와 문장으로 단정하게 정리해줄 때 숨통이 트인다는 것을 체험한 날이어서. 처음으로 혼자 하는 미술관 여행의 매력을 느낀 날이기도.

Q8. 그때 당신을 매혹한 '빨간 공'은 무엇이었나요?
A8. 일상과 단절되는 시간. 혼자 차분하게 생각과 감정 안으로 깊이 침잠한 뒤, 그것을 다시 언어로 옮길 수 있는 시간.

Q9. 요즘도 그것이 끌리는 사람인가요?
A9. 네, 몹시 그렇습니다.

Curator Note

펠릭스 발로통Félix Vallotton은 피에르 보나르Pierre Bonnard, 모리스 드니Maurice Denis, 에두아르 뷔야르Édouard Vuillard와 함께 나비파를 이루어 활동했던 스위스 태생 작가입니다. 뛰어난 목판화가이기도 했던 그는 평면적인 색면의 배치를 통해 신비로운 정서를 자아내는 탁월한 능력을 지닌 작가이죠. 발로통의 회화작품들은 스냅사진처럼 사적이고 친밀한 일상적 순간과 풍경을 담고 있지만, 색감 덕분에 한번 보면 뇌리에 각인될 정도로 강렬합니다. 하지만 펠릭스 발로통의 이름을 유럽 전역에 알린 것은 1898년 출간한 목판화집이었습니다. 남녀 사이의 미묘한 감정을 단순하고 대범한 흑백 그래픽으로 포착한 발로통의 목판화집은 동시대에 활동한 노르웨이의 에드바르 뭉크Edvard Munch, 영국의 오브리 비어즐리Aubrey Beardsley, 독일의 에른스트 키르히너Ernst Kirchner 등의 작업에 영향을 준 것으로 알려져 있습니다.

레옹 스필리에르트, <수영하는 여자>, 1910년

아래 질문에 글이나 말로 답합니다. 대답하기 쉬운 질문부
터 답해도 좋아요.

Q1. 그림에서 무엇이 보이나요?

Q2. 이곳은 어디일까요? 현실에 실재하는 장소처럼 느껴지
나요, 상징적 장소처럼 느껴지나요? 화가가 선택한 색상, 구
도, 시점 등을 살펴보면서 공간의 특징을 눈에 보이는 대로
적어보세요.

Q3. 가장 눈길을 사로잡는 부분이 있다면 어디인가요? 작품
의 가장 매력적인 특징은 무엇인가요?

Q4. 그림 속 사람은 현재 어떤 감정을 느끼고 있을까요?

Q5. 그와 비슷한 감정을 느꼈던 적이 있나요? 그림을 보고 떠올리게 된 기억이 있다면 적어보세요.

Q6. 그림 속 사람 옆에 동물이 한 마리 있습니다. 둘은 어떤 사이일까요?

Q7. 연상된 기억 속 당신에게도 저 동물과 같은 존재가 있었나요?

Q8. 그때의 당신과 지금의 당신은 얼마나 같고, 얼마나 다른 사람인가요? 만약 달라진 면이 많다고 느껴진다면 그 변화가 마음에 드나요?

Sample Answers

Q1. 그림에서 무엇이 보이나요?

A1. 파란 계단 난간에 수영복을 입고 걸터앉은 여자. 그 옆에서 귀를 쫑긋 세우고 함께 물을 바라보는 동물. 둘의 시선이 닿는 곳에는 어지러이 흔들리는 물의 표면이 보인다.

Q2. 이곳은 어디일까요? 현실에 실재하는 장소처럼 느껴지나요, 상징적 장소처럼 느껴지나요? 화가가 선택한 색상, 구도, 시점 등을 살펴보면서 공간의 특징을 눈에 보이는 대로 적어보세요.

A2. 실재하는 장소보다는 인물의 내면 상태를 외현화한 상징 공간처럼 느껴진다. 군복의 카모플라주 패턴처럼 보이기도 하는 물의 표면 때문에 그렇게 느끼는 것 같다. 실제 수영할 수 있는 물을 표현하는 것이 화가의 관심사였다면 물을 이런 식으로 처리하지 않았을 것이다.

Q3. 가장 눈길을 사로잡는 부분이 있다면 어디인가요? 작품의 가장 매력적인 특징은 무엇인가요?

A3. 일단 첫눈에도 그래픽적으로 강렬한 힘이 느껴진다. 파란 계단은 외곽선 없는 색면으로 표현한 반면 여성, 동물, 물을 그린 부분에서는 외곽선의 존재감이 강하게 느껴진다. 파란색 면과 검은색 선으로만 구성한 그림처럼 느껴지기도 한다. 두 요소는 이가 잘 맞물리기보다는 약간은 비껴나간 듯 부조화한데 이 점이 일단 흥미롭고, 선으로만 그려낸 이지러지는 물 표면도 시각적으로 강렬한 인상을 준다. 보통의 화가들은 물을 선이 아닌 색면으로 표현하니까. 하지만 시간을 들여서 오래 보면 볼수록 마음이 가는 것은 여자 곁을 지키

는 동물의 존재감이다.

Q4. 그림 속 사람은 현재 어떤 감정을 느끼고 있을까요?

A4. 혼란스러움. 막막함. 너무 많은 감정과 생각이 오가서 어디에서부터 어떻게 해결해야 할지 답이 안 보이는 느낌. 문제 상황에 봉착했다는 점을 자각하고 그것에 함몰된 듯하지만 마음의 가장 깊은 곳까지 흔들리지는 않는다. 부유하는 마음을 끌어당겨서 생활에 발을 붙이도록, 힘과 동기가 되어주는 소중한 존재 덕분이다.

Q5. 그와 비슷한 감정을 느꼈던 적이 있나요? 그림을 보고 떠올리게 된 기억이 있다면 적어보세요.

A5. 내가 무엇을 좋아하는지, 무엇을 하고 싶은지, 어떤 삶을 살고 싶은지 수많은 질문이 솟구쳤지만, 무엇에도 똑 부러지게 답을 할 수 없어서 막막하고 혼란스러웠던 고등학교 시절의 어느 날. 진짜 내가 어떤 사람인지 알고 싶었는데, 잡으려고 하면 할수록 '진짜 나'라는 존재는 손가락 사이로 스르륵 빠져나가는 것 같았다. 야간 자율학습 시간에 마음이 갑갑해질 때마다 선생님 몰래 학교 생활관 옥상에 올라갔다. 옥상에서 주로 시간을 같이 보낸 단짝 친구와 가끔 옥상 난간 위로 올라가 끄트머리에 걸터앉아 멀리 외곽 도로에서 넘실대는 자동차 헤드라이트 물결을 봤다. 그 순간이 기억난다.

Q6. 그림 속 사람 옆에 동물이 한 마리 있습니다. 둘은 어떤 사이일까요?

A6. 혼란과 우울이 나 자신을 전부 삼켜버리지 않게, 삶으로 되돌아올 수 있게 해준 작은 숨구멍.

Q7. 연상된 기억 속 당신에게도 저 동물과 같은 존재가 있었나요?

A7. 함께 옥상 난간에 걸터앉아 마음속에 떠다니는 '아무 말'을 모조리 꺼내놓았던 단짝 친구. 혼란스러운 있는 그대로의 나를 안심하고 보여줄 수 있었던 대상. 그 아이가 없었다면 나는 견디지 못했을 것이다.

Q8. 그때의 당신과 지금의 당신은 얼마나 같고, 얼마나 다른 사람인가요? 만약 달라진 면이 많다고 느껴진다면 그 변화가 마음에 드나요?

A8. 여전히 많은 질문을 품고 살지만, 당시처럼 모든 질문의 화살 끝이 '나'로 향하지는 않는다. 얼마 전, 오랫동안 자기 확인만 하면서 살았다는 자각을 했다. 내가 누구인지를 스스로에게 설명하는 데 온통 관심이 쏠려 있었다. 취향, 정치적 성향, 윤리의식 등 여러 영역에서 선명한 사람이 되려고 노력했는데, 이제는 스스로를 요새처럼 단단하게 구축하기보다는 유기적으로 타자에게 반응해서 시시각각 달라질 수 있는 유연한 사람이 되고 싶다. 자기 규정적 자아상이 오히려 감옥이 될 수도 있음을 체감하는 요즘이다. 옥상 난간에 걸터앉았던 때의 나와 비교하면 굉장한 변화이고, 이 변화가 마음에 든다.

Curator Note

레옹 스필리에르트Léon Spilliaert는 벨기에의 유일한 항구 도시
인 오스탕드에서 나고 자란 화가입니다. 독학으로 그림을 공
부하고, 브뤼셀에서 상징주의 문학을 출간하던 발행인 에드
몽 드망에게 고용되어 21세부터 삽화가로 일했습니다. 상징
주의 문학 중에서도 특히 에드거 앨런 포를 좋아했다고 해
요. 1910년 무렵에는 정기적으로 프랑스 파리를 오가며 회화
화가로서 경력을 쌓았고, 수채화 물감, 과슈 물감, 파스텔,
먹물 등을 섞어 그리는 자신만의 독특한 화풍도 완성했습니
다. 스필리에르트의 작품들에서는 검은색이 화폭을 장악합
니다. 수면 장애 탓에 밤 산책을 많이 했던 영향이라고 하네
요. 밤의 기묘한 풍경은 물론 화가의 자화상 역시 검은색으
로 음산하게 그려진 작품이 많습니다.

ROOM 03 ->

제3전시실

감정이입하기

"지금 느낌이 어때? 저 사람은 어떤 기분일까?"

그림은 말이 없습니다. 고요와 침묵 안에서 그저 우리에게 한 장면을 제시할 뿐입니다. 그럼에도 오래전 어느 CF의 배경음악 가사처럼 '말하지 않아도 알아요'라고 수긍하게 만드는 그림이 있습니다. 텔레파시가 통하듯 그림의 정서가 순식간에 직진으로 날아들어와 꽂히는 거죠. 그럴 때면 그림 속 타인 안으로 들어가 그의 감정을 가만히 헤아려보는 경험을 하게 됩니다.

감정이입을 통해 프레임 이쪽에서 저쪽으로 건너갈 때, 이 사람이 되었다가 저 사람이 되어볼 때, 그를 둘러싼 감정의 자장 안으로 기꺼이 걸어들어가 함께 머물 때, '그럴 수 있었다'는 삶의 수많은 갈림길을 복기할 때, 저는 여러 번 다시 사는 느낌을 받습니다.

이런 감정이입은 인물화를 볼 때 가장 빈번하게 일어나지만,
풍경화, 정물화, 추상화 중에서도 관람객을 단숨에 화가의
자리로 끌고 가서 화가가 느끼고 있는 정서와 느낌에 동참하
도록 독려하는 작품이 있습니다.

'~속으로 들어가 느끼다'라는 뜻의 단어가 있습니다. 점점
더 많은 사람들이 갈구하는 그것, 바로 '공감empathy'입니다.
소설가 이언 매큐언은 "인류애의 핵심에 있는 것은 자기 자
신이 아닌 다른 사람이 되면 어떨까 상상해보는 것이다"라
고 했습니다. 그림 앞에서 상상이라는 도약대를 이용해 프
레임 이쪽에서 저쪽으로 건너가보는 경험은 결코 사소하지
않습니다.

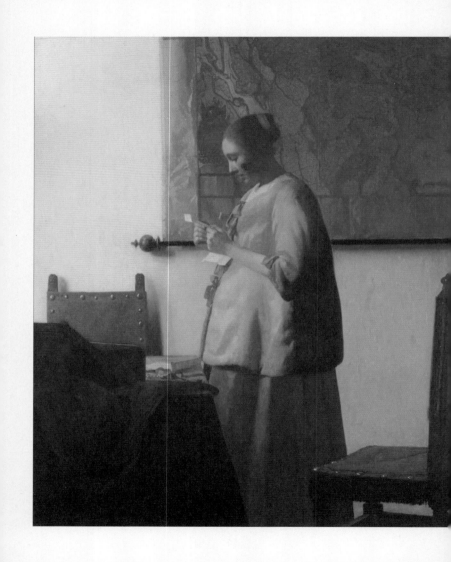

요하네스 페르메이르, <편지 읽는 푸른 옷의 여인>, 1662년경

Questions

아래 질문에 글이나 말로 답합니다. 대답하기 쉬운 질문부
터 답해도 좋아요.

Q1. 그림에서 무엇이 보이나요? 어떤 일이 벌어지고 있나
요? 눈에 보이는 대로 적어보세요.

Q2. 그림 속 사람은 지금 어떤 감정을 느끼고 있을까요?

Q3. 그림의 어느 부분에서 그런 감정을 느꼈나요?

Q4. 만약 당신이 그림 속 사람이라면 지금 무엇이 필요할 것 같나요?

Q5. 이 그림을 그릴 때 화가의 관심사는 무엇이었을까요? 작품을 보는 사람에게 무엇을 전하고자 했을까요?

Sample Answers

Q1. 그림에서 무엇이 보이나요? 어떤 일이 벌어지고 있나요? 눈에 보이는 대로 적어보세요.

A1. 조용한 방. 창가 근처에 놓인 책상 곁에서 편지를 읽고 있는 여자가 있다. 두 손으로 편지지를 꼭 쥐고 눈을 내리깐 채 입을 살짝 벌린 모습이 얼마나 집중해서 편지를 읽고 있는지 알려준다. 세상에 편지와 그 단둘만 존재하는 것처럼 나머지는 음소거되었다. 누구로부터 온 편지인지, 어떤 내용의 편지인지 모르지만, 분명히 사소한 내용은 아닐 것이다. 그의 인생에서 중요한 사건을 증거하는 편지일 것이다. 여자가 입은 파란색 상의는 그림 왼편에서 벽을 타고 스며드는 빛을 부드럽게 튕겨내면서 공단처럼 매끈한 천의 질감을 짐작할 수 있게 한다. 이 빛 덕분에 여자는 빛난다. 왼쪽 팔 아랫부분, 특히 밝게 빛나는 상의는 둥그스름한 굴곡을 만들고 있는데, 여자가 임신 중인 걸까 궁금해진다.

벽에 걸린 커다란 지도는 여자가 바깥세상을 향한 자연스러운 호기심을 숨기지 않아도 되는 환경에 살고 있다고 말해주는 것 같다. 책상 위에는 열어젖힌 상자가 있고 그 옆으로 빛을 반사하는 진주 목걸이가 보인다. 그림을 처음 봤을 때는 편지가 도착하자마자 한달음에 읽어내려가는 중이라고 생각했지만, 책상 위에 헝클어진 사물들을 보고 나니 어쩌면 상자에 오래 보관해두었던 편지인지도 모른다는 생각도 든다. 잊고 있다가 오랜만에 꺼내 읽으며 편지를 받았을 당시를 회상하는 것인지도 모른다.

Q2. 그림 속 사람은 지금 어떤 감정을 느끼고 있을까요?

A2. 심장박동이 빨라지고, '무슨 일이 벌어졌던 거지?' 어리둥절하

고, 격정이 서서히 다가오면서 눈물이 날 것 같은 느낌.

Q3. 그림의 어느 부분에서 그런 감정을 느꼈나요?

A3. 여자의 표정과 벌어진 입술의 각도. 당장이라도 입을 열어 혼잣말을 할 것처럼 감정이 잔뜩 고인 턱 아래부터 목울대까지의 곡선. 힘이 들어간 손가락의 모양.

Q4. 만약 당신이 그림 속 사람이라면 지금 무엇이 필요할 것 같나요?

A4. 여자는 지금 타인이 함부로 침범할 수 없는 순간을 겪고 있지만, 편지를 다 읽고 나면 소식을 나눌 누군가가 필요할 것 같다. 어떤 소식은 혼자 간직하기엔 너무 크다. 좋은 소식이나 나쁜 소식 모두.

Q5. 이 그림을 그릴 때 화가의 관심사는 무엇이었을까요? 작품을 보는 사람에게 무엇을 전하고자 했을까요?

A5. 직접 보여주지 않고 암시하는 방법을 연구했던 것 같다. 관람객이 함부로 정의하지 못하고 애매한 목격자로 남도록. 그래서 자꾸 생각나고 궁금하고 다시 보고 싶어지도록. 또한 드라마를 폭발시키지 않고, 그 에너지를 품고 있는 직전의 순간을 박제한 점도 흥미롭다. 어찌 보면 고요한 순간이지만 눈에 보이지 않는 긴장과 사건의 움직임으로 농밀하게 가득 차 있다.

Curator Note

요하네스 페르메이르Johannes Vermeer는 서양미술사에서 최초로 일상과 보통 사람들을 적극적으로 화폭에 담았던 17세기 네덜란드 장르화 시대의 화가입니다. 그가 남긴 약 35점의 작품 중 대다수가 편지 쓰기, 음악 연주, 직업인, 집안일 등 장르화의 테마를 그리고 있지만, 동시대에 활동한 얀 스테인Jan Steen, 프란스 할스Frans Hals 등과 하나의 그룹으로 뭉뚱그리기에는 석연치 않은 면이 있습니다. 다른 장르화 화가들도 물론 빼어난 매력을 자랑하지만, 그들의 작품은 옛 그림처럼 느껴집니다. 당대와 그 시절의 사람이 보입니다. 페르메이르 그림은 그렇지 않습니다. 그저 아름다움이 보입니다. 미학자 츠베탕 토도로프는 그 이유에 대해 이렇게 설명했습니다. "페르메이르는 자신의 직업으로 배운 장르화를 개인의 천재성으로 너무나 완벽한 경지까지 이끌어갔기 때문에 우리는 눈에 보이는 이미지 너머 그림 속에 재현된 세계 속으로 더 이상 들어갈 수가 없는 것이다."

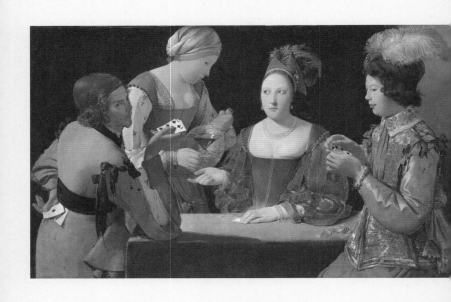

조르주 드 라 투르, <다이아몬드 에이스가 있는 속임수>, 1635~8년

아래 질문에 글이나 말로 답합니다. 대답하기 쉬운 질문부터 답해도 좋아요.

Q1. 그림에서 무엇이 보이나요? 어떤 일이 벌어지고 있나요? 눈에 보이는 대로 적어보세요.

Q2. 그림에는 총 네 명이 있습니다. 각각은 지금 어떤 감정을 느끼고 있을까요? 오른쪽 사람부터 관찰하며 써보세요.

Q3. 그림의 어느 부분에서 그런 감정을 느꼈나요?

Q4. 네 사람 중 가장 감정이입이 잘되는 사람은 누구였나요?

Q5. 이 그림을 그릴 때 화가의 관심사는 무엇이었을까요? 작품을 보는 사람에게 무엇을 전하고자 했을까요?

Sample Answers

Q1. 그림에서 무엇이 보이나요? 어떤 일이 벌어지고 있나요? 눈에 보이는 대로 적어보세요.

A1. 네 사람이 카드 게임을 하고 있는데, 뭔가 수상쩍다. 가운데 있는 여성 둘은 술잔을 주고받는 척하면서 눈으로 무언의 메시지를 나누고, 왼쪽에 있는 남자는 관람객에게 자신의 패를 슬쩍 보여주는 동시에 등 뒤에 감춘 속임수 카드의 존재도 알려준다. 남자가 곁눈질로 관람객을 쳐다보는 점도 의미심장하다. 지금 벌어지는 소동극에 동참하라고 넌지시 초대하는 것 같다. 문제는 오른쪽에 휘황찬란한 옷을 입고 있는 남자다. 해맑은 표정으로 다음 수만 계산하는 것 같은데, 보아하니 그 앞에 놓인 은화, 금화가 모두 나머지 사람들 주머니로 들어가는 건 시간문제일 것 같다.

Q2. 그림에는 총 네 명이 있습니다. 각각은 지금 어떤 감정을 느끼고 있을까요? 오른쪽 사람부터 관찰하며 써보세요.

A2. 오른쪽 남자) 카드 게임 꿀잼.

빨간 깃털 모자 여자) 자신이 세워놓은 시나리오대로 판이 돌아가도록 강경하게 조율 중이다. 실수 없이 해내라고 나머지 패거리를 다그치는 것 같기도 하다.

터번 쓴 여자) 속임수에 가담한 지 얼마 되지 않은 듯 약간은 긴장한 표정이다. 타깃인 오른쪽 남자의 눈치를 열심히 살피는 중이다.

왼쪽 남자) 스릴을 느끼고도 남을 상황인데, 약간은 심드렁하고 무료하다. 관람객을 향해 '너도 낄래?'라는 눈빛을 보내는 것으로 보아 나머지 세 사람을 둘러싼 팽팽한 긴장에서 한발 물러나 있다.

Q3. 그림의 어느 부분에서 그런 감정을 느꼈나요?

A3. 눈동자 위치! 구도와 색감 등 그림의 모든 요소를 그대로 둔 채 사람들의 눈동자만 조금 다른 위치로 옮겨도 이 그림은 전혀 다른 이 야기가 될 것이다.

Q4. 네 사람 중 가장 감정이입이 잘되는 사람은 누구였나요?

A4. 단숨에 눈길을 끄는 건 빨간 깃털 모자를 쓴 여자이지만, 심경 이 생생하게 전해져오는 사람은 술잔을 건네는 터번 쓴 여자였다. 타 인에게 물건을 건넬 때 시선은 자연스럽게 물건을 쥔 손을 따라가기 마련인데, 여자의 시선은 오른쪽 남자에게 고정되어 있다. 침이 마른 듯 힘이 들어간 아랫입술과 턱에서 긴장감이 전해져온다.

Q5. 이 그림을 그릴 때 화가의 관심사는 무엇이었을까요? 작품을 보 는 사람에게 무엇을 전하고자 했을까요?

A5. 삼인조 사기단에 당하고 있는 순진한 부잣집 청년을 보여주지 만, 도덕적 교훈을 담기 위해 그림을 그렸다고 느껴지지는 않는다. 심각한 수준의 악행이 아니라 유머러스하게 넘길 수 있는 가벼운 소 동극을 보여주는 느낌. 화가가 이 그림을 그릴 때 가장 재미를 느 낀 부분은 오히려 옷감과 액세서리의 질감 표현이 아니었을까? 터 번 쓴 여자가 찬 팔찌, 그가 들고 있는 크리스털 잔, 빨간 깃털 모자 를 쓴 여자의 진주 액세서리들, 드레스의 금사 장식, 테이블 위 금 화와 은화, 부잣집 청년의 화려한 금은사 자수 조끼, 핑크 실크 셔 츠 등에 찬찬히 시선을 던지다 보면 서로 다른 사물의 질감을 생생 하게 표현하기 위해 직사광선과 그림자를 탁월하게 다룬 화가의 손 길을 느끼게 된다.

Curator Note

조르주 드 라 투르Georges de La Tour는 17세기 바로크 시대에 활동한 프랑스 화가입니다. '촛불의 화가'라는 별명으로 불릴 만큼 촛불이 등장하는 인상적인 성화를 여럿 남겼습니다. 어두운 방의 유일한 광원인 촛불로부터 은은한 불이 퍼져나가는 효과를 기막히게 잘 묘사했죠. 〈참회하는 막달라 마리아〉, 〈목동들의 경배〉 같은 대표작을 보면 촛불에 성스럽고 숙연한 기운을 더하는 화가의 재능에 놀라게 됩니다. 그의 작품을 보면 신기할 정도로 이탈리아 화가 카라바조Caravaggio가 떠오릅니다. 빛과 어둠의 대비를 통해 화폭에 긴장과 드라마를 더하는 법부터 그림의 테마까지, 카라바조의 흔적이 엿보이죠. (실제로 드 라 투르가 카라바조의 그림을 보고 배웠는지에 대해서는 밝혀지지 않았습니다.) 일례로 〈다이아몬드 에이스가 있는 속임수〉는 카라바조의 〈야바위꾼〉을 떠올리게 하고, 인물의 눈동자를 이용해 극적 긴장을 끌어올린 또 다른 작품 〈점쟁이〉는 카라바조의 〈점쟁이 여인〉을 떠올리게 합니다.

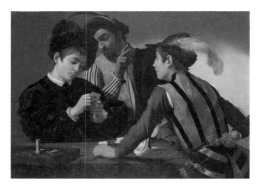

카라바조,
<야바위꾼>,
1594년

조르주 드 라 투르, <점쟁이>, 1630년경

카라바조, <점쟁이 여인>, 1599년

장 바티스트 시메옹 샤르댕, <물컵과 커피 주전자>, 1760년

Questions

아래 질문에 글이나 말로 답합니다. 대답하기 쉬운 질문부터 답해도 좋아요.

Q1. 그림에서 무엇이 보이나요? 어떤 일이 벌어지고 있나요? 눈에 보이는 대로 적어보세요.

Q2. 그림이 당신에게 어떤 느낌/감정이 들게 하나요?

Q3. 그림의 어느 부분에서 그런 감정을 느꼈나요?

Q4. 이 그림을 그릴 때 화가의 관심사는 무엇이었을까요? 작품을 보는 사람에게 무엇을 전하고자 했을까요?

Sample Answers

Q1. 그림에서 무엇이 보이나요? 어떤 일이 벌어지고 있나요? 눈에 보이는 대로 적어보세요.

A1. 물이 담긴 유리컵, 적갈색 커피 주전자, 마늘 세 톨, 약간의 마늘 껍질, 알 수 없는 식물의 줄기가 있다. 더없이 일상적인 사물들이 아무 일 없이 놓여 있을 뿐인데, 말로 형용하기 어려운 복합적인 감정이 밀려든다.

Q2. 그림이 당신에게 어떤 느낌/감정이 들게 하나요?

A2. 아련함. 닳고 닳은 생활의 물건들을 부드럽게 쓰다듬어 그 안에서 아름다움을 찾아내는 어떤 사람의 시선. 다시는 돌아오지 않을 순간에 대한 애틋함, 소중함, 회한. 흘러가고 변하고 사라지는 모든 존재의 끝과 소멸을 안쓰럽게 여기면서 동시에 포근히 안아주려는 마음.

Q3. 그림의 어느 부분에서 그런 감정을 느꼈나요?

A3. 빛을 반사하는 커피 주전자 손잡이나 물컵 위쪽을 보면 초점이 또렷하게 맞는 듯한데, 전체적으로는 부드럽고 뿌연 필터를 끼운 것처럼 어렴풋하고 아스라하다. 특히 물컵의 투명함과 마늘의 하얀색이 서로에게 영향을 주는 부분이나 벽과 테이블보의 미묘한 색감과 질감 표현도 아련한 느낌을 내는 데 큰 몫을 한 것 같다. 화가가 그린 사물이 단출하기 짝이 없는 생활의 물건이라는 점도 독특한 정서를 자아낸다. 매일 손에 쥐고 쓰는 물건이지만, 그림 속으로 손을 쑥 집어넣어 잡아보려고 하면 어쩐지 잡히지 않을 것만 같다. 누군가는 아무런 감흥도 느끼지 못하고 그냥 넘겨버릴 일상의 사물을 이렇

게 그려냈다는 건 화가가 그만큼 자신의 생활을 사랑한다는 뜻 아닐까. 흘러가는 시간이 아깝고 애틋하게 느껴질 만큼 자신의 삶을 소중히 여기는 것 같다.

Q4. 이 그림을 그릴 때 화가의 관심사는 무엇이었을까요? 작품을 보는 사람에게 무엇을 전하고자 했을까요?

A4. 그려져야 할 마땅한 이유가 없다고 여겨지던 대상도 어떻게 바라보는지에 따라 충분히 아름다울 수 있다고 말하려는 듯하다. 당신 앞에 놓인 물건에도 작은 기적이 깃들어 있다고, 그것에 감사하라고, 소중히 여기라고, 시간이 흐르고 있음을 잊지 말라고 말하는 것 같다.

장 바티스트 시메옹 샤르댕Jean-Baptiste-Siméon Chardin이 활동한 18세기 프랑스에서는 우아하고 낙천적이고 장식적인 로코코 양식이 유행했습니다. 앞서 잠시 설명했듯 회화 안에서도 우열이 있어 역사화, 인물화, 장르화, 동물화, 풍경화, 정물화 순서로 존중을 받았어요. 샤르댕은 젊은 시절부터 탁월한 재능으로 두각을 나타내 왕립 아카데미에 수월하게 입성했고, 후에는 루브르 궁전 안에 살면서 살롱전의 그림 배치를 담당하기도 합니다. 화가로서 충분히 성공한 삶을 살았죠. 그럼에도 불구하고 그는 가장 하대받던 정물화에 대한 애정을 버리지 않았습니다. 그림에 거창한 관념을 담기보다 소박하고 진실된 시선으로 눈에 보이는 것을 보이는 대로 그렸습니다. 솔직한 애정으로 당대의 위계와 관념을 뛰어넘은 것입니다. 샤르댕의 열렬한 팬을 자처한 마르셀 프루스트는 샤르댕의 자화상을 보고 "많이 보고, 많이 웃고, 많이 사랑해본 사람의 눈"이라고 말했는데요. 샤르댕의 정물화에서 우리가 느끼는 충만함의 이유를 온전히 설명하는 말 같기도 합니다.

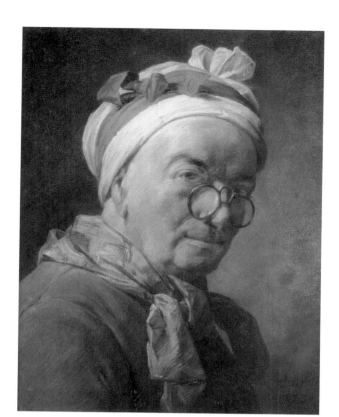

장 바티스트 시메옹 샤르댕, <자화상>, 1771년

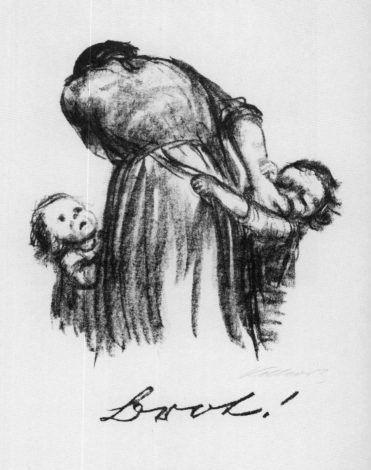

*Brot!(빵!)

케테 콜비츠, <빵을!>, 1924년

아래 질문에 글이나 말로 답합니다. 대답하기 쉬운 질문부터 답해도 좋아요.

Q1. 그림에서 무엇이 보이나요? 어떤 일이 벌어지고 있나요? 눈에 보이는 대로 적어보세요.

Q2. 그림이 당신에게 어떤 느낌/감정이 들게 하나요?

Q3. 그림의 어느 부분에서 그런 감정을 느꼈나요?

Q4. 이 그림을 그릴 때 화가의 관심사는 무엇이었을까요? 작품을 보는 사람에게 무엇을 전하고자 했을까요?

Sample Answers

Q1. 그림에서 무엇이 보이나요? 어떤 일이 벌어지고 있나요? 눈에 보이는 대로 적어보세요.

A1. 울고 있는 아이 두 명과 등을 돌린 채 아이들을 외면하면서 슬퍼하는 여자가 있다. 그림 아래에는 독일어로 '빵!'이라고 적혀 있다. 빵을 달라고 보채는 아이 둘은 단순히 간식이 필요한 게 아니다. 굶주렸다. 오른쪽 아이는 여자가 손에 쥔 작은 빵 덩어리를 먹기 위해 안간힘을 다해 매달린다. 눈물 줄기가 뺨을 타고 흘러내리고 있고, 찡그린 미간을 보면 목이 쉬도록 우는 아이의 목소리가 들려오는 것 같다. 좀 더 어리고 여린 왼쪽 아이는 울음이 터지기 직전이다. 간절한 눈빛으로 정말 먹을 게 없냐고 묻는다. 배고픈 두 아이를 먹이지 못하는 고통이 여자를 휩쓸고 있다. 흐느끼느라 차마 허리도 펴지 못하고 아이들의 눈동자를 외면한다.

Q2. 그림이 당신에게 어떤 느낌/감정이 들게 하나요?

A2. 미어지는 느낌. 깊고 진득한 슬픔. 비통함.

Q3. 그림의 어느 부분에서 그런 감정을 느꼈나요?

A3. 여자의 등과 떨군 머리, 뒤로 감춘 손, 구부정한 자세. 인물의 감정을 직접적으로 드러내는 얼굴이 보이지 않는데도, 여자의 뒷모습에서 강렬한 슬픔이 느껴진다. 어깨부터 이어지는 몇 개의 외곽선, 그리고 치마 주름을 표현하기 위해 그려 내려간 두꺼운 선을 보고 있으면 화가가 그림을 그릴 때 얼마나 손아귀에 힘을 주었는지, 얼마큼의 속도로 선을 밀고 나갔는지 짐작할 수 있다. 아마도 이런 역동적인 선 덕분에 그림이 담아낸 순간이 더 드라마틱하게 다가온

것 아닐까. 그렇게 여자의 뒷모습으로 표현한 비통함과 양쪽에서 얼굴을 드러내고 있는 두 아이의 순진무구함이 대비되어 가슴이 미어진다. 더 놀라운 점은 짧은 순간적 동작으로 이런 감정을 담아냈다는 점이다. 아이들과 여자 모두 그림이나 조각으로 남겨지기에 걸맞은 '포즈'를 취한 것이 아니다. 화가의 놀라운 관찰력으로 포착해낸 생활 속 몸짓이다.

Q4. 이 그림을 그릴 때 화가의 관심사는 무엇이었을까요? 작품을 보는 사람에게 무엇을 전하고자 했을까요?

A4. 배고픈 사람들의 고통을 최대한 온전히 보존해 그림을 보는 사람에게로 전달하기. 이념, 사상, 국적, 취향, 종교를 초월해 인간이라면 누구나 공감할 수 있는 감정의 공유지로 초대하기. 그의 슬픔을 내 일처럼 겪어보기. 함께 아파하기.

Curator Note

ROOM
03

독일 화가 케테 콜비츠Käthe Kollwitz는 힘없는 사람, 고통받는 사람의 얼굴과 목소리를 담아내면서 당대의 현실을 고발하는 회화, 판화, 조각 작업에 평생을 헌신한 예술가입니다. 그가 살았던 19세기 후반부터 20세기 중반은 제국주의, 전체주의와 같은 이념으로 인한 전쟁이 세계를 휩쓸었던 때입니다. 베를린에는 도시 빈민이 넘쳐났고, 빈곤과 기아가 잠식했으며, 아이들이 성인도 되기 전에 전쟁에 동원되는 일도 빈번했습니다.

케테 콜비츠의 아들 역시 제1차 세계대전에 참전해 사망하고, 제2차 세계대전 때는 손자가 전쟁으로 사망했습니다. 나치 점령 기간에는 그의 모든 작품이 퇴폐 미술로 낙인찍혀 모든 미술관에서 추방되었고, 제2차 세계대전 중 포화로 50년간 살았던 집과 작품이 사라지는 불행도 겪었죠. 하지만 케테 콜비츠는 타인의 고통을 감지하는 예민한 레이더를 거두지 않았습니다. 전쟁에서 아들을 잃은 어머니들, 구걸하는 아이들, 기아에 시달리는 농민들, 공권력에 의해 사랑하는 동료를 잃은 혁명가들의 슬픔을 자신의 것처럼 함께 아파했습니다. 공감과 감정이입의 힘으로 그들과 하나가 되었습니다. 그의 작품을 볼 때면 가슴이 미어지도록 슬프지만, 모두를 끌어안는 강인한 힘이 느껴지는 이유입니다.

ROOM 04 ->

제4전시실

닮은꼴 찾기

"앗, 나랑 닮은 것 같은데?"

감정이입을 하며 그림을 보다 보면 어느 순간 '어? 이 사람 어쩐지 나랑 비슷한 것 같아'라는 느낌을 주는 인물과 만날 때가 있습니다. 영화나 소설처럼 시간의 흐름과 함께 서사가 쌓이는 예술 장르를 경험할 때 독자는 흔히 주인공과 자신을 동일시하게 되는데요. 모든 정보가 시간차 없이 주어지는 그림 앞에선 조금 다른 경험을 할 수 있어요. 특히 여러 사람이 동시에 등장하는 인물화 앞에서 나와 닮은 사람을 찾아보는 경험은 흥미롭습니다. 내가 나를 어떤 이미지로 그리고 있는지 머릿속 자아상을 재인식하는 경험을 할 수 있죠.

다수의 인물이 등장하는 그림을 그릴 때 화가는 각 인물이 존재해야 하는 저마다의 이유와 필요성에 대해 고민하고, 그 결과에 따라 역할을 배분합니다. 자동기술 같은 무의식적이고 우연적인 방식으로 창작하는 것이 아닌 이상 화가는 각 인물이 바로 그 자리에서 그 행동을 하도록 계산하고 선택합니다. 영화감독이 역할 배분을 하고 캐릭터 연출을 하듯 말이죠. 하지만 우리가 보는 네모난 액자 속 장면은 영화와 달리 정지해 있고, 앵글 안에 들어온 모든 인물이 공평하게 시선에 노출됩니다. 시간 제약 없이 내키는 대로 오솔길로 빠져서 주변인까지 찬찬히 살펴볼 여지가 많은 셈이죠. 다양한 인물이 저마다의 결정적 순간을 맞이한 그림 속에서 여러분과 가장 가깝게 느껴지는 한 사람을 발견해보세요.

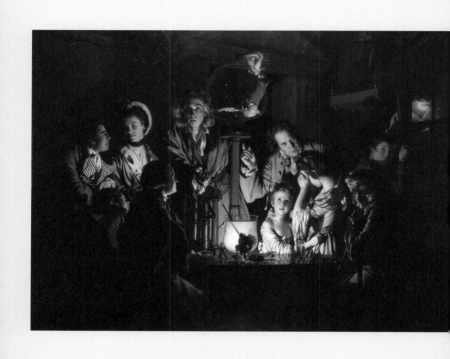

조셉 라이트, <공기 펌프 실험>, 1768년

아래 질문에 글이나 말로 답합니다. 대답하기 쉬운 질문부터 답해도 좋아요.

Q1. 그림에서 무엇이 보이나요? 어떤 일이 벌어지고 있나요? 눈에 보이는 대로 적어보세요.

Q2. 그림 속 여러 인물은 저마다 다른 행동/반응을 하고 있습니다. 어떤 사람이 가장 '나와 비슷하다'고 느껴지나요? 한 명만 골라보세요.

Q3. 왜 그렇게 느꼈나요? 그 인물이 당신이 가진 어떤 면을 대변하고 있나요?

Q4. 화가가 그 인물을 그림 안에 넣기로 결정한 이유는 무엇일까요? 그 인물의 존재가 그림에 어떤 효과를 불러일으키고 있나요?

Q5. 왜 그렇게 생각했나요?

Q6. 어떤 사람이 가장 '나와 안 비슷하다'고 느껴지나요? 한 명만 골라보세요.

Q7. 왜 그렇게 느꼈나요?

Q8. 이 그림을 그릴 때 화가의 관심사는 무엇이었을까요? 작품을 보는 사람에게 무엇을 전하고자 했을까요?

Sample Answers

Q1. 그림에서 무엇이 보이나요? 어떤 일이 벌어지고 있나요? 눈에 보이는 대로 적어보세요.

A1. 달빛 밝은 밤에 아주 어두운 방에서 실험이 벌어지고 있다. 가운데 빨간 가운을 걸친 백발 남성이 진지한 표정으로 실험을 진행하는데, 과학자라기보다는 어쩐지 마법사 혹은 허풍쟁이처럼 느껴진다. 그는 투명 유리관에 살아 있는 새를 넣어놓고 뭔가를 하려는 참이다. 화폭 왼쪽의 세 사람과 한 명의 소년은 편안하게 기다리는 반면 화폭 오른쪽의 두 소녀는 격한 반응을 보인다. 언니는 새가 죽을까 봐 차마 보지 못하겠다는 듯 눈을 가리고 있고, 동생은 실험이 거짓은 아닐까 의심하는 마음, 실험 도구가 된 새에 대한 연민, 새의 잔인한 죽음에 대한 두려움, 그럼에도 불구하고 결말을 알고 싶은 호기심 등 여러 감정이 뒤섞인 눈으로 실험관을 쳐다보고 있다. 소녀들의 보호자로 추정할 수 있는 중년 남성이 언니에게 실험을 목격할 것을 권유하고 있고, 그 옆에는 막 창문의 커튼을 치려는 소년과 이 모든 소동에서 물러나 자기만의 상념에 빠진 한 사내가 보인다.

Q2. 그림 속 여러 인물은 저마다 다른 행동/반응을 하고 있습니다. 어떤 사람이 가장 '나와 비슷하다'고 느껴지나요? 한 명만 골라보세요.

A2. 눈을 가리고 있는 소녀.

Q3. 왜 그렇게 느꼈나요? 그 인물이 당신이 가진 어떤 면을 대변하고 있나요?

A3. 유독 공포심과 긴장감에 취약한 면. 또 TV나 영화에서 누군가

가 해를 입는 장면을 보면 내가 그 일을 당하기라도 하는 것처럼 꿈 찔 놀라며 눈을 감거나. 일상생활 중 타인이 정강이를 부딪치거나 넘 어지는 장면을 볼 때 나도 모르게 "아!" 하며 아픈 듯 소리를 지르는 습관이 있기 때문에 닮았다고 느꼈다.

Q4. 화가가 그 인물을 그림 안에 넣기로 결정한 이유는 무엇일까 요? 그 인물의 존재가 그림에 어떤 효과를 불러일으키고 있나요?
A4. 곧 끔찍한 일이 벌어질지도 모른다는 서스펜스를 그림 안에 부 여하면서 동시에 지식의 탄생을 위해 때론 희생을 감수하기도 해야 한다는 점을 부각시키는 역할. 새로운 발견. 지식은 편안함 안에서 태어나지 않으며, 때로는 외면하고 싶어도 외면하지 말고 지켜봐야 한다고 우회적으로 설득하기 위해 눈을 가린 소녀가 있는 것 같다.

Q5. 왜 그렇게 생각했나요?
A5. 가장 중요한 순간에 눈을 돌려버린 소녀와 무섭지만 눈을 떼지 않은 더 어린 소녀를 함께 배치했다는 점이 의미심장하게 느껴졌다. 방에 있는 가장 작고 어린 사람이 공포심에도 불구하고 사건을 주시 하는 장면을 그림으로써 호기심이라는 주제가 그림을 장악하게 된 것 같다. 실험 장면을 지켜보라고 권유하는 보호자의 표정과 손짓이 온화한 것도 부드러운 설득을 위한 화가의 선택 아니었을까.

Q6. 어떤 사람이 가장 '나와 안 비슷하다'고 느껴지나요? 한 명만 골라보세요.
A6. 오른쪽 창가에서 커튼을 치는 소년.

Q7. 왜 그렇게 느꼈나요?

A7. 실험 진행자의 조수로서 주도권 없이, 자신이 하는 일의 의미도 잘 모른 채 그저 명령받은 일을 수행하는 듯 보여서. 나는 행위의 의미를 모른 채 누군가 시켜서 해야 할 때 가장 고통스럽다.

Q8. 이 그림을 그릴 때 화가의 관심사는 무엇이었을까요? 작품을 보는 사람에게 무엇을 전하고자 했을까요?

A8. 다른 그 무엇보다 몰입감을 경험시켜주려고 한 것 같다. 관람객과 시선을 맞추는 실험 진행자는 흡사 "자, 여기를 보세요"라고 말하는 듯 단숨에 이목을 집중시키고, 시선이 자연스럽게 두 소녀에게로 이어지면서 어느새 그림에 가담하는 느낌이랄까. 실험이 벌어지는 현장 안에 끌려 들어가는 느낌을 주기 위해 일부러 관람객 쪽의 테이블 근처를 비워놓은 것 같다. 관람객인 내가 딱 저 빈자리로 들어가 앉아 실험을 지켜보는 순간부터 그림 속 인물이 마법에서 깨어나면서 본격적인 실험이 시작될 것만 같다.

Curator Note

18세기 영국의 화가 조셉 라이트Joseph Wright는 산업혁명 이후인 18세기 후반, 과학이 본격적으로 발달하기 시작한 시기에 활동했습니다. 달빛 풍경을 멋지게 그리는 풍경화가이자 대중들의 계몽의 순간을 그려내는 풍속화가였는데요. 이전까지 신의 섭리, 신의 영역이라 생각했던 분야에서 인간이 발견하고 쌓아온 지식을 가르치고 배우는 순간도 자주 그렸기 때문에 그의 작품에는 지적인 호기심을 가진 사람들이 등장할 때가 많습니다. 앞서 살펴본 프랑스 화가 조르주 드 라 투르처럼 조셉 라이트도 빛과 어둠을 드라마틱하게 대비시키는 그림을 자주 그렸는데요, 한 가지 차이가 있다면 성스러운 빛이나 성찰적인 촛불이 아닌 과학기술의 부산물인 인공광 램프가 등장한다는 점입니다. '산업혁명 시대의 정신을 표현한 첫 번째 화가'라는 별명이 괜히 붙은 건 아닌 듯합니다.

ROOM
04

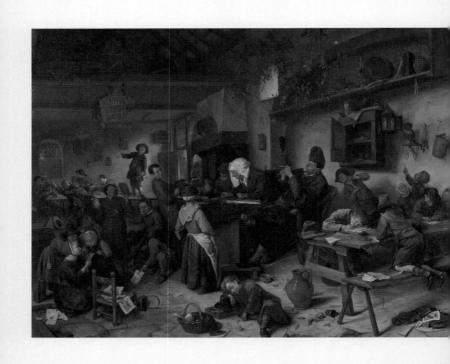

얀 스테인, <소년 소녀를 위한 학교>, 1670년경

Questions

아래 질문에 글이나 말로 답합니다. 대답하기 쉬운 질문부터 답해도 좋아요.

Q1. 그림에서 무엇이 보이나요? 어떤 일이 벌어지고 있나요? 눈에 보이는 대로 적어보세요.

Q2. 그림 속 여러 인물은 저마다 다른 행동/반응을 하고 있습니다. 어떤 사람이 가장 '나와 비슷하다'고 느껴지나요? 딱 한 명만 골라보세요.

Q3. 왜 그렇게 느꼈나요? 그 인물이 당신이 가진 어떤 면을 대변하고 있나요?

Q4. 화가가 그 인물을 그림 안에 넣기로 결정한 이유는 무엇일까요? 그 인물의 존재가 그림에 어떤 효과를 불러일으키고 있나요?

Q5. 왜 그렇게 생각했나요?

Q6. 어떤 사람이 가장 '나와 안 비슷하다'고 느껴지나요? 한 명만 골라보세요.

Q7. 왜 그렇게 느꼈나요?

Q8. 이 그림을 그릴 때 화가의 관심사는 무엇이었을까요? 작품을 보는 사람에게 무엇을 전하고자 했을까요?

ROOM
04

Sample Answers

Q1. 그림에서 무엇이 보이나요? 어떤 일이 벌어지고 있나요? 눈에 보이는 대로 적어보세요.

A1. 난장판이 된 교실이 보인다. 하얀 두건을 쓴 여자 선생님과 갈색 모자를 쓴 남자 선생님이 맡고 있는 반인 듯한데, 아이들이 떠들고 장난치고 싸우고 노래 부르는 등 다들 제멋대로 하고 싶은 행동을 하고 있다. 시끌벅적한 소음, 재잘거리는 아이들 목소리가 들려올 것만 같다.

Q2. 그림 속 여러 인물은 저마다 다른 행동/반응을 하고 있습니다. 어떤 사람이 가장 '나와 비슷하다'고 느껴지나요? 딱 한 명만 골라보세요.

A2. 갈색 모자를 쓴 남자 선생님 오른쪽에 울적한 표정으로 책상에 엎드려서 뭔가 쓰고 있는 아이.

Q3. 왜 그렇게 느꼈나요? 그 인물이 당신이 가진 어떤 면을 대변하고 있나요?

A3. 아이는 시끄럽고 어수선한 분위기에 끼고 싶지 않다는 듯 몸을 말아 혼자만의 영역을 구축했다. 그러곤 생각에 몰두하려 애쓴다. 풀리지 않는 문제를 풀려고 애쓰는 중일 수도 있고, 일기를 쓰는 중일 수도 있다. 확실한 건 수업 진도와 무관한 일을 하고 있다는 것. 사람 많고 시끄러운 곳에 가면 우울해지는 성향, 네 명 이상 모인 자리에 가면 말수가 급격히 줄어드는 성향, 혼자 생각하고 끄적이는 시간을 좋아하는 성향을 가져서 이 아이가 가깝게 느껴졌다.

Q4. 화가가 그 인물을 그림 안에 넣기로 결정한 이유는 무엇일까요? 그 인물의 존재가 그림에 어떤 효과를 불러일으키고 있나요?

A4. 아이들의 다양한 성격과 취향을 부각시키는 효과. 대부분의 아이가 시끄럽게 떠드는 중에도 어떤 아이는 선생님 곁에서 하나라도 더 배우려 하고, 어떤 아이는 자기만의 생각에 잠겨 뭔가를 쓴다. 그림 속 어린이들은 단 한 명도 같은 행동을 하지 않고 저마다의 개성과 생동감을 지니고 있다.

Q5. 왜 그렇게 생각했나요?

A5. 난장판이 된 교실을 재미있게 보여주지만, 그렇다고 이들을 우스꽝스럽게 보여주거나 비판하려고 이 그림을 그리진 않은 것 같다. 만약 이들을 흉봄으로써 일말의 교훈을 전하기 위해 그린 그림이었다면 이런 식으로 학생 한 명 한 명의 개성을 부각하지 않았을 것이다. 난장판을 바라보는 유머러스한 시선이 분명 존재하지만, 근본적으로는 아이들 한 명 한 명이 귀엽고 그들을 그리는 일이 재미있어서 작업한 그림처럼 느껴진다.

Q6. 어떤 사람이 가장 '나와 안 비슷하다'고 느껴지나요? 한 명만 골라보세요.

A6. 그림의 왼쪽, 책상 위에 올라가 혼자 노래 부르고 있는 소년.

Q7. 왜 그렇게 느꼈나요?

A7. 그림 속 다른 아이들이 하는 행동은 나도 한 번쯤 해봤을 행동인데, 이 행동은 해본 적이 없다. 들어주는 친구도 없는데 혼자만의 흥에 겨워 뮤지컬 주인공이라도 된 양 노래를 부르는 일을 나도 언

젠가 할 때가 있을까?

Q8. 이 그림을 그릴 때 화가의 관심사는 무엇이었을까요? 작품을 보는 사람에게 무엇을 전하고자 했을까요?

A8. 장난꾸러기 어린이라는 개념을 전하는 데 관심이 있는 게 아니라 한 명 한 명 실재하는 사람의 에너지를 전달하고 싶었던 것 같다. 인물을 정형화하지 않겠다는 의지가 느껴진다. 덧붙여 '이런 말괄량이들을 어떻게 통제합니까. 사는 일이 다 이렇게 요란스럽고 정신없는 거죠'라고 긍정하는 듯한 목소리도 들려온다.

17세기 네덜란드 장르화가 얀 스테인의 작품을 만약 한 단어로 요약하라면 저는 '흥'을 고를 것 같습니다. 그의 그림엔 흥에 겨운 '흥부자'가 등장할 때가 많거든요. 연애편지를 읽는 연인, 노래 부르고 춤추는 서민들, 굴을 먹으며 추파를 던지는 사창가 여성, 음탕한 표정을 짓는 남성, 싸움이 벌어진 명절 집 안 풍경, 시끄러운 장터 풍경 등 얀 스테인은 일상 속 소란을 빼어나게 포착했습니다. 그의 그림 속 사람들은 하나같이 어딘가 좀 모자라 보입니다. 힘을 갖지도 않았고, 대단한 업적을 이루지도 않았습니다. 우러러볼 이유가 없는 사람들입니다. 오히려 자기 절제가 되지 않고 순간적인 충동에 휩싸여 우스꽝스러운 행동을 하죠. 그런데 이 지점에서 마음이 후련해집니다. 어쩐지 남 보여주긴 부끄럽지만 분명히 존재하는 삶의 궁상스러운 면을 떳떳하게 보여주기 때문이죠. 같은 시기에 활동한 요하네스 페르메이르가 생활의 때를 걷어내고 일상 안에 숨어 있던 숭고미를 드러냈다면 얀 스테인은 생활의 때 그 자체를 사랑했던 화가라고 말하고 싶네요.

ROOM 05 ->

제5전시실

의문 낚아채기

"으음, 왜 이러는 거지?"

그림을 보다 보면 '어? 뭐지? 이건 왜 이러는 거지?'라는 의문이 피어오르는 순간이 종종 찾아옵니다. 관례에서 벗어난 표현이나 매끄럽게 이해하기 어려운 지점과 마주할 때 이런 낯선 감정을 느끼게 되는데요. '뭔가 이상하다. 낯설다'라는 느낌은 무척 좋은 신호입니다. 어떤 면에서 나를 불편하게 하는 그림이란 뜻이니까요. 편안하게 이미지만 소비할 수 없고 자꾸 생각하게 만든다는 의미입니다. 안온한 세계에 머물던 관람객을 혼란스러운 지대로 끌고 나가는 그림과 만나는 일은 언제나 옳습니다.

이런 그림들은 질문합니다. 당신은 그동안 무엇에 익숙해져 있었습니까? 왜 이 그림이 편치 않습니까? 이 질문에 대답하려고 애쓰다 보면 '나'라는 개인을 구성하는 가장 밑바탕의 생각과 만나게 됩니다. 단지 개인의 취향이라고 넘겨버리기엔 너무 커다란 생각들, 다시 말해 시대의 생각이 가시화됩니다. 내가 몸담은 지금 여기 이곳이 무엇을 선호하고 무엇을 혐오하는지, 어떤 가치를 당연시하는지, '그건 원래 그런 거 아냐?'라며 암암리에 공유하는 믿음은 무엇인지, 투명한 공기처럼 존재조차 인식하지 못하던 고정관념이나 당위를 차츰차츰 깨닫게 됩니다. 그리고 그것을 시험대에 올려 검증하도록 독려하죠. 여성학자 정희진은 『정희진처럼 읽기』에서 "사회가 당연시하는 사유의 경로를 추적하는 것이 지성이고 운동이다"라고 했습니다. 그림과 함께 이런 일도 할 수 있습니다.

마리 기유민 브누아, <마들렌의 초상>, 1800년

Questions

아래 질문에 글이나 말로 답합니다. 대답하기 쉬운 질문부터 답해도 좋아요.

Q1. 그림에서 무엇이 보이나요? 어떤 일이 벌어지고 있나요? 눈에 보이는 대로 적어보세요.

Q2. 이 작품을 보자마자 당신은 어떤 반응을 보였나요?

Q3. 왜 그런 반응을 보이게 되었을까요? 평소의 기대에서 벗어난 지점은 무엇이었을까요?

Q4. 위에 서술한 '기대'를 만든 것은 무엇이었을까요?

Q5. '기대'를 만든 사회적 요인에 대해 당신은 어떤 입장을 가지고 있나요?

Q6. 이 그림이 당신이 놓치고 있던 무언가에 대해 생각하게 했나요? 만약 그랬다면 당신이 그간 놓치고 있던 게 무엇인 지 적어보세요.

Q7. 만약 이 작품을 모두가 자연스럽고 편안하게 수용할 수 있는 사회가 된다면 그 사회는 어떤 모습일 것 같나요?

Sample Answers

Q1. 그림에서 무엇이 보이나요? 어떤 일이 벌어지고 있나요? 눈에 보이는 대로 적어보세요.

A1. 하얀 두건을 쓰고 하얀 드레스를 입은 흑인 여성이 가슴 한쪽을 드러낸 채 앉아 있다. 드레스는 어깨에서부터 흘러내려 벗겨진 것처럼 보이는데 여성이 가슴 아래에 팔을 얹어 더 이상 흘러내리지 않게 붙들고 있는 포즈가 수줍은 듯하면서 대담해 보인다. 이국적인 에로틱함이 느껴지는 그림이다.

Q2. 이 작품을 보자마자 당신은 어떤 반응을 보였나요?

A2. '어? 흑인 여성 누드?'라는 반응과 함께 신선한 느낌을 받았다. 동시에 눈앞의 이미지를 어떻게 수용할지 입장정리를 하지 못해서 약간 안절부절못한 느낌도 들었다.

Q3. 왜 그런 반응을 보이게 되었을까요? 평소의 기대에서 벗어난 지점은 무엇이었을까요?

A3. 그간 미술관에서 만날 수 있는 초상화 가운데 이런 포즈를 취하면서 자신의 신체를 드러내 보이는 사람들은 언제나 백인 여성이었다. 만약 같은 구도 같은 색감으로 작품을 그리면서 도자기처럼 하얀 살결과 풍만한 가슴을 가진 백인 여성이 똑같은 포즈를 취했다면 전혀 낯설게 느끼지 않았을 것이다. 다시 말해 에로틱한 흑인 여성의 등장 자체가 기대에서 빗겨나갔다고 말할 수 있다. 워낙 드문 그림이라 그런지 분명 모델의 아름다움을 예찬하는 시선이 녹아 있음에도 불구하고 어쩐지 불안했다. 흑인 역시 주인공 자리에 설 수 있고 그들의 신체 역시 예찬받아 마땅하다고 말하는 평등적 시선의

그림인지, 그저 화젯거리가 되기 위해 당시에는 파격적이었을 흑인 모델을 도구화한 그림인지 단숨에 파악되지 않아서 아슬아슬한 느낌도 받았다.

Q4. 위에 서술한 '기대'를 만든 것은 무엇이었을까요?

A4. 오랫동안 서양미술사에서 이어져왔던 여성 누드화의 관습. 오늘날까지 확고하게 자리매김하고 있는 아름다움의 기준. 하얀 피부가 아름답다는 생각. 일례로 현대를 살아가는 한국 여성들조차 피부를 하얗게 만들기 위해 각고의 노력을 한다.

Q5. '기대'를 만든 사회적 요인에 대해 당신은 어떤 입장을 가지고 있나요?

A5. 선천적으로 저마다 다르게 주어지는 피부색이 아름다움의 기준이 되어서는 안 된다고 생각하지만, 일상 속에서 하얀 피부의 여성을 볼 때 '예쁘다'라고 즉각 반응할 때도 많다. 이성적 판단보다 습관적인 관념의 힘이 훨씬 더 세기 때문에 늘 깨어 있으려고 애써야 겨우 깨어 있을 수 있다는 생각도 하게 된다. 또 미용 산업 안에서 흔히 통용되는 '화이트닝'이라는 단어의 진의에 대해 숙고하게 된다. 왜 우리는 스스로를 '화이트닝'하는 걸까?

Q6. 이 그림이 당신이 놓치고 있던 무언가에 대해 생각하게 했나요? 만약 그랬다면 당신이 그간 놓치고 있던 게 무엇인지 적어보세요.

A6. 만약 이 그림 안에 동양 여성이 같은 포즈를 취하고 있었다면 어땠을까? 상상해 보았는데, 아름다운 이미지상이 재빨리 그려지지 않는다. 백인 여성을 넣고 상상해보는 쪽이 훨씬 부드럽고 자연스럽

다는 점이 의아하다. 더 나아가 나는 한국인임에도 동양화보다 서양화가 더 잘 와닿는 이유는 무엇인지에 대해서도 생각하게 된다. 내가 그간 아름답다고 여겼던 그림은 대부분 서양화였다. 아름다움의 기준은 누가 만들고 누가 배포하며, 어떠한 방식으로 사람들의 인식에 침투하는가에 대해 질문하게 된다.

Q7. 만약 이 작품을 모두가 자연스럽고 편안하게 수용할 수 있는 사회가 된다면 그 사회는 어떤 모습일 것 같나요?

A7. 흑인 여성의 신체를 아름답게 표현하는 작품 수가 엄청나게 많아지고, 각 나라의 대형 국공립미술관에 백인 여성 초상화만큼 많이 전시된다면 자연스럽고 편안하게 수용할 수 있지 않을까? 흑인과 백인 간의 인종 차별 문제가 말끔히 해소된 사회여야만 그런 일이 일어나지 않을지?

Curator Note

마리 기유민 브누아Marie-Guillemine Benoist는 18세기 프랑스에서 활동한 여성화가입니다. 나폴레옹의 초상화를 그리기도 한 신고전주의 대표 화가 자크 루이 다비드Jacques-Louis David의 아틀리에에서 그림을 배우긴 했지만, 1795년 무렵 신고전주의와 결별을 선언하고 스승의 영향력에서 벗어나고자 노력합니다. 1800년, 마리 기유민 브누아가 〈마들렌의 초상〉을 발표한 시점은 프랑스에서 흑인 노예제가 폐지되고 단 6년이 지난 때였습니다. 흑인 여성에게 이렇게 동등한 주인공의 자리를 내어준 그림이 이전에는 전무했기 때문에 노예제 폐지에 대한 지지 표명으로 받아들여졌습니다. 마리 기유민 브누아는 이 그림으로 명성을 얻기 시작했고, 1804년에는 살롱전에서 금상을 수상하며 화가로서 입지를 다졌죠. 하지만 그 역시 시대의 한계를 모조리 벗어던지진 못했습니다. 〈마들렌의 초상〉은 최근 미술사학자들이 연구를 통해 실제 모델이자 화가의 하녀였던 마들렌의 존재를 찾아내 새로 붙인 제목입니다. 원제는 〈깜둥이 여자의 초상Portrait d'une négresse〉이었고, 후에 소장처인 루브르 박물관에서 〈흑인 여성의 초상Portrait d'une femme noire〉으로 제목을 다시 붙였습니다. 그리고 2019년에 오르세 미술관에서 열린 〈흑인 모델—제리코에서 마티스까지〉 전시를 계기로 마들렌이라는 자신의 이름을 되찾게 된 것입니다.

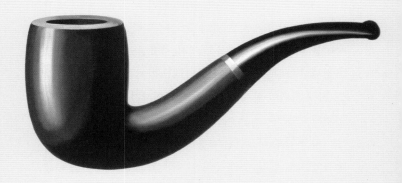

*Ceci n'est pas une pipe. 이것은 파이프가 아니다.

르네 마그리트, <이미지의 배반>, 1928~9년

아래 질문에 글이나 말로 답합니다. 대답하기 쉬운 질문부터 답해도 좋아요.

Q1. 그림에서 무엇이 보이나요? 어떤 일이 벌어지고 있나요? 눈에 보이는 대로 적어보세요.

Q2. 이 작품을 보자마자 당신은 어떤 반응을 보였나요?

Q3. 왜 그런 반응을 보이게 되었을까요? 평소의 기대에서 벗어난 지점은 무엇이었을까요?

Q4. 위에 서술한 '기대'를 만든 것은 무엇이었을까요?

Q5. '기대'를 만든 사회적 요인에 대해 당신은 어떤 입장을 가지고 있나요?

Q6. 이 그림이 당신이 놓치고 있던 무언가에 대해 생각하게 했나요? 만약 그랬다면 당신이 그간 놓치고 있던 게 무엇인지 적어보세요.

Q7. 만약 이 작품을 모두가 자연스럽고 편안하게 수용할 수 있는 사회가 된다면 그 사회는 어떤 모습일 것 같나요?

Q1. 그림에서 무엇이 보이나요? 어떤 일이 벌어지고 있나요? 눈에 보이는 대로 적어보세요.

A1. 깨끗하고 단정한 아이보리 배경 위에 파이프가 그려져 있고, 그 아래 '이것은 파이프가 아니다'라는 뜻의 프랑스어 문장이 적혀 있다.

Q2. 이 작품을 보자마자 당신은 어떤 반응을 보였나요?

A2. 그림을 보자마자는 '참 귀엽다. 꼭 오래된 어린이용 사물 도감에 실린 작은 삽화를 커다랗게 확대해놓은 것 같다'라고 느꼈고, 파이프를 그려놓고 파이프가 아니라고 하는 것이 말장난처럼 느껴졌다. 처음에는 가벼운 농담 같은 작품이라고 생각했는데, 자꾸만 질문이 끊이지 않았다. 이게 파이프가 아니라고? 하긴 진짜 파이프는 아니긴 하지. 그럼 화가는 이건 파이프가 아니고 그림일 뿐이라고 말하기 위해 이 그림을 그린 건가? 아니면 '이것은 파이프가 아니다'라는 문장일 뿐이라고 말하기 위해 이 그림을 그린 건가? 그나저나 문장 속에서 '이것'은 뭘 뜻하는 거지? 이런 식으로 생각이 꼬리에 꼬리를 물었다.

Q3. 왜 그런 반응을 보이게 되었을까요? 평소의 기대에서 벗어난 지점은 무엇이었을까요?

A3. 그림은 2차원의 평면 위에 누군가 남겨놓은 드로잉이나 채색의 흔적일 뿐이지만, 그 안에 꽃이 그려져 있으면 누구나 별 의심 없이 꽃으로 인식하고, 하늘이 그려져 있으면 하늘로 인식하고, 사람이 그려져 있으면 사람으로 인식한다. 수백 년의 전통을 가진 초상화만 떠

올려봐도 '이 사람은 실존했던 누구누구다'라고 말하기 위해 그려졌다. '당신이 그림 속에서 보는 것은 바로 그것이다'라고 말해왔던 그림의 역사를 떠올려보면 상당히 낯선 작품이다.

Q4. 위에 서술한 '기대'를 만든 것은 무엇이었을까요?

A4. 아주 오랫동안 현실을 얼마나 충실히 재현하는가, 얼마나 눈에 보이는 대상을 생생하게 옮겨내는가가 잘 그린 그림의 기준이었다. 화가들은 최대한 현실과 닮은 그림을 그리려 했고, 보는 사람 역시 그림을 표피적 이미지로 받아들이지 않고 현실을 옮겨놓은 장으로 여겼다. 그렇게 그림 안으로 연루되어 환희를 느끼고 분노하고 슬퍼하고 경이로워 해왔다. 마그리트의 작품은 그간 존재하던 암묵적 합의—화가가 파이프를 그렸다면 그것을 파이프로 받아들인다—를 깼기 때문에 의아함을 자아낸다.

Q5. '기대'를 만든 사회적 요인에 대해 당신은 어떤 입장을 가지고 있나요?

A5. 그림이 현실의 대리 체험이 될 수 있다는 믿음, 그저 평평한 캔버스에 발린 물감 덩어리가 아니라는 믿음은 내 안에도 있다. 만약 우리가 미술관에서 만날 수 있는 모든 그림을 향해 '새를 그렸지만 새가 아니다', '하늘을 그렸지만 하늘이 아니다'라는 식으로 몰입 대신 거리 두기를 해야 한다면 나는 굳이 그림을 보아야 할 동력을 찾을 수 없을 것 같다.

Q6. 이 그림이 당신이 놓치고 있던 무언가에 대해 생각하게 했나요? 만약 그랬다면 당신이 그간 놓치고 있던 게 무엇인지 적어보세요.

A6. 내가 그림이 재현하는 가상 세계를 현실로 받아들이고 있음을 알게 해주었다. 그림은 그저 물감이 발린 2차원의 평면 이미지일지 모르지만, 그것이 내게 불러일으킨 느낌과 감정은 분명 현실이니까. 나아가 재현하지 않는 미술, 구체적 지시 대상이 없는 미술, 20세기 이후의 추상미술과 내가 좀처럼 친해지지 못하는 이유를 다시 한번 깨달았다.

Q7. 만약 이 작품을 모두가 자연스럽고 편안하게 수용할 수 있는 사회가 된다면 그 사회는 어떤 모습일 것 같나요?

A7. 눈에 보이는 세계를 작품으로 옮기는 일보다 눈에 보이지 않는 개념, 질서, 아이디어를 작품으로 옮기는 일이 일상적으로 일어나는 사회. 이미 그런 사회는 도래하지 않았나? 현대미술이 출현한 요즘 사회를 떠올려보면.

Curator Note

벨기에 초현실주의 화가 르네 마그리트René Magritte의 그림을
보고 있으면 인식 체계에 지진이 일어나는 듯한 느낌이 들
때가 있습니다. 그림에 나무가 그려져 있으면 우리는 그것을
나무로 인식합니다. 나무의 이미지와 나무라는 개념(언어)을
연결한 것입니다. 회화의 역사는 오랫동안 이 암묵적 합의를
바탕으로 발전했습니다. 르네 마그리트는 이 합의를 깨려고
시도한 화가입니다. 이미지와 언어, 이미지와 사물, 이미지
와 개념 사이의 연결은 후천적이고 의도적인 합의에 의한 것
이지 자연적이고 필연적이 아님을 드러냅니다. 흡사 기호학
공부를 하듯 그림을 보게 만드는 작가이죠.

시각적 측면에서도 마그리트의 작품은 흥미롭습니다. 무거
운 돌덩이가 새털처럼 가볍게 공중에 떠 있는 이미지, 낮과
밤의 시간이 한 공간에 공존하는 이미지, 실재와 재현이 서
로 뒤섞인 이미지 등 그가 그려낸 낯설고 기이한 이미지들은
기존의 상식과 기대를 전복시킵니다. 지금까지도 많은 미술,
영화, 게임 등 다양한 분야에서 오마주되거나 변형되어 등장
하죠. 마그리트 그림을 설명할 때 '데페이즈망dépaysement 기
법'이라는 단어가 자주 등장하는데요, 일상적 사물을 원래의
맥락에서 떼어내 낯선 맥락에 배치함으로써 기이한 느낌을
연출하는 방식을 일컫는 말입니다.

ROOM
05

ROOM 06 ->

제6전시실

거부반응 응시하기

"뭐야. 보기 싫어. 그냥 갈래"

어떤 그림은 놀람이나 낯섦, 불편함을 넘어 바라보는 일 자체가 괴롭고 고통스러운 지점까지 밀고 갑니다. 대면하는 순간 눈을 돌리고 싶어지거나, 속이 울렁거리거나, 큰 충격을 받거나, 소스라치게 싫은 혐오감이 드는 작품이 있죠. 이렇게 수용하는 일 자체가 큰 도전이 되는 그림, 피하고 싶어지는 작품에는 어떻게 반응하면 좋을까요?

가장 먼저 떠올릴 수 있는 반응은 본능대로 고개를 돌리고 작품을 잊는 것입니다. 그렇게 할 때 자아는 동일성의 흐름을 잃지 않습니다. 스스로를 안전하게 보호할 수 있습니다. 반대로 안전을 추구하는 본능에 맞서보는 길을 선택할 수 있습니다. 괴롭긴 하지만 일단 그림이 불러일으킨 느낌 안으로 걸어 들어가 무엇이 자신을 그토록 고통스럽게 하는지 곰곰 따져보는 것입니다. 이 과정에서 금기의 얼굴을 마주하게 됩니다. 내가 삶의 어떤 측면을 억누르고 외면하고 있는지, 어떤 상태를 극도로 공포스러워 하는지, 절대 겪고 싶어 하지 않는 일은 무엇인지 다소 뼈아프게 깨닫도록 하죠. 이런 작품들은 더 나아가 우리가 속한 사회의 보편성에 대한 인식을 다각도에서 면밀하게 검토하도록 독려합니다. 특히 현대 미술에는 워낙 수위가 높은 작품도 많기에 모든 작품 앞에서 그럴 수야 없겠지만, 가끔은 고개 돌리지 않는 연습, 도망가지 않는 연습이 필요할 때도 있습니다.

제니 사빌, <낙인 찍힌>, 1992년

아래 질문에 글이나 말로 답합니다. 대답하기 쉬운 질문부터 답해도 좋아요.

Q1. 그림에서 무엇이 보이나요? 어떤 일이 벌어지고 있나요? 눈에 보이는 대로 적어보세요.

Q2. 이 작품을 처음 보자마자 당신은 어떤 반응을 보였나요?

Q3. 당신이 그런 반응을 보이는 데 영향을 미친 사회적 상식, 당위, 타인의 말, 과거의 경험이 있나요?

Q4. 작품을 보고 연상한 장면이나 기억이 있나요?

Q5. 이 작품을 그린 화가의 목적은 무엇이었을까요? 왜 이러한 방식을 선택했을까요?

Q6. 이 그림이 당신이 놓치고 있던 무언가에 대해 생각하게 했나요? 만약 그랬다면 당신이 그간 놓치고 있던 게 무엇인지 적어보세요.

Sample Answers

Q1. 그림에서 무엇이 보이나요? 어떤 일이 벌어지고 있나요? 눈에 보이는 대로 적어보세요.

A1. 초고도비만 여성의 벗은 몸이 있다. 가슴은 기괴할 정도로 크고, 배와 엉덩이에는 울퉁불퉁한 지방 덩어리가 가득 차 있는 것처럼 보인다. 손으로 자신의 뱃살을 움켜쥐고 있는데, 광각 앵글로 배 근처에서 올려 찍은 것처럼 양손의 크기가 기이하게 왜곡되었다. 손 역시 포악하고 거칠다. 여자의 몸 위에 누군가 날카로운 도구로 상처를 낸 것처럼 단어들이 적혀 있다. delicate(섬세한), supportive(친절하게 도움을 주는), irrational(비논리적인), decorative(장식용의), petite(아담한)이라고 적혀 있지만, 그림 속 여자의 몸은 그와 정반대이다.

Q2. 이 작품을 처음 보자마자 당신은 어떤 반응을 보였나요?

A2. '감추는 게 나았을 몸인데 왜 저렇게 우악스럽게 드러낼까?'라고 생각했다. 절대 보고 싶지 않은 몸, 아름답지 않은 몸, 기괴한 몸이라고 생각했다. 쯧쯧 혀를 차는 느낌이었달까.

Q3. 당신이 그런 반응을 보이는 데 영향을 미친 사회적 상식, 당위, 타인의 말, 과거의 경험이 있나요?

A3. 살이 찐 사람들을 부정적으로 폄하하는 시선은 오랫동안 있었다. 비만 혐오랄까. 뚱뚱한 여성 셀러브리티는 언제나 게으름, 아둔함, 맹목적 먹성, 생각 없음을 상징했고, 조롱의 소재로 소비되는 경우가 많았다. SNS를 하다가, 버스를 타고 가다가, TV를 보다가 어디서든 만날 수 있는 다이어트 광고 역시 비만 혐오를 조장한다. '지방 덩어리 같은 몸을 가졌던 이 사람이 노력으로 이렇게 날씬해졌습

니다!'라고 말하는 비포애프터 사진들은 비포 상태의 몸을 고쳐져야 할 질병, 박멸해야 할 적군으로 보게 한다. 일상적으로 주고받는 말들 역시 자신의 신체를 검열하게 한다. 만나자마자 "살 좀 찐 거 같네?" "살 좀 빠진 것 같네?"를 인사처럼 주고받는 문화 안에선 늘 몸이 차지하는 부피에 대해 예민해질 수밖에 없다. 살이 찐 것 같다는 푸념은 연령을 초월해 어린 소녀부터 나이 든 중년 여성까지 누구에게서나 들을 수 있다. 근육이 잡힌 납작한 배, 탄탄한 엉덩이, 얇은 허리 굴곡, 매끈한 허벅지와 팔뚝에 대한 선망을 갖지 않은 여자를 찾는 일이 더 어렵지 않을까? 칭찬받을 수 있는 몸과 아름다움의 기준은 점점 불가능할 정도로 엄격해지고, 많은 사람이 그 바늘구멍을 통과하지 못해 아등바등하며 자학에 이르고 만다.

Q4. 작품을 보고 연상한 장면이나 기억이 있나요?

A4. 종종 거울 앞에서 그림 속 여자처럼 뱃살을 움켜쥐면서 한숨을 푹푹 쉬었던 나 자신의 모습. 과거에 비해 약간 체중이 늘었을 뿐인데도 달라진 몸을 한심스럽게 여겼던 나 자신의 과거가 떠올랐다. 살이 많이 찐 체형도 아니면서 일상적으로 배가 나온 것 같다, 다리가 두꺼워진 것 같다는 습관적 푸념을 멈추지 못했던 스스로를 향해 '그럴 것까지는 없잖아?'라고 말을 걸게 되었다. 또 한 가지 연상된 장면은 정육점에 걸린 동물의 살점. 그림 속 여자의 몸이 '마구 다루어진 살덩이'처럼 묘사되어서 그런 연상을 하게 된 것 같다. 그의 몸을 막 다룬 이가 그 자신인지 아니면 혐오의 시선을 가진 우리인지 잘 모르겠다.

Q5. 이 작품을 그린 화가의 목적은 무엇이었을까요? 왜 이러한 방

식을 선택했을까요?

A5. 여성의 신체에 가해지는 억압을 드러내고 비판하려고 만든 작품인데, 접근 방식조차도 사근사근함을 버리고 일부러 우악스러우려고 작정한 것 같다. '정상 신체'가 아니라고 여겨지는 몸, 사회가 정한 보편성의 범위를 벗어난 몸이 내포할 수 있는 경악스러움을 더 과장되게 제시함으로써 호불호가 갈리도록, 논쟁적이도록, 뇌리에 남도록 한 것 같다.

Q6. 이 그림이 당신이 놓치고 있던 무언가에 대해 생각하게 했나요? 만약 그랬다면 당신이 그간 놓치고 있던 게 무엇인지 적어보세요.

A6. 눈을 내리깔며 관람객을 바라보는 여자의 시선은 위압적으로 느껴지기도 하고, 당당하게 느껴지기도 한다. "왜? 이런 몸은 남들 눈에 띄면 안 되나?"라며 나의 편협한 생각을 비아냥거리는 목소리가 들리는 것 같기도 하다. 그의 신체를 감추어야 할 몸, 비정상적인 몸, 추한 몸으로 여겼던 나의 시선을 재인식하게 하면서 내 안에서도 작동하고 있는 비만 혐오를 인정하게 했다. 여전히 바라보기 쉽지 않은 그림이지만, 보면 볼수록 '어떠한 몸은 어째서 계속 부정당해야 하는가'라는 질문을 하게 된다.

Curator Note

제니 사빌Jenny Saville은 현대인, 특히 현대 여성이 겪고 있는 고통을 고통스러운 방식으로 그림에 담아내는 영국 화가입니다. 가정 폭력으로 얼굴이 뭉개지고 피투성이가 된 여성의 초상, 성형수술과 다이어트가 공기처럼 당연해진 현대 사회에서 부정당하고 배제되는 신체를 직접적이고 충격적인 방식으로 제시하는 그림들로 단숨에 명성을 쌓았습니다. 제니 사빌의 그림은 크기가 매우 큰 것으로도 유명한데, 시각적인 강렬함을 확보하기 위함만이 아니라 서양미술사 전통에서 여성 신체를 재현해왔던 방식을 뒤집기 위함이기도 합니다. 그간 여성의 누드화는 감상하기에 부담스럽지 않은 적당한 크기 안에 실제 여성의 신체보다 작은 사이즈로 그려졌습니다.

실내에 편안히 누워 부드럽고 달콤한 시선을 던지는 여성의 누드화를 볼 때 관람객은 부담을 느끼지 않습니다. 반면 제니 사빌의 그림은 관람객을 매우 불편하게 합니다. 울퉁불퉁하고 주름지게 표현한 피부, 육중한 부피감, 위에서 내리누르는 듯한 시선 모두 결코 편하지 않습니다. 이러한 부정의 힘을 통해 제니 사빌은 그간 우리가 익숙하게 생각하고 있던 '아름다운 여성의 누드'라는 개념을 전복시킵니다.

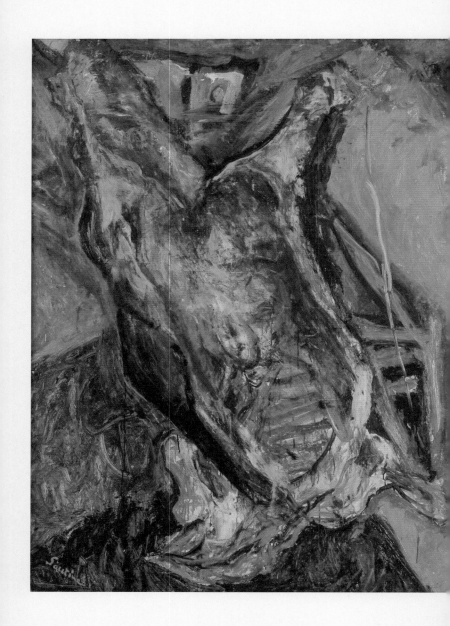

샤임 수틴, <가죽이 벗겨진 소>, 1925년

Questions

아래 질문에 글이나 말로 답합니다. 대답하기 쉬운 질문부터 답해도 좋아요.

Q1. 그림에서 무엇이 보이나요? 어떤 일이 벌어지고 있나요? 눈에 보이는 대로 적어보세요.

Q2. 이 작품을 처음 보자마자 당신은 어떤 반응을 보였나요?

Q3. 당신이 그런 반응을 보이는 데 영향을 미친 사회적 상식, 당위, 타인의 말, 과거의 경험이 있나요?

Q4. 작품을 보고 연상한 장면이나 기억이 있나요?

Q5. 이 작품을 그린 화가의 목적은 무엇이었을까요? 왜 이러한 방식을 선택했을까요?

Q6. 이 그림이 당신이 놓치고 있던 무언가에 대해 생각하게 했나요? 만약 그랬다면 당신이 그간 놓치고 있던 게 무엇인지 적어보세요.

Sample Answers

Q1. 그림에서 무엇이 보이나요? 어떤 일이 벌어지고 있나요? 눈에 보이는 대로 적어보세요.

A1. 머리가 베이고 배가 갈리고 내장이 제거된 채 거꾸로 매달린 동물, 더 구체적으로 소 한 마리가 있다. 도축 직후 모습인 것처럼 살점 사이사이에 피가 고여 있다. 시뻘건 사체와 대조적으로 배경은 새파랗게 채색되었다.

Q2. 이 작품을 처음 보자마자 당신은 어떤 반응을 보였나요?

A2. 즉각적으로 미간이 찌푸려지고 몸서리치게 되었다. 난폭하게 뜯기고 찢긴 이 동물이 바로 직전까지는 살아 있는 생명이었다는 사실이 피부로 다가와서였다. 소가 폭력과 죽임을 당하며 느꼈을 공포와 통증, 내질렀을 비명이 생생하게 전해져서 괴로웠다.

Q3. 당신이 그런 반응을 보이는 데 영향을 미친 사회적 상식, 당위, 타인의 말, 과거의 경험이 있나요?

A3. 인간은 다른 생명체의 살점을 먹는다. 아니, 살점뿐 아니라 뼈와 내장, 피부를 삼키고 털과 가죽을 이용한다. 생각해보면 너무나 흔한 일이다. 매일 고기를 먹지만, 그 사실에서 이상한 점을 느끼지 않는다. 현대인은 깨끗하게 닦이고 반듯하게 썰려서 신뢰할 만한 포장지와 상표까지 붙은 상품으로 동물의 살점과 만난다. 그 안에는 죽음이 지워졌다. 마트 냉장칸에서 고기 팩을 구입할 때마다 그것이 한때 이 땅 위에서 숨 쉬고, 기뻐하고, 살고자 하는 의지를 가졌던 한 생명을 죽여서 얻게 된 수확임을 상기한다면 마음이 불편할 것이다. 샤임 수틴의 그림은 바로 이 지점에 거대한 충격을 가한다. 당신이 매일 누

리는 기쁨과 평화가 어떻게 만들어진 것인지. 어떤 희생을 딛고 있는 것인지 아느냐고 질문하는 듯하다. 다른 생명을 말 그대로 '잡아먹으며' 희희낙락 웃는 우리 안의 잔혹함과 직면하게 만든다.

Q4. 작품을 보고 연상한 장면이나 기억이 있나요?

A4. 푸줏간에 걸린 소를 그린 렘브란트의 그림이 기억났다. 거꾸로 걸려 있는 모양부터 안쪽 흉곽 부분의 묘사까지. 샤임 수틴이 렘브란트 작품을 보고 영감을 얻었음이 분명하게 느껴졌다. 하지만 샤임 수틴이 핏빛을 너무도 생생하게 묘사해서 렘브란트 그림보다 훨씬 더 폭력적으로 느껴진다. 암스테르담 국립미술관에서 보았던 현대 미술가 아니쉬 카푸어Anish Kapoor의 작업 〈세 부분으로 된 내부 물질〉도 기억난다. 거대한 사각 캔버스 세 개 위에 붉은색, 흰색, 검은색 실리콘을 두텁게 마구 뒤섞어 만든 오브제였다. 어떤 동물의 살점. 근육. 핏줄을 난폭하게 뭉개놓은 듯 보였는데. 실리콘이 사람의 인공 신체를 만드는 데 이용하는 재료이기도 한 만큼 실제처럼 느껴지는 충격이 대단했다. 아니쉬 카푸어 작품을 처음 봤을 때도 몸서리치고 곧바로 눈을 돌렸다. 렘브란트. 샤임 수틴. 아니쉬 카푸어 사이에는 300여 년의 시간 차이가 있는데. 같은 소재를 서로 다른 시대에 어떻게 표현했는지 비교해보는 것도 의미 있다고 느껴졌다.

Q5. 이 작품을 그린 화가의 목적은 무엇이었을까요? 왜 이러한 방식을 선택했을까요?

A5. 샤임 수틴 그림에서는 고통과 죽음이 육체적으로 다가온다. 캔버스 위의 피 색깔은 실제 피를 바른 게 아닌가 싶을 정도로 생생해서 피비린내가 풍겨 나올 것 같은 느낌마저 든다. 왜 이렇게 난도질

당한 동물의 사체를 보는 사람이 감각적으로 인식하도록 의도했을까 질문해보면 죽음, 폭력, 고통을 관념적으로 표현하고 싶지 않아서였던 것 같다. 육체를 가진 생명이 외부의 힘에 의해 부딪히고, 찢기고, 훼손당하는 일을 묘사하면서 먼발치에서 편안하게 이러쿵저러쿵 말 보태는 수준으로 할 순 없다고 생각했던 것 같다. 보는 사람을 연루시켜서 그가 그 순간을 체험하도록 하고 싶었던 것 같다.

Q6. 이 그림이 당신이 놓치고 있던 무언가에 대해 생각하게 했나요? 만약 그랬다면 당신이 그간 놓치고 있던 게 무엇인지 적어보세요.

A6. 육식을 하며 인간이 저지르는 폭력에 대해 생각할 수밖에 없었고, 나는 그에 대해 어떤 입장을 취할 것인가 자문하게 되었다. 당장 모두가 비건이 될 수는 없는 일이겠지만, 적어도 육식을 자랑스레 여기지는 않았으면 좋겠다. 슬퍼하는 마음, 애도하는 마음은 잊지 않았으면 좋겠다. 이렇게 생각을 펼치다 보니 내가 누리는 편리함이나 기쁨 중에서 누군가에게 미안해하지 않아도 되는 것이 얼마나 되는가 싶은 생각도 든다. 예를 들어 개발도상국에서 저임금, 열악한 노동 환경을 견디며 일한 누군가 덕분에 큰 고민 없이 사고 버리는 물건이 많아지고, 그것들이 다시 쓰레기가 되어 바다거북의 눈을 찌르고 해양 동물들을 죽이는 과정을 곰곰 생각해보게 된다. 누리는 것을 당연시할 때, 귀하게 여기는 마음을 잃을 때 폭력은 자신의 세를 키운다.

Curator Note

샤임 수틴Chaïm Soutine은 1900년대 초반 파리에서 활동한 리투아니아계 유대인 화가입니다. 어릴 때 그림을 그린다는 이유로 정통 유대교도였던 아버지로부터 심한 체벌을 받았음에도 그림 공부를 놓지 않고 프랑스로 유학을 왔죠. 하지만 늘 극심한 가난에 시달렸습니다. 그가 렘브란트의 소 그림에 큰 영감을 받고 자신의 방에 실제 동물들의 사체를 걸어놓고 작업한 일화는 유명합니다. 사체 썩는 냄새 때문에 이웃이 신고를 해서 경찰이 들이닥치는 일도 있었고, 문틈으로 흘러나온 피를 보고 그가 살해당한 것으로 오해하는 일도 있었습니다.

최고 전성기에 샤임 수틴은 도축 당한 소뿐 아니라 털이 뽑힌 꿩, 가죽이 벗겨진 토끼, 배가 갈린 가오리 등 죽은 동물 정물화 연작에 매달렸습니다. 하나같이 아름다움과 거리가 멀고 흉측하고 광폭합니다. 하지만 그 안에서 꿈틀거리는 에너지 또한 느낄 수 있습니다. 생전에 유대인으로서 게토에서 유년기를 보내고, 프랑스에서는 가난과 외국인 혐오에 시달리고, 생애 후반에는 독일군을 피해 피난생활을 해야 했던 그가 이토록 파괴적인 에너지를 수없이 반복해 그렸던 이유는 무엇일까요? 바라보기 절대 쉽지 않은 작품이지만, 볼 때마다 새로운 질문을 하게 합니다.

^
'
Toilet

EXIT
'

ART
SHOP

있으려나 미술관에서의 시간은 즐거우셨나요? 저희 미술관을 나선 후에도 그림과 대화하며 깊이 사귀고 만날 수 있도록 작은 기념품을 준비했습니다. 관람객 모두에게 드립니다. 그림을 마주하면 다음의 질문지로 묻고 답해보세요. 답의 길이와 형식 모두 자유롭게 생각나는 대로 적어봅니다. 대답이 쉬이 안 나오는 문항은 건너뛰어도 상관없습니다.

Gift. 그림에게 묻고 답하기 질문지

제1~6전시실에서 경험한 여섯 가지 방법을 바탕으로 한 질문지예요. 그림을 보며 이야기를 상상하고, 기억을 불러내고, 감정이입하고, 닮은꼴을 찾고, 의문을 낚아채고, 거부반응을 응시할 수 있도록 질문을 구성했습니다.

Q1. 만약 당신이 이 작품에 제목을 붙인다면 뭐라고 하겠어요?

Q2. 작품에서 무엇이 보이나요? 먼저, 멀리에서 큰 덩어리로 봅니다. 첫눈에 가장 먼저 눈에 들어오는 영역에 무엇이 있는지 적어보세요.

Q3. 작품을 가까이에서 쪼개어 보세요. 첫눈에 봤을 때 놓친 게 있었나요? 있다면 적어보세요.

Q4. 가장 눈길을 사로잡는 부분이 있다면 어디인가요? 작품의 가장 매력적인 특징은 무엇인가요?

Q5. 그 부분이 당신에게 어떤 느낌/감정을 불러일으키나요? 만약 느낌/감정의 정확한 이름을 모르겠다면, 책의 부록에 실린 감정 낱말 목록을 참고하세요.

Q6. 왜 그런 느낌/감정이 들었나요? 작품의 어떤 표현들이 그런 느낌/감정이 들도록 했나요? 선, 면, 색, 형태, 움직임 등의 요소를 관찰해보세요.

Q7. 혹시 작품에서 느껴지는 것과 비슷한 느낌/감정을 경험해본 적 있나요? 있다면 언제였나요? 왜 그때의 기억을 지금까지 간직하고 있나요?

Q8. 왜 다른 그림이 아닌 이 그림이 유독 눈길을 끌었을까요?

앞에서 예시로 든 질문들은 관람자 자신의 반응에 집중하게 하지만,
만약 작품 자체의 의미나 해석 쪽으로 더 나아가고 싶다면 다음과
같은 질문을 추가로 던져보셔도 좋습니다.

Q9. 작가는 왜 이런 작품을 그렸을까요? 무슨 말을 하고 싶었던
걸까요?

Q10. 다른 소재, 다른 표현법, 다른 형태, 다른 색감도 선택할 수 있
었을 텐데, 왜 하필이면 이런 방식을 택했을까요?

Q11. 작가가 표현하고자 하는 내용에 현재의 형식이 잘 부합하는
것 같나요?

Q12. 작가가 활동했던 시기에는 어떤 종류의 작품이 유행했나요?
작가가 시대의 영향을 받았나요?

Q13. 작가가 붙인 제목이 작품의 매력을 잘 설명하고 있다고 생
각하나요?

#4

다시 세상의 미술관으로
나아가는 당신께

당신만의
있으려나 미술관

그림을 보며 나만의 대답을 찾아보는 경험, 어떠셨나요? 분명 에너지가 드는 일이었을 거예요. 모호한 느낌을 선명하게 표현하기 위해 머릿속 단어 꾸러미를 휘저으면서 꼭 맞는 언어를 골라내는 작업은 쉽지 않거든요.

하지만 감히 상상해봅니다. 분명 싫지만은 않으셨을 거예요. 어쩌면 다른 어느 곳에서도 느껴보지 못한 고요한 흥분이 찾아왔을 거라고 상상합니다. 오래전 제가 그랬거든요. 그림의 힘을 빌어 '아, 내가 이렇게 느끼고 있었구나! 내가 이런 마음을 품고 있었구나!' 깨닫는 순간, 눈앞의 장막이 활짝 걷히는 느낌, 문을 벌컥 여는 쾌감이 들었어요. 삶의 묵은 시기를 닫고 신선한 시기를 여는 느낌, 조금 더 깊은 눈을 가진 사람으로 태어난 기분이었달까요.

이런 찬란한 순간을 공유하고 싶어서 나름의 방법론을 쓰게 되었지만, 제가 준비한 그림과 질문이 모두에게 유효하다고 생각하지 않아요. 그림에게 묻고 답하기는 기성복이 아니라 맞춤복일 때 가장 즐거운 감상법이에요. 한 사람에게 맞게

지어서 한 벌만 존재하는 맞춤복처럼 스스로 내면의 정경에 와닿는 그림을 고르고 어떤 대화를 나눌지 생각할 때 가장 큰 기쁨을 맛볼 수 있답니다. 이제부터는 나에게 말을 거는 그림을 알아보는 법과 맞춤 질문 만드는 법을 알려드릴게요.

말을 거는 그림을 알아보는 방법

앞서 '직관이 신호를 보낸다'라는 표현이 있었습니다. 슥슥 넘기듯 보게 되는 다른 작품들과 달리 "어?" 하면서 시야의 초점이 또렷이 맞는 작품, 자꾸만 보게 되는 작품, 발길이 떨어지지 않는 작품에서 시작하면 좋습니다. 그 외에도 직관이 보내는 신호는 다양해요. 끌림, 감동, 눈물, 의문, 낯섦, 불편함… 어떤 종류의 느낌이든 평소와 다른 느낌을 받으셨다면 일단 자세히 들여다볼 만한 그림이라고 생각해보세요. 자신에게 의미 있는 작품을 발견하는 순간을 세계적인 행위예술가 마리나 아브라모비치Marina Abramović는 이렇게 표현했습니다.

> 좋은 예술작품은 여러분을 돌아보게 합니다. 식당에 앉아 있는데 누군가 쳐다보는 듯한 느낌을 들어 고개를 돌려보면 실제로 쳐다보는 사람이 있을 때가 있어요. 좋은 작품에는 그런 에너지가 있어요. 이 에너지는 관습이나 문화를 뛰어넘죠.

과거에 다녀온 미술관에서 사 온 명화 엽서, 예뻐서 벽에 붙여놓은 그림, 인터넷에서 우연히 발견한 그림 등 뭐든 좋습니다. 여러분의 주의를 끌고, 시선을 잡아당긴다면요.

나만의 질문지를 만드는 방법

뭔가 근사해 보이는 질문을 해야 한다는 부담만 내려놓아도 절반은 성공입니다. 앞서 「#3 있으려나 미술관에 오신 것을 환영합니다」에서 제시한 질문 목록은 책의 저자로서 그림에게 묻고 답하기 방법론을 설계하느라 의도적으로 작성한 질문이에요. 저도 감상자로 혼자 미술관에서 놀 때는 체계적으로 질문하지 않습니다. 특히 첫 질문은 '자유연상 대환장 파티'에 가까워요.

예를 들어 어슴푸레한 새벽에 골목길을 청소하는 여성을 그린 풍속화 앞에서 '아니, 왜 이렇게 일찍 일어나셨대요? 공기가 차 보이는데 안 추워요? 안 쓸쓸해요?'라고 그림 속 인물에게 수다스레 인사하거나, 구체적 형상 없이 색채만으로 작업한 추상화 앞에서 '아니, 화가 선생님. 여기는 붓질을 왜 이렇게 성질내면서 하셨어요?'라고 작가에게 말을 거는 식입니다.

일단 말을 트고 싶은 작품과 만났다는 사실만으로도 이미 좋은 일이 벌어진 느낌입니다. 이제 첫 느낌의 정체와 배후를 추적하는 질문을 해봅니다. 마법의 단어는 "왜?"예요. (왜 나는 이 그림 속 공기가 차다고 느꼈을까? 왜 나는 화가가 성질내면서 그렸다고 느꼈을까?) 앞서 「#2 그림에게 묻고 답하기」에서 말씀드린 "왜 하필?"이나 "만약에"도 좋습니다. (왜 하필 화가는 청소하는 여성을 쓸쓸하게 그렸을까? 왜 하필 화가는 이 색깔을 골랐을까? 만약에 다른 색깔이었다면 느낌이 어떻게 달라졌을까? 만

약에 제목이 바뀌었다면 어땠을까? 등등) 이렇게 관심의 시선을 그림에게 한 번, 나의 반응에 한 번, 다시 그림 혹은 작가에게 한 번, 나의 반응에 한 번 교대로 옮겨보기. 물음표를 끈질기게 덧붙이기. 여기까지가 제가 아는 질문 목록을 이어가는 요령입니다. 이것도 요령이라 부를 수 있는지 모르겠지만요.

답변지로 재미있게 노는 방법

그림에게 묻고 답하기를 다 끝내고 나면 언뜻 '아무 말 대잔치'처럼 보이는 나의 답변들과 마주하게 됩니다. 저처럼 직업적 글쓰기를 하는 사람에겐 소중한 글감이죠. 직업적 글쓰기를 하지 않더라도 그냥 버리기엔 아까운 보석이 숨어 있습니다. 아래와 같이 활용해보세요.

혼자 할 수 있는 활동

1. 답변을 처음부터 끝까지 천천히 읽어보세요. 설명을 미흡하게 한 부분, 쓰면서 막혔던 부분, 구체적으로 언급하기 힘들어서 뭉뚱그려 쓴 부분은 색깔이 있는 펜으로 살짝 표시해두세요. 그리고 이 부분은 메모지나 포스트잇 등에 최대한 풀어 써보려고 노력할수록 좋습니다.

2. 답변을 다시 한번 읽어볼 때, 반복해서 사용한 단어가 눈에 띄면 형광펜, 색연필 등으로 해당 단어에 동그라미를 쳐보세요.

3. '이 단어를 왜 이렇게 자주 썼을까?' 스스로 질문하고, 답해보세요. 메모지나 포스트잇을 꺼내 적어보세요.

4. 질문에 답해가면서 뒤로 갈수록 생각이 달라진 부분은 없는지 점검하세요. 앞부분 질문과 뒷부분 질문에 서로 모순된 답을 하지는 않았는지 살펴보세요.

5. 만약 모순된 부분이 발견되면 '내 안에 이런 두 가지 갈등이 있는 이유가 뭘까?' 질문하고, 메모지나 포스트잇을 꺼내 적어보세요.

6. 메모지와 포스트잇에 쓴 말들은 답변지보다 한 단계 더 깊이 내려가 나 자신과 대화한 결과입니다. 답변지와 함께 소중히 보관하세요. 감상 노트나 일기를 쓴다면 더욱 좋겠죠!

둘이 할 수 있는 활동

1. 먼저 한 명씩 자신이 선택한 그림을 보여주고 그림과 어떤 대화를 주고받았는지 적어둔 답을 구두로 설명해주세요. 이미 종이에 적었던 내용이라 말로 옮기기가 어렵지 않답니다.

2. 설명을 들을 때는 최대한 집중해서 상대방의 눈과 표정을 살피세요. 그의 입에서 나오는 말과 그의 표정이 하는 말을 함께 경청하세요.

3. 두 명 모두 말로 설명을 했다면 이제는 서로가 쓴 답변지를 바꿔서 읽어보세요. 읽으면서 무슨 말을 하고 싶은지 잘 모르겠다 싶은 부분이 있으면 표시를 하고, 상대방에게 "이건 무슨 마음에서 쓰셨어요?"라고 질문하세요. 질문에 추가 설명이 돌아올 때는 그 내용을 노트나 포스트잇에 메모하세요.

4. "제가 짧게나마 이해한 바로는…"이라는 말로 지금까지 상대편이 전해준 이야기를 자신의 언어로 요약해보세요. 충고, 조언, 비판, 평가는 금물입니다. 들은 이야기를 그저 요약한다고 생각하세요. '내가 이해한 바로는 당신이 이러했군요'라는 타인의 공감의 언어는 그 자체로 커다란 위로가 됩니다.

5. 답변지를 서로에게 돌려줄 순서입니다. 메모한 노트나 포스트잇 역시 원래 말의 주인에게 돌려주세요. 이러한 메모는 결정적인 역할을 합니다. 그 사람이 마음 한편에 담고 있었지만, 설명하기가 어려워 삼켰던 말들이 담겨 있을 확률이 높습니다.

6. 가능하다면 감상 노트나 일기로 기록을 남겨보세요.

인생 작가를 찾아내는 방법

어떤 그림은 보고 난 뒤에도 잔향이 오래갑니다. 어쩐지 자꾸 생각이 나거나 평소보다 강력한 신호를 보내는 작품을 만나면 누가 시키지 않아도 작가에 대해 더 알고 싶어집니다. 자발적으로 인터넷 검색창에 화가의 이름을 적어본 적이 있나요? 축하합니다! 그건 정말 좋은 신호거든요. 그렇게 작가의 생애와 작품 연보를 조사하다 보면 어떨 땐 첫 떨림이 착각으로 판명 나서 맥 빠지기도 하고, 반대로 걷잡을 수 없는 끌림의 종소리로 커지기도 합니다. '파도 파도 내 스타일'이라는 확신을 주는 화가는 완벽한 이상형처럼 인생에서 자주 만날 순 없어요. 만나기 어렵다고 소개팅도 안 할 순 없는 노릇이잖아요? 작은 끌림을 무시하지 않고 검색창에 작가 이

름을 적어넣는 이유입니다.

잊지 말아주세요. 위의 방법은 모두 여러분의 내면에 맞춤
복을 입혀주기 위함입니다. 꾸준히, 차근차근, 야금야금 여
러분만의 있으려나 미술관을 세우는 기쁨을 맛보셨으면 좋
겠습니다.

우리랑 진짜로
친해지고 싶다면 말이에요

바바라 크루거Barbara Kruger의 내한 개인전을 보러 갔다가 예상치도 못한 위안을 얻고 돌아왔습니다.

바바라 크루거는 1960~70년대 미국에서 《마드모아젤》, 《하우스 앤 가든》, 《애퍼처》 같은 대중잡지의 편집 디자이너로 10년 동안 일한 뒤 현대미술가가 된 작가입니다. 흑백 사진에 붉은 프레임을 두르고 가운데 강렬한 타이포그래피 문구를 넣어 자신의 생각을 직접적으로 전하는 방식이 크루거 고유의 스타일입니다.

크루거는 계급, 젠더, 자본주의, 권력과 통제 등 당대의 문제에 등 돌리지 않고 늘 목소리를 내온 작가이기도 해요. 1989년 워싱턴 DC에서 열린 낙태 합법화 찬성 행렬 포스터로 쓰이기도 했던 〈당신의 몸은 전쟁터다Your Body Is a Battleground〉나 만족을 모르는 물질주의를 비판하고자 제작한 1987년 작 〈나는 쇼핑한다, 고로 존재한다I Shop Therefore I Am〉 같은 작품은 수많은 패러디가 양산될 정도로 유명합니다. 2005년에는 베니스 비엔날레에서 황금사자상 평생공로상을 받았고, 지금도 전 세계 주요 미술관에서 대규모 회고전이 열리는, 한마디로 매우 중요한 우리 시대 미술가 중 한 명이죠.

바바라 크루거 전시장

왜 물감이 칠해진 캔버스를 예술이라고 부를까? 작품을 만드는 방식은 무수히 많지만 일반 대중과 보다 친밀하게 소통되는 방식들이 있다. 어렸을 때 갤러리 전시를 보러 가서 주눅이 들었던 기억이 난다. 어떤 작품들은 감상에 전문지식이 필요하다. 나는 내 작업이 쉽게 이해되는 것이 중요하다. 왜냐하면 작품을 어떻게 해석해야 하는지를 몰라서 작품을 이해하지 못했던 관객이 바로 나였기 때문이다.

전시장 한 편에 설치된 작가 인터뷰 영상을 보다 심장이 쿵 울렸습니다. 반세기 후, 후대 미술사학자들이 우리 시대를 기술한다면 분명 중요 작가로 거론될 바바라 크루거도 미술관에서 주눅 든 경험이 있다는 사실에 어쩐지 안도감이 느껴졌어요. 대다수 사람이 어디가 모자라서 거리감을 느껴온 게 아니라는 점을 확인한 기분이었거든요.

미술관 주변에는 일종의 결계結界가 존재합니다. 아무렇지도 않게 그 결계를 넘고 미술을 향유해온 사람들도 있지만, 부담감을 느끼거나 의기소침해지거나 아예 자신과 상관없는 영역으로 미술을 밀어내는 사람은 여전히 너무나 많습니다. 현대의 공공미술관들은 모두에게 친밀한 공간이 되어야 한다는 사실을 잘 알고 있습니다. '미술은 어렵지 않다', '미술관과 친해질 수 있다'라는 구호를 미술관 곳곳에서 들을 수 있죠. 하지만 "미술이 쉽다고 생각하세요"라는 말을 듣는다고 곧장 마음속 거리감이 사라질까요?

예를 들어 인간관계로 한번 생각해봅시다. 늘 근엄한 태도로 말을 아끼다가 가끔 입을 열면 일상생활과 동떨어진 현학적인 이야기를 즐겨 하는 선배가 있다고 해봐요. 좋은 사람이라는 것은 알고 있지만, 허심탄회하게 대화가 통한다는 느낌은 받아보질 못했습니다. 선배를 알고 지낸 지는 오래되었지만, 왠지 그 앞에서 입을 함부로 열면 무식해 보일 것 같다는 생각에 거리감을 느껴왔어요. 그런데 어느 날 선배가 갑자기 곁에 다가오더니 이렇게 말합니다. "너는 왜 이렇게 나를 어려워해. 그냥 쉽게 생각해, 쉽게." 이때 후배는 어떤 감정이 들까요? 아직 마음으로 가까워지지도 못했는데 이제는 친한 척까지 해야 하나 싶어 고민스럽지 않을까요?

선배와 후배가 정말 가깝고 친해지기 위해선 일단 두 가지 과정을 거쳐야 한다고 생각해요. 먼저 후배가 느껴온 감정에 선배가 충분히 공감해주어야 합니다. "네가 그렇게 느낄 만했지"라는 인정이 선행되지 않고는 사람의 마음은 잘 안 열립니다. 이럴 때 함부로 누군가 설득하려들면 튕겨낼 가능성도 높죠. (일반 관람객 입장에서 왜 미술에 거리감을 느낄 수밖에 없는지 다각도로 설명하는 데 책의 앞부분을 할애한 이유입니다.) 다음으로 '어려운 선배'라는 이미지를 상쇄할 수 있는 경험을 후배가 해봐야 합니다. 재미있는 추억이 생기면 자연스럽게 선배에 대한 평가도 조금씩 달라지겠죠.

미술관을 팔로우해보세요

요즘 미술관은 복합 문화기관으로 진화하고 있습니다. 작품 보존, 수집, 연구, 전시라는 미술관의 전통적 역할 이외에도 교육, 지역 커뮤니티와의 교류, 타 예술 장르와의 교류, 편의 시설 제공 등의 역할을 요구받고 있고, 이에 응하기 위한 고민과 토론도 활발히 벌어지고 있습니다. '작품을 보기 위해서'가 아니라 다른 계기로 미술관을 방문할 기회가 늘어났다는 뜻이기도 합니다. 이 기회를 잘 이용하면 생각보다 빠르게 거리감을 좁힐 수 있어요. 지금부터는 어려운 선배 같았던 미술관과 조금 더 가까워질 수 있는 아이디어 몇 가지를 나누려고 합니다.

먼저 SNS에서 팔로우하는 사이가 되어보세요. 그 사람이 요즘 뭐 하는지, 어떤 생각으로 사는지 소식이 자주 들려오면 자연스럽게 관심이 더 갑니다. 미술관도 마찬가지예요. 대부분의 미술관 공식 SNS 계정은 다행스럽게도(!) 전시장 벽에 붙은 설명문과 달리 친근한 일상어로 운영합니다. 공식적인 오프라인 모임에서 만날 때는 현학적인 말만 하던 선배가 SNS 세계에서는 조금 다른 말투를 구사하며 감춰진 인간적 매력을 보여준다고도 할 수 있겠네요. 특히 해외 미술관의 SNS 계정은 작가 인터뷰 영상이나 다양한 멀티미디어 자료를 공유합니다. 영어라는 언어의 장벽을 넘긴 해야 하지만, 유익할 때가 많아요. 다 이해하지 못해도 상관없습니다. 관심의 끈을 연결해두었다는 면에서 의미 있으니까요.

뉴스레터 구독도 매우 쏠쏠합니다. 미술관 홈페이지에서 등록해두면 대중을 대상으로 한 강연, 교육, 아틀리에 프로그램이 있을 때마다 알림이 오거든요. 미술관의 교육 프로그램은 기본적으로 전시 연계 강연 위주이지만, 전시 해설보다 더 넓은 범위를 포괄하는 프로그램도 많습니다. 일상생활을 영위하며 생기는 질문이나 고민에 응답하는 강좌도 많고, 기분 전환용으로 참여할 수 있는 가볍고 즐거운 프로그램도 있어요. 작가와 함께 음식을 해서 나눠 먹거나 미술관 뜰에 돗자리를 펼쳐놓고 화가 전기를 다룬 영화를 보거나 전시장 안에서 요가를 배우는 경험을 해볼 수도 있죠. 대부분의 공공 미술관은 이런 교육 프로그램과 문화 행사를 무료로 운용하거나 저렴한 참가비만 받고 있어서 더 좋아요.

미술관 내 아트숍의 확장을 우려하는 시선도 있지만, 저는 아트숍에 갈 때마다 에너지가 다시 생생하게 차오르는 느낌을 받아요. '이 엽서를 살까? 저 엽서를 살까?', '이 책을 살까, 저 책을 살까?' 고민하게 되는데, 이렇게 고민한다는 것은 스스로에게 열심히 질문을 던진다는 뜻이거든요. 어떤 이미지가 나에게 가장 큰 감동을 주는가, 울림을 남기는가, 오늘 수행한 여러 바라봄 중 어떤 순간을 물성 띤 사물의 형태로 소장하고 싶은가 자문자답하는 과정에서 생각지도 못했던 감각과 감정의 재인식이 일어날 수 있습니다.

미술관 카페와 레스토랑도 사랑스러운 공간이에요. 저는 미술관 근처에 볼일이 있으면 종종 밥을 먹으러 미술관에 가

기도 해요. 특히 조용히 혼밥하고 싶을 때 만족스러운 경험을 할 수 있죠.

어떤 부대시설보다 소중한 공간으로 자료실을 꼽고 싶어요. 도서관, 자료실, 아카이브 등 미술관마다 이름은 조금씩 다르지만, 일반 도서관에서는 만나기 힘든 시각예술 관련 서적이 한꺼번에 모여 있다는 점에선 동일한 매력을 지녔습니다. 고품질의 도록을 펼쳐서 그림 구경하는 재미, 우연히 책을 발견하는 재미 등을 느낄 수 있고, 그냥 조용히 쉬고 싶을 때 들러도 좋습니다. 미술관 안에 공공에 개방된 자료실이 있다는 사실을 아는 관람객이 적어서 보통 사람이 없거든요. 아름다운 예술서적에 둘러싸여 차분히 생각을 펼치고 싶을 때 찾기 좋은 공간이죠.

이렇게 전시장을 둘러싼 공간들을 즐기다 보면 자연스레 미술관에 걸음하는 일이 그리 특별한 일이 아니게 됩니다. 그렇게 일상적 공간이 되는 게 마땅하고요. 왜냐면 공공미술관은 정부 재정, 그러니까 우리들의 세금으로 운영하니까요. 시설 하나하나, 근무하는 직원 한 분 한 분 우리와 상관없는 것은 하나도 없습니다. 내가 세금을 냈으니 내 마음대로 해도 된다는 뜻이 아닙니다. 미술관이라고 특별대우할 필요가 없다는 거죠. 동사무소나 공공도서관에 갈 때처럼 평소에도 부담 없이 들를 수 있는 공간이라는 인식을 가지면 좋겠어요.

전시를 보기 위해 미술관을 찾는다면 '본전 찾기'의 정의를

점검해보시길 바라요. 보통은 '어렵게 미술관에 왔으니 여기 있는 작품을 다 봐서 본전 찾겠다'는 생각을 해요. 전시실 내 모든 작품에 눈도장을 찍으면 본전을 찾은 거란 뜻입니다. 하지만 그런 식으로 본 작품이 감동을 주거나 기억에 오래 남기는 어렵습니다. 만약 본전 찾기의 의미를 이렇게 정한다면 어떨까요? '오늘 내 마음에 와닿는 작품을 한 점이라도 만나면 본전 찾는 거다'라고요. 이렇게 생각하면 마음에 여유가 생기고, 광활한 전시실 크기에 압도당하지도 않을 거예요. 관람 중 마음에 드는 작품을 발견하면 SNS용 사진을 찍는 것도 좋지만, 차분히 멈춰 서서 자문해보세요. '다른 작품이 아니라 왜 하필이면 이 작품이 나에게 신호를 보낼까?'라고요. 내 안에서 작은 대답이 올라올 때까지 작품에 시선을 던지면서 잠시 기다려보세요.

마지막으로 전하고 싶은 요령은 조금 엉뚱하지만 가장 효과 빠른 방법이에요. 바로 사랑에 빠지는 것입니다. 당장이라도 보러 가고 싶어 엉덩이가 들썩들썩하는 상태, 그것을 생각하면 배시시 웃음이 흘러나오거나 달뜬 한숨이 푹 흘러나오는 상태가 되면 사실 공간 분위기가 어떤지, 설명문이 얼마나 어려운지 쉬운지 등은 부차적인 문제가 되거든요.

그림과 사랑에 빠지라니, 다소 막연하게 느껴지시나요? 다음 장에서는 일상 속에서 그 일을 가장 쉽게 실천할 수 있는 방법에 대해 이야기해보겠습니다.

하이퍼링크,
우연한 발견

여러분도 그럴 때 있지 않나요? 훌륭한 인디뮤지션이나 독립출판물 작가를 알게 됐다거나 별로 유명하지 않지만 알찬 인터넷 사이트나 SNS 계정을 찾았을 때, 심장이 쿵쾅거리면서 '너무 안 유명해지면 좋겠다. 나만 알고 싶다'라는 느낌을 받을 때요. 생각해보면 신기한 반응입니다. 창의성은 디저트 파이와 다릅니다. 내가 좋아하는 창작자를 많은 사람이 좋아한다고 해서 그의 창의성이 훼손되거나 닳는 것도 아니고, 내가 향유할 몫을 빼앗기는 것도 아닌데 왜 소중한 존재가 생기면 종종 이런 마음이 드는 걸까요? '나만 알고 싶다'는 심리의 배경엔 무엇이 있을까요?

전 그것이 '알아봄', '발견'이라는 행위가 가진 힘이라고 생각해요. 다른 사람은 못 보고 지나친 대상이나 알아채지 못한 의미를 나의 시선과 관점으로 알아보았다는 기쁨이 나만 알고 싶다는 반응으로 나온다고요. 이때 우리가 감상하고 즐기는 것은 뮤지션이나 작가의 창조물뿐 아니라 그들을 알아본 스스로의 안목이기도 해요. 무언가를 감지하고 알아본 자신의 고유한 시선과 감수성을 소중하게 여기는 마음이 그 안

에 있다고 생각합니다.

스스로 값진 대상을 찾아낸 발견의 순간은 짜릿한 쾌감을 선물합니다. 다른 사람의 안목을 믿고 그의 추천을 수용하고 향유하는 일도 분명 즐겁지만, 아무도 모르는 비밀스러운 세계의 문을 빼꼼 열어본 것 같은 놀람과 발견의 순간만큼 강렬한 즐거움은 아닌 것 같아요.

쉬운 예를 한번 들어볼까요. 먼저 명사의 추천도서 목록, 혹은 믿을 만한 기관에서 엄선한 추천도서 목록에 있는 양서 한 권을 찾아 읽으며 감탄하는 순간을 상상해보세요. 다음은 서점을 거닐다가 우연히 손이 간 낯선 책에 감탄하는 순간을 상상해보세요. 앞의 상황에는 작품의 의미와 가치가 무엇인지 설명해준 타인이 있었다면, 뒤의 상황은 작가 이름도 몰랐고 그것이 문학사에서 의미 있는 작품인지 아닌지도 몰랐는데 우연히 펼친 페이지에서 마음을 울리는 문장과 만난 거예요. 과연 두 상황 중 어느 쪽의 책이 더 '내 것 같다'라는 느낌을 줄까요? 어느 쪽 상황이 좋은 이야깃거리가 될까요?

우연한 발견과 만남, 구글 아트앤컬처

자그마한 나의 머리로 알고 있던 세계의 범위 바깥에서 갑자기 등장해 나를 흔들고 마음을 움직이게 하는 존재와의 만남. 우리가 예술에서 기대하는 것은 바로 '만남'이라고 생각해요. 그래서 저는 미술관에 갈 때도 우연한 발견의 순간을 늘 기다립니다.

같은 이유에서 '구글 아트앤컬처 artsandculture.google.com' 사이

트와 애플리케이션을 자주 이용해요. 구글은 오래전부터 전 세계 미술관, 박물관과 협약을 맺고 소장품을 초고해상 디지털 파일로 옮기는 작업을 해왔습니다. 2011년 베타 서비스로 오픈할 당시엔 런던 테이트 갤러리, 뉴욕 메트로폴리탄 뮤지엄, 피렌체 우피치 갤러리 등 17개 기관의 소장품 1천여 점을 감상할 수 있었는데요, 오픈 후 협력 기관이 폭발적으로 늘어 2013년에는 40개국 151개 박물관과 미술관이 소장한 작품 3만2천여 점을 감상할 수 있었습니다. 현재는 전 세계 1천5백여 개 이상의 박물관과 미술관의 소장품 수십만 점을 구글 아트앤컬처를 통해 감상할 수 있어요.

그저 작품 스캔 파일을 모아놓는 플랫폼이었다면 자주 접속하고 싶은 마음이 들지 않았을 거예요. 구글 아트앤컬처의 진짜 강점은 탐험과 발견의 기쁨을 맛보게 해준다는 데 있습니다. 먼저 검색 기능을 가지고 놀 수 있어요. 예를 들어 이 글을 쓰고 있는 지금 바깥에 비가 내리고 있네요. 구글 아트앤컬처 검색창에 'rainy'라고 적어보았습니다. 총 543개의 연관 작품이 검색됩니다. 조선 시대 비 오는 날 썼던 패랭이 사진(한국 국립민속박물관 소장)부터 미국 풍경화가 프레더릭 에드윈 처치 Frederic Edwin Church가 그린 환상적인 무지개 그림인 〈열대의 우기〉(미국 드 영 미술관 소장)는 물론 귀스타브 카유보트 Gustave Caillebotte가 그린 〈비 오는 파리의 거리〉(미국 시카고 아트 인스티튜트 소장) 등 시공을 초월해 전 세계 곳곳의 화가나 공예가들이 남긴 비와 관련된 이미지가 눈앞에 뜹니다.

프레더릭 에드윈 처치, <열대의 우기>, 1866년

귀스타브 카유보트, <비 오는 파리의 거리>, 1877년

이 중 눈길을 끄는 작품이 있으면 클릭합니다. 이미지를 확대해서 화가의 붓질 스트로크 하나하나까지 눈에 담은 후에 아래의 작품 설명을 읽고 나면 최하단에 추천 항목들이 뜹니다. 같은 장소를 묘사한 작품, 같은 재료를 사용한 작품, 관련 화파에 속한 작품, 동시대에 제작된 작품, 유사한 작품… 그중 하나를 클릭하면 새로운 작품이 나타나고 그 하단에는 또다시 같은 장소를 묘사한 작품, 관련 화파에 속한 작품 등의 추천이 뜹니다. 연관성으로 이어진 끝없는 하이퍼링크의 세계에 발을 들인 것입니다. 이렇게 끌리는 대로 클릭하다 보면 처음 검색어를 적어넣을 때는 생각조차 못 했던 장소에 도착합니다. 비 오는 날을 검색했다가 존재도 몰랐던 인도의 여성 화가를 발견하고 사랑에 빠지는 일이 벌어질 수 있죠.

검색 외에도 탐험하는 재미를 선사하는 기능이 많습니다. 구글 아트앤컬처 모바일 애플리케이션을 열면 하단에 카메라 모양의 메뉴가 있습니다. 그걸 누르면 여러 가지 하위 메뉴가 뜨는데요, 이 중 아트 셀피Art Selfie, 컬러 팔레트Color Palette 메뉴가 특히 재미있습니다. 아트 셀피는 스마트폰 카메라로 셀피를 찍으면 전 세계 미술관에 소장된 초상화 중에서 나와 가장 닮은 사람을 찾아주는 기능이고, 컬러 팔레트는 스마트폰으로 찍은 사진에서 색깔을 다섯 개 선택하면 그 색 조합을 가진 작품들을 전부 모아서 보여주는 기능입니다. 사용자의 행동에 반응해 안면 비례를 파악하고 즉각적으로 초상화를 추천하는 알고리즘이나 특정 색 조합을 가진 작품들을 순식간에 찾아내는 알고리즘은 그저 경이롭습니다.

이런 기능이 의미 있는 이유는 단지 신기하고 재미있는 경험이어서만은 아닙니다. 예술작품과 나 사이에서 인터랙션이 벌어지기 때문에 의미 있습니다. 내 얼굴과 가장 닮은 초상화, 내가 선택한 색 조합으로 그려진 작품 등 나와의 연결고리를 바탕으로 추천된 작품은 단박에 우리 마음속에서 각별한 지위를 차지합니다. 어쩐지 친근하고 특별하게 느껴지는 것이죠. 존재조차 몰랐던 작품을 '나와 상관있는 작품'으로 만들어준다는 점이 구글 아트앤컬처가 가진 가장 큰 매력이라고 생각합니다.

누구나 즐길 수 있는 가상 미술관

구글 아트앤컬처 이외에 추천하고 싶은 디지털 아카이브로 유로피아나europeana.eu 사이트가 있습니다. 미국의 사기업인 구글이 디지털 가상 미술관에서 주도권을 잡는 상황을 견제하기 위해 유럽연합에 속한 미술관, 박물관, 도서관 등 공공문화기관 2천5백여 곳이 협력해 3천만 점 이상의 작품을 모은 플랫폼을 탄생시켰습니다.

수백 년간 유럽의 문화유산을 관리해온 공공기관이 힘을 합쳐 어마어마한 숫자의 디지털 유산을 정리했다는 점도 놀랍지만, 더 놀라운 것은 이 디지털 유산을 필요한 사람 누구나 업무와 학습, 여가에 잘 이용하도록 오픈 포맷으로 제공한다는 점입니다. 저작권 침해 가능성이 없는 디지털 유산을 누구든 다운로드받아서 창의적으로 재사용할 수 있도록 독려합니다.

이는 선진 미술관들이 공통적으로 보여주는 태도입니다. 일

례로 가장 선진적인 가상 미술관을 운영 중인 네덜란드 국립미술관은 소장 작품의 초고해상도 디지털 파일을 홈페이지에서 다운로드받을 수 있게 해두었습니다. 다운로드 버튼을 누르면 이 파일로 자신만의 티셔츠를 디자인하거나 스마트폰 케이스를 만들거나 포스터로 출력해보라는 친절한 안내문도 함께 뜹니다. 이렇게 디지털 자산을 공공에게 돌려주려 노력하는 미술관에서는 자연스럽게 '이곳은 모든 사람이 주인인 공간'이라는 느낌을 갖게 됩니다. 초대받지 않은 곳에 온 듯한 느낌에 시달리며 쭈뼛대지 않아도 되는 겁니다.

영국 맨체스터 박물관 관장이었던 닉 메리먼은 연구를 통해 미술관에 대한 경험 빈도가 축적될수록 미술관에 대한 이미지가 긍정적으로 변한다는 것을 밝혀냈습니다. 많이 볼수록 좋아하게 될 확률이 높다는 뜻입니다. 인간관계에 대입해보아도 이치에 맞는 이야기죠. 자주 만날수록 정이 듭니다. 하지만 좋은 문화시설은 대부분 선진국과 대도시에 몰려 있습니다. 미술감상 경험을 하고 싶어도 접근성이 떨어져 문화유산을 즐길 권리로부터 소외된 사람들이 많다는 뜻입니다.

가상 미술관은 이 점에서 각별한 의미를 지닙니다. 미술 애호가는 물론 문화 자본에서 소외된 사람까지 누구나 시공간의 제약 없이 접근할 수 있으니까요. 뿐만 아니라 과거엔 일부 엘리트가 가졌던 선택과 배제, 편집, 큐레이션의 권위가 약하게 작용하기 때문에 다양한 감성, 사유, 재창조가 탄생하기 좋은 공간이기도 합니다. 실제로 구글 아트앤컬처에서

는 '사용자 갤러리'라는 기능을 제공하고 있어요. 자신만의 큐레이션으로 가상의 전시를 하는 기능입니다. 어떤 사람은 '현의 힘Power of String'이라는 주제 아래 시대별로 기타를 연주하는 사람들이 등장하는 작품만 모으기도 하고, 누군가는 '검정Black'을 주제로 검은색이 지배적인 힘을 발휘하는 회화와 공예 작품을 모읍니다. 앞서 이야기한 표준화된 미술사, 정론적 해석과 더불어 일반 관람자의 견해와 안목도 그 자체로 콘텐츠화하여 유통됩니다. 정보통신혁명이 누구나 뉴스 생산자가 될 수 있게 함으로써 전통 미디어의 권위를 해체한 것과 유사한 일이 가상 미술관에서도 벌어지고 있죠.

"그래도 원화를 직접 보는 것보다 감동이 덜하지 않나요?"라는 의문이 들 수 있을 거예요. 맞습니다. 원화가 가진 물질성, 장소성, 유일성의 아우라는 디지털 복제로 옮겨지지 않습니다. 저만 해도 미술관 여행을 하면서 '아, 이래서 미술관에 직접 와서 봐야 하는구나' 감탄했던 적이 많으니까요. 하지만 미술관에 있는 모든 작품이 그런 감동을 주는 것도 아닙니다. 미술관에서도 표면 이미지만 빠르게 눈에 담고 넘기듯 관람할 때가 많아요. 원화의 아우라를 충분히 맛본 순간은 언제나 걸음을 멈춰 서게 만드는 그림, 어쩐지 눈길이 한 번 더 가는 그림 앞에서였습니다. 감상과 수용의 첫 단추는 '계속 보게 되는 작품'을 발견하고 그것과 마주치는 일이라고 생각합니다.

이 일은 미술관에 가지 않고도 할 수 있습니다. 가상 미술관

에 접속해 하이퍼링크를 타고 그림들을 보다가 문득 멈춰 세우는 작품, '아, 이건 뭔가 느껴지는 것 같아' 싶은 작품을 발견하면 작가의 다른 작품을 찾아봅니다. 아무 느낌이 없으면 기억에서 지웁니다. 더 궁금해지고 호기심이 생기면 자세한 자료나 책을 찾아봅니다. 이런 과정에서 알면 알수록 호감이 커지는 화가도 생깁니다. 그러면 '아, 이 사람의 그림을 원화로 보고 싶다'라는 생각이 들고, 그 마음이 쉬이 사라지지 않으면 실제 미술관 방문을 계획해보기도 합니다. 그렇게 오롯이 나의 시선으로 발견한 작가, 각별한 작품의 목록을 하나씩 쌓아갑니다. 이 모든 일을 내 방 침대 위에서, 손바닥 안 스마트폰으로도 할 수 있다니, 참 좋은 세상 아닙니까!

가상 미술관

리스트

우연한 만남을 주선해줄 추천하고 싶은 가상 미술관을 모았습니다. 영어로 된 사이트들이지만, 충분히 마음에 들어올 그림을 만날 수 있을 거예요.

위키아트
wikiart.org

미술계의 집단지성 백과사전인 위키아트는 화가의 작품을 최대한 많이 보고 싶을 때 즐겨 찾습니다. 저해상 이미지 파일이긴 하지만 미술관 소장 작품부터 개인 소장품까지 두루 이미지를 볼 수 있어서 작가를 '전작주의' 관점으로 탐험하기 좋습니다.

아트 스토리
theartstory.org

위키아트가 백과사전이라면 아트 스토리는 잡지와 닮은 가상 미술관입니다. 사조별, 작가별 정보를 보기 좋게 가공한 편집력이 돋보입니다. 특히 '영향력 차트'로 어떤 예술가가 누구에게 영향을 받았는지 정리한 부분을 좋아합니다.

암스테르담 국립미술관 아카이브
rijksmuseum.nl/en/rijksstudio

대형 공공미술관에서 운영하는 가상 미술관 중 가장 훌륭하게 사용자 입장을 고려한 곳입니다. 66만 7천여 점의 소장 작품을 초고해상 파일로 감상할 수 있을 뿐 아니라 자기만의 큐레이션으로 컬렉션을 만들어 다른 사용자들에게 공개할 수 있습니다. 또한 고해상 파일을 다운로드받아 어떤 용도로든 사용할 수 있게 합니다. 전 세계 모든 공공미술관이 이런 가상 미술관을 운영하면 얼마나 좋을까요!

미국 메트로폴리탄 미술관 아카이브
metmuseum.org/art/collection

오픈 소스로 작품 이미지 파일을 제공하는 데에 앞장선 또 다른 공공미술관입니다. 약 40만 점의 작품 이미지가 아카이브되어 있고, 검색 조건을 설정해 관심사에 꼭 맞는 이미지를 찾아내기도 쉽습니다. 퍼블릭 도메인 작품은 고해상 파일을 다운로드받을 수 있습니다.

스페인 티센 보르네미사 미술관 아카이브
museothyssen.org/en/collection

소장품 규모는 1천 점 정도로 적은 편이지만, 소장 작품 하나하나와 친해지는 데 도움이 되는 편집된 정보와 관점이 정성스레 제공됩니다. 음식, 패션 등의 키워드로 소장품을 선별해 관람을 독려하거나 미술관 연구자료를 PDF로 제공하는 점이 눈에 띕니다. 기가픽셀 이미지를 다운로드받을 수 있게 한 점도 인상적입니다.

미술과 친해질 수 있는 방법

뉴스레터와 SNS 구독

저는 국립현대미술관, 서울시립미술관, 서울문화재단, 서울디자인재단, 대구미술관, 일민미술관, 코리아나 미술관, 현대어린이책미술관, 김달진미술연구소의 뉴스레터를 구독하고 있는데, 특히 국립현대미술관, 서울시립미술관, 코리아나미술관의 교육 프로그램에 관심이 많습니다.

뉴스레터 서비스를 운영하지 않는 국내기관, 예를 들면 국립중앙박물관, 부산시립미술관, 학고재갤러리, 아르코미술관, 아트선재센터, 리움미술관, 아모레퍼시픽미술관 등은 인스타그램을 팔로우하고 있고, 좋아하는 해외 미술관 여러 곳도 팔로우하고 있어요.

미술관 계정 이외에도 밀레니얼 세대의 화법으로 미술 콘텐츠를 만드는 미디어 스타트업 '널 위한 문화예술@cultureart4u', 전시 근처 맛집이라는 컨셉으로 전시 내용과 전시장 근처 맛집을 함께 소개하는 '우투기@oottoogi'도 무척 좋아해요. 사실 미술관 나들이를 딱 전시만 보려고 하는 건 아니잖아요.

애플리케이션

데일리아트DailyArt

getdailyart.com

매일 랜덤으로 한 점의 그림과 설명을 배달해주는 애플리케이션입니다. 유료이기는 하지만, 요즘 유행하는 구독 모델처럼 주기적으로 과금하는 방식이 아니라 최초에 한 번만 결제하면 되어서 부담이 없습니다. 저는 매일 아침 9시에 알람을 설정해두고 하루 일과를 본격적으로 시작하기 전 포춘쿠키를 열어보듯 작은 설렘의 순간으로 즐기고 있어요.

스마티파이Smartify

smartify.org

음악을 스캔해서 정확한 곡명을 찾아주는 애플리케이션, 다들 아시죠? 스마티파이는 비슷한 원리로 그림 정보를 찾아줍니다. 세상 모든 그림을 찾아주진 못하고요. 협약을 맺은 기관의 소장품에 한해 적용됩니다. 대형 공공미술관의 오디오 가이드를 모아둔 버추얼 투어(가상 방문) 콘텐츠도 쏠쏠한 재미를 선사합니다.

아트맵Artmap

art-map.co.kr

반가운 한국산 애플리케이션 아트맵은 GPS 기반으로 전시를 소개합니다. 지역별로 진행 중인 전시 정보를 볼 수 있어서 주말에 나들이 갈 미술관을 고르는 데 유용해요. 마음에 드는 작품에 '좋아요'를 누르거나, 전시에 '다녀왔어요' 버튼을 누르면 빅데이터를 통해 나의 취향을 분석해주는 신기한 기능도 있어요.

아트시Artsy

artsy.net

전 세계 아트페어와 옥션에 출품된 작품과 경매가를 볼 수 있어서 '만약 실제로 작품을 구매한다면?'이라는 상상과 함께 작품을 보게 합니다. '좋아요'를 기반으로 한 취향 분석으로 좋아할 만한 작가와 작품을 추천해주고, 실제내 방에 걸었을 때 어떻게 보여질지 AR로 미리 점검해보는 기능도 무척 놀랍고 유용해요.

Epilogue

언젠가 한 독자께 질문을 받았습니다. "잡지 에디터 활동과 작가 활동을 병행하시잖아요. 요즘은 둘 중 어느 쪽 직업 정체성을 더 많이 갖고 있다고 느끼세요?" 질문 덕에 깨달았습니다. 여러 권의 책을 쓰는 동안 한 번도 에디터로서 정체성을 내려놓은 적이 없었다는 걸요. 취재하고, 선택하고, 편집하고, 글 쓰는 에디터로 일한 시간 덕분에 제 목소리를 찾을 수 있었다는 점을 새삼 깨닫게 되었습니다.

에디터로서 저는 스스로를 '잡음 속에서 신호를 찾아내는 사람'이라고 생각합니다. 때로는 너무 방대해서, 혹은 너무 파편적이라서 의미를 알아차리기 어려운 정보 더미를 유영하면서 무엇과 무엇을 취사선택해서 붙이면 말이 되는지 알아차리는 일을 합니다. 같은 정보라도 어느 맥락에 붙이냐에 따라 다른 의미가 됩니다. 그래서 '이 정보를 취하고, 저 정보를 버리면 어떤 효과가 있을까? 그렇게 하면 내가 의도한 메시지가 잘 전달될까?'라는 질문을 수없이 던지게 됩니다. 머릿속으로 편집의 결과를 상상하며 여러 가능성 중 하나를 선택하죠. 결국 에디터로서 저는 버리는 일을 한다고 말할 수도 있습니다. 잡음을 일으키는 정보를 버리지 못하면 신호

도 알아차릴 수 없습니다. 다르게 표현하자면 에디터로서 저는 주목하는 사람입니다. 무엇에 관심을 두고, 무엇에는 관심을 두지 않을지, 어디까지 보고, 어디서부터 보지 않을지 결정합니다. 특정 정보의 관계에 주목해서 말이 되게 하는 주관적 판단. 이것이 에디터로서 제가 세상에 내놓는 결과물의 본질이라고 생각해요.

에디터로서 사고하는 버릇이 은연중에 그림을 보는 방식에도 영향을 미쳤던 것 같습니다. 그림도 정보와 마찬가지로 어디에 주목하느냐에 따라, 다시 말해 어떤 관점으로 보느냐에 따라 다른 의미가 되니까요. 또 무한대라 할 만한 정보의 양만큼이나 그림의 수도 엄청나게 많으니까요. 중요한 것은 고유한 시선으로 그림을 만나고, 특정 관계에 주목하고, 스스로 의미를 부여하는 일이었습니다. 앞서 소개한 여러 질문은 모두 그 궁리의 결과입니다.

처음에는 취재하고 인터뷰하는 직업을 가진 자의 직업병적 징후라고 생각했습니다. 그런데 질문하면 할수록 그림 보기가 재미있어지더라고요. 그림 앞에 서서 마음속으로 비밀스러운 질문을 던질 때, 사각 프레임 안으로 팔을 쑥 집어넣어 악수를 청하는 기분이 들었습니다. 때로는 그려진 대상(모델)에게 청하는 악수일 때도 있었고, 물감으로 몸짓의 흔적을 남겨놓은 화가에게 청하는 악수일 때도 있었죠.

악수는 나와 당신이 같은 시공간에 있고, 내가 눈앞의 당신을 보고 있고, 당신과의 마주침을 소중하게 여긴다는 뜻을 전하는 일입니다. 질문을 통해 저는 그림을 '나와 상관있는

세계'로 초대했고, 때로는 시시껄렁한, 때로는 더없이 내밀한 대화를 속닥거렸으며, 궁극적으로는 그림을 바라보는 저 자신의 관점을 구석구석 재인식할 수 있었습니다.

저에게는 무척 의미 있는 감상 방법이었지만, '그림에게 묻고 답하기'가 다른 사람에게도 유효할 거라고 상상하지 못했습니다. 그림 앞에서 자문자답하며 『명화가 내게 묻다』, 『북유럽 그림이 건네는 말』을 썼음에도 어디까지나 최혜진이라는 사람이 미술관에서 혼자 노는 방식일 뿐이라고 믿어왔죠. 창비학당의 기획자 두 분, 이지영, 김현 님께서 강의를 제안해주지 않았다면, 또 휴머니스트 자기만의 방 편집자들께서 책으로 펴내는 기회를 주시지 않았다면, 개인적 체험에 머물던 방법론을 체계화할 생각을 못 했을 겁니다. 수업마다 제가 준비한 질문에 화답해준, 저에겐 기적과도 같았던 창비학당 학인들 덕분에 강의실에서 경험한 시간을 글로 옮길 용기를 낼 수 있었고요.

하지만 한계도 분명 존재합니다. 이번 책에서 다룬 그림은 대부분 20세기 중반 이전의 서양화입니다. 그중에서도 인물화 비중이 높습니다. 감상자로서 제가 가진 취향과 한계가 고스란히 반영된 결과입니다. 저는 아직 동양화, 그리고 동시대 미술과는 많이 친해지지 못했습니다. 동양화의 경우 호감과 호기심이 있어서 두리번대고 있으나 아직 각별한 관계까지 맺지는 못한 상태이고, 동시대 미술의 경우는 마음의 문을 제대로 열지 못한 상태입니다. 제가 그림에서 감탄하는 것은 늘 화가의 눈길과 손길이었거든요. 저는 작가가 어떤 기발한 생각을

했는가보다 세상을 어떤 시각으로 보고 어떻게 몸을 움직여 흔적을 남겨놓았는지 살피는 일을 더 좋아합니다. 그래서 심상용 교수가 『피에로에 가려진 현대 미술』에 쓴 아래 문장과 같은 이유로 아직까지 동시대 미술과 친해지지 못했습니다.

> 개념미술은 미술이 '손—노동'에서 벗어나 '지식—노동'으로 간주되기를 원하는 것에서 시초되었다. 일찍이 마르셀 뒤샹은 레디메이드 미학의 핵심이 '노동자의 굴레에서 벗어나는 것'에 있음을 확인해주었다. 뒤샹의 후예들은 노동에서 자유로운 미술을 선호했고, 그 결과 오히려 언어학의 계보에 더 부합하는 듯한 미술이 탄생했다.

'그림에게 묻고 답하기'는 모든 미술작품이 아닌 일부 미술작품과 만날 때 유효한 감상 방법입니다. 만약 책 속 질문과 함께 작품을 볼 때 여러분 마음에 아무런 동요가 일어나지 않는다면 그것은 전적으로 질문을 구성한 저의 한계 때문입니다. '그림을 이렇게 볼 수도 있다'는 하나의 가능성을 제시할 수 있을 뿐, 저 역시 모르는 세계가 아주 많습니다. 다만 소망이 있다면 질문하는 마음을 전염시키는 것. 독자가 저의 질문을 벗어나도록 독려하는 것. 저의 한계가 여러분 스스로 질문을 던져도 괜찮다는 신호 혹은 계기가 되기를 희망합니다. 뻔뻔하게도 그렇습니다.

사적으로 체득한 요령을 책으로 정리하겠다는 용기를 낸 이유는 간절히 전하고 싶은 말이 있어서였습니다. 자기 느낌을 신뢰하지 못하는 이들을 향해 건네고 싶은 말이 있었습니다.

저 역시 그랬던 적이 있기 때문입니다. 무언가가 분명히 느껴짐에도 불구하고 그것을 발설하기 두려워한 적이 있습니다. 받아들여지지 않을까 봐, 평가당할까 봐, 오해받을까 봐 느낌을 삼켰던 시간들을 기억합니다. 자기 느낌에 귀 기울이지 않고 신뢰하지 않을 때, 나머지 세계는 언제나 손에 닿지 않는 거리 너머에서 어른거립니다. 다시 말해 실감을 잃게 됩니다. 좋아하고 있다는 실감, 이것을 원한다는 실감, 살아 있다는 실감을 말이지요.

그러므로 그림을 마주 보며 스스로에게 무엇을 느끼는지 질문하는 일은, 그리고 그 대답에 귀 기울이는 일은 결코 사소하지 않습니다. 작고 미약할지언정, 자기 자신에게 살아 있다는 실감을 선물하는 일이 될 수 있으니까요.

그러니 부디 주눅 들지 마세요. 많이 아는 사람, 경험 많은 사람, 학위를 가진 사람에게 '내가 무엇을 알아야 합니까?'라고 묻지 말고, 스스로에게 물어주세요. '지금 느낌이 어때?'라고요. 괜찮아 보이는 정답을 찾느라 자기 느낌을 소외시키지 마세요. 어떤 대답이든 여러분 안에서 돌아오는 대답은 그 자체로 존중받을 만하다는 점을 믿어주세요. 이 한마디가 간절히 하고 싶어 이 책을 썼습니다.

LIBRARY ->

감정 낱말 목록

이 단어들은 「한국어 감정표현단어의 추출과 범주화」*라는 논문에 실린 감정표현 단어를 바탕으로 재정리했습니다.

*손선주, 박미숙, 박지은, 손진훈, 「한국어 감정표현단어의 추출과 범주화」, 『감성과학』 Vol.15

Group 1. 기쁨

가뿐한	보기 좋은	좋은
감격하는	뿌듯한	즐거운
감동적인	사랑스러운	안도하는
감미로운	상쾌한	친근한
감사하는	상큼한	친숙한
경쾌한	설레는	쾌적한
고마운	속시원한	킬킬거리는
근사한	신나는	통쾌한
기분 좋은	싱글벙글하는	편안한
기쁜	예쁜	행복한
낭만적인	우아한	후련한
대견한	웃기는	훌륭한
두근거리는	유쾌한	흐뭇한
따뜻한	으쓱한	흡족한
만족하는	자부하는	흥겨운
반가운	재미있는	

Group 2. 흥미

갈구하는	반신반의하는	아리송한
갈망하는	부러워하는	알쏭달쏭한
감질나는	섹시한	탐나는
궁금한	신비로운	흥미로운

Group 3. 놀람

갑작스러운	기이한	얼떨떨한
경악하는	놀라운	움찔하는
경이로운	당황한	이상한
기겁하는	뜨악한	철렁하는
기막힌	만만찮은	흠칫하는
기묘한	어리둥절한	

Group 4. 중성

각성한	덤덤한	조심스러운

Group 5. 분노

격노하는	발칙한	약오르는
격앙된	분노하는	얄미운
격해진	분통터지는	어이없는
괘씸한	분한	언짢은
기분 나쁜	불만스러운	원망하는
나쁜	불유쾌한	증오하는
노여워하는	비딱한	질투하는
멸시당하는	비아냥거리는	짜증나는
모멸감	삐친	치 떨리는
모욕적인	속 썩이는	치사한
못된	신경질적인	치욕적인
무시당하는	심술궂은	흥분한

Group 6. 통증

고통스러운	기진맥진한	지끈거리는
골치 아픈	아픈	

Group 7. 슬픔

가련한	난처한	속상한
가슴 아픈	남부러운	숙연한
각박한	낭패스러운	슬퍼하는
간절한	눈물겨운	실망한
걱정하는	먹먹한	심각한
고달픈	뭉클한	심란한
고독한	미안한	씁쓸한
곤욕스러운	복받치는	아까운
공허한	부끄러운	아련한
괴로운	불쌍한	아쉬운
구슬픈	불행한	안타까운
그리워하는	비참한	암담한
근심스러운	비통한	애끓는
글썽글썽한	뼈저린	애달픈
기구한	사무치는	애도하는
기운없는	서운한	애석한
낙담한	섭섭한	애잔한

애처로운	절규하는	처참한
애통한	절망하는	청승맞은
애틋한	절박한	초라한
야속한	절실한	측은한
외로운	절절매는	침울한
우는	절절한	침통한
울먹이는	좌절된	탄복하는
울부짖는	죄송한	탄식하는
울분	죄책감	통탄하는
울상인	주눅 든	한숨짓는
울적한	짠한	한스러운
울컥하는	찡한	한탄하는
원통한	착잡한	허무한
유감스러운	참담한	허전한
음울한	참회하는	허탈한
자책하는	창피한	후회하는
자포자기하는	처량한	휑한
적적한	처절한	

Group 8. 지루함

갑갑한	서먹한	재미없는
고리타분한	신통찮은	지겨운
귀찮은	싫증난	지긋지긋한
답답한	심드렁한	지루한
따분한	심심한	
무료한	어색한	

Group 9. 공포

겁나는	섬뜩한	으스스한
긴박한	소름끼치는	을씨년스러운
긴장되는	스산한	잔인한
두려운	아슬아슬한	조마조마한
무서운	아찔한	초조한
불안한	안절부절하는	
살벌한	오싹한	

Group 10. 혐오

가소로운	넌더리나는	역겨운
거북한	느글거리는	지독한
경박한	느끼한	징그러운
괴상한	달갑잖은	찜찜한
괴팍한	더러운	코웃음 치는
구역질 나는	망측한	해괴한
구질구질한	못 미더운	흉측한
꺼림칙한	부담스러운	

Group 11. 기타

겸연쩍은	머쓱한	무안한
노파심	멋쩍은	쭈뼛거리는

CREDIT ->

인용 도서 목록
p.25 시리 허스트베트 저, 신성림 역, 『살다, 생각하다, 바라보다』(뮤진트리, 2014)
p.27 강남순, 『배움에 관하여』(동녘, 2017)
p.30 홍성민, 『취향의 정치학』(현암사, 2012)
p.44 그레이슨 페리 저, 정지인 역, 『미술관에 가면 머리가 하얘지는 사람들을 위한 동시대 미술 안내서』(원더박스, 2019)
p.52 조르조 아감벤 저, 윤병언 역, 『내용 없는 인간』(자음과모음, 2017)
p.70 제임스 엘킨스, 정지인 역, 『과연 그것이 미술사일까?』(아트북스, 2005)
p.78 빌라야누르 라마찬드란, 샌드라 블레이크스리 저, 신상규 역, 『라마찬드란 박사의 두뇌 실험실』(바다출판사, 2015)
p.98 시리 허스트베트 저, 신성림 역, 『사각형의 신비』(뮤진트리, 2012)
p.102 몰리 뱅 저, 이미선 역, 〈몰리 뱅의 그림 수업〉(공존, 2019)
p.111 시리 허스트베트 저, 김선형 역, 『여자를 바라보는 남자를 바라보는 한 여자』(뮤진트리, 2018)
p.313 심상용, 『아트테이너 : 피에로에 가려진 현대 미술』(옐로우헌팅독, 2017)

Editor's letter

교정지를 덮으며 저는 그림은커녕 자신과의 대화도 잘 하지 못하는 사람이었다는 걸 깨달았습니다.
스스로에게 질문을 던져본 적도 스스로 대답을 해본 적도 거의 없었던 것 같아요.
이 책, 미술책인 줄 알았는데 신기한 자기계발서입니다. 저에게는. **민**

그런 설렘 있잖아요. 무언가 깨달은 후 느껴지는 두근거림 같은 거요. 작가님께 '그림에게 묻고 답하기'에 대해
처음 듣던 날 무척 설렜습니다. 미팅을 마치고 돌아오는 길, 신이 나서 몇 번이나 속으로 외쳤는지 몰라요.
'와! 나 엄청나게 재밌는 걸 알아버렸어!!!' 어쩌면 교양이란 쌓아야 하는 대상이 아니라, 일상에 반짝이는
순간을 심어주는 여러 방법 중 하나일지도 모르겠습니다. 자방이 앞으로 다양한 방법들을 찾아볼게요 :) **희**

'내가 느끼기에 좋으면, 그건 좋은 게 맞는 거구나.' '스스로 너무 검열하지 말자.'
이 마음이 미술에 대한 애정뿐만 아니라, 저 자신에 대한 애정까지 키워주더라고요.
교양관 첫 책으로 교양 쌓으려다 심신치유도 함께 했습니다. **령**

우리 각자의
⚬≫ 미술관 ≪⚬

1판 1쇄 발행일 2020년 5월 4일
1판 7쇄 발행일 2024년 3월 11일

지은이 최혜진
발행인 김학원
발행처 (주)휴머니스트출판그룹
출판등록 제313-2007-000007호(2007년 1월 5일)
주소 (03991) 서울시 마포구 동교로23길 76(연남동)
전화 02-335-4422 **팩스** 02-334-3427
저자·독자 서비스 humanist@humanistbooks.com
홈페이지 www.humanistbooks.com
시리즈 홈페이지 blog.naver.com/jabang2017
디자인 스튜디오 고민 **용지** 화인페이퍼 **인쇄** 삼조인쇄 **제본** 정민문화사

자기만의 방은 (주)휴머니스트출판그룹의 지식실용 브랜드입니다.

ⓒ 최혜진, 2020

ISBN 979-11-6080-383-9 03600